信念をもって生きぬいた人（しんねん）（い）
懷抱並貫徹（ひと）
信念的人們

1

STAFF

編集　福田佳亮　大谷祥子　丸山亮平　DTP　みつばち堂

主要参考文献

世界の歴史5000年(学習研究社)

世界の偉人まんが伝記(学習研究社)

世界の歴史(集英社)

世界の歴史人物事典(集英社)

学習漫画世界の伝記(集英社)

集英社版学習漫画(集英社)

世界の歴史人物伝(くもん出版)

はじめての伝記(講談社)

マンガ世界の歴史(三笠書房)

世界の歴史がわかる本(三笠書房)

教科書にでてくる人物124人(あすなろ
出版)

こども偉人新聞(世界文化社)

複数のインターネットサイト

索引

※粗體字的人名為本書中主要介紹的人物。

3

項羽　劉邦

中国で歴史的な戦いをした

2人で力を合わせて秦を滅ぼし、その後劉邦は漢帝国を築き上げました。

項羽　中国　紀元前232〜紀元前202年
劉邦　中国　紀元前256〜紀元前195年

項羽と劉邦

始皇帝が中国を統一してからわずか10数年で、早くも秦の力はおとろえていました。

政治に不満をもつ農民が、各地で反乱を起こしていました。

ここに、秦打倒に立ち上がった2人の男がいました。

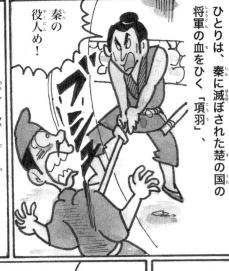

ひとりは、秦に滅ぼされた楚の国の将軍の血をひく「項羽」、

秦の役人め！

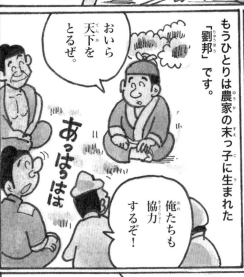

もうひとりは農家の末っ子に生まれた「劉邦」です。

おいら天下をとるぜ。

俺たちも協力するぞ！

あっはっは

項羽は滅ぼされた楚王の孫を「懐王」と名づけて王の位につけました。

懐王はただの飾りもの。

おじの項梁

うむ。懐王を頭にしてできるだけたくさんの兵を集めるのだ。

こうして項羽のもとにきたのが劉邦です。

始皇帝
秦始皇
（紀元前259〜紀元前210年）

中国・秦の初代皇帝。紀元前221年に中国を統一した。強い力で国をまとめ、貨幣の統一、思想の統一、有名な万里の長城などを造った。様々な制度を作って多くの事業を行ったが、支配が強すぎたためその死後数年で秦は滅んだ。

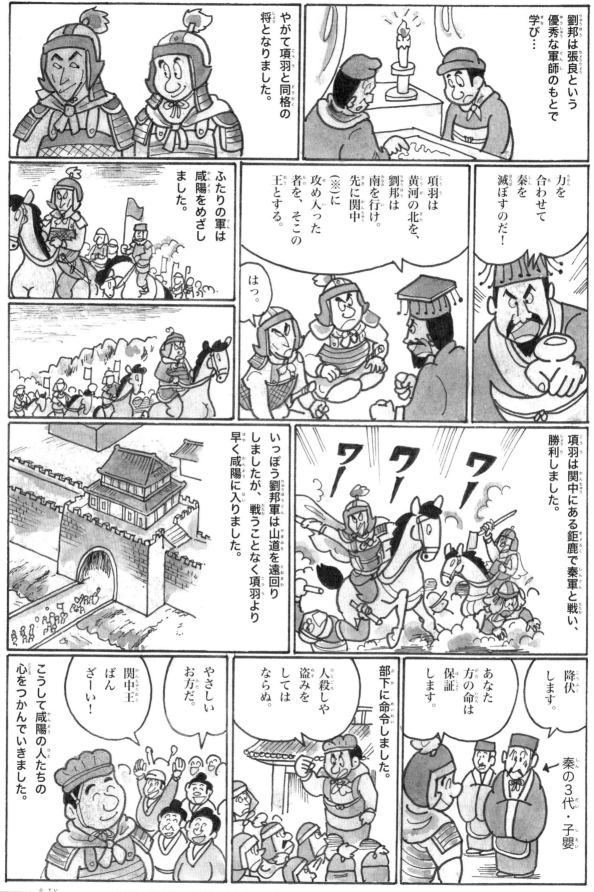

武帝
漢武帝
（紀元前156〜紀元前87年）

中国・前漢第7代皇帝。劉邦のひ孫。政治体制を整え、外国に攻め込んで領土も大きくして漢を栄えさせた。目上の人をうやまう儒教をとりいれ、強い力で政治を行う中央集権体制を整えた。西国との交流もさかんに行った。

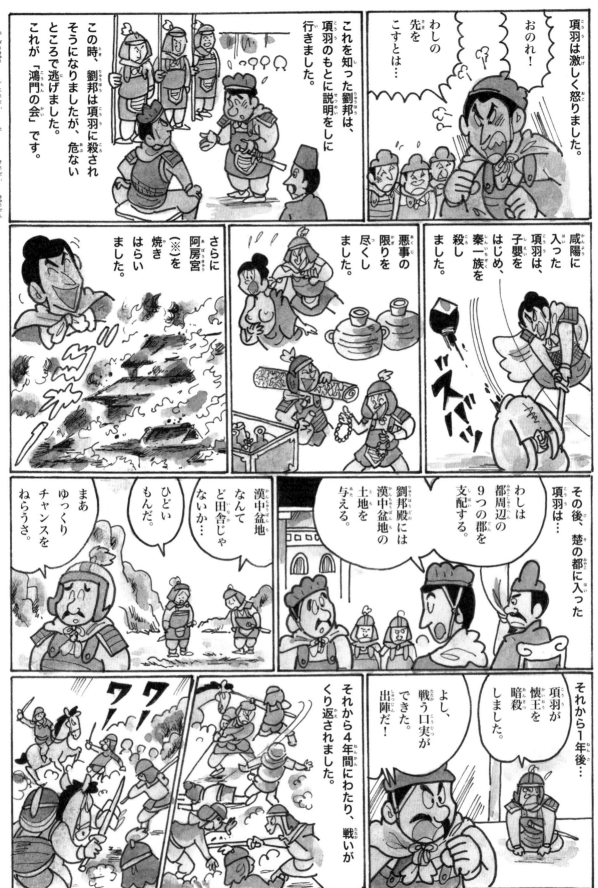

項羽は激しく怒りました。

おのれ！

わしの先をこすとは…

これを知った劉邦は、項羽のもとに説明をしに行きました。

この時、劉邦は項羽に殺されそうになりましたが、危ないところで逃げました。これが「鴻門の会」です。

※阿房宮…始皇帝が建てた壮大な宮殿。

咸陽に入った項羽は、子嬰をはじめ、秦一族を殺しました。

悪事の限りを尽くしました。

さらに阿房宮（※）を焼きはらいました。

その後、楚の都に入った項羽は…

わしは都周辺の9つの郡を支配する。

劉邦殿には漢中盆地の土地を与える。

漢中盆地なんてど田舎じゃないか…

ひどいもんだ。

まあゆっくりチャンスをねらうさ。

それから1年後…

項羽が懐王を暗殺しました。

よし、戦う口実ができた。出陣だ！

それから4年間にわたり、戦いがくり返されました。

アショーカ王
阿育王
（紀元前3世紀ごろ）

インド・マガダ国マウリヤ朝という王朝の第3代の王。始めてインドを統一し、反対する者を大量に殺すなど暴力的な政治を行ったが、後に仏教に出会い、深く改心し、法（ダルマ）の教えをもとによい政治を行った。

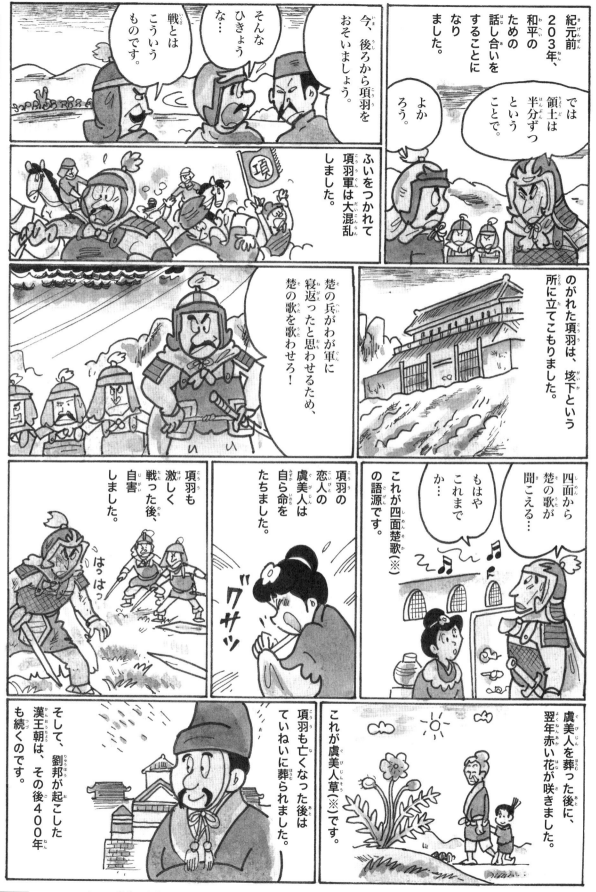

左側タイトル:

劉邦と項羽

国や政治を動かした人

右側欄外:

※四面楚歌…周囲が敵や反対する者ばかりで味方がいないこと。／※虞美人草…ヒナゲシの花のこと。

本文（コマ内テキスト、右上から）:

紀元前203年、和平のための話し合いをすることになりました。

「領土は半分ずつということで。」
「よかろう。」

「今、後ろから項羽をおそいましょう。」
「では戦はこういうものです。」
「そんなひきょうな…」
「戦とはこういうものです。」

ふいをつかれて項羽軍は大混乱しました。

「楚の兵がわが軍に寝返ったと思わせるため、楚の歌を歌わせろ!」

のがれた項羽は、垓下という所に立てこもりました。

「四面から楚の歌が聞こえる…」
「もはやこれまでか…」

これが四面楚歌(※)の語源です。

項羽の恋人の虞美人は自ら命をたちました。

項羽も激しく戦った後、自害しました。

「はっはっ」

虞美人を葬った後に、翌年赤い花が咲きました。

これが虞美人草(※)です。

項羽も亡くなった後はていねいに葬られました。

そして、漢王朝は、劉邦が起こしたその後400年も続くのです。

下部:

ハンムラビ
漢摩拉比
(紀元前18〜紀元前17世紀)

現在の中東にあったバビロン王国の王。バビロンを首都とする強大な帝国をつくり、全メソポタミアを統一し、バビロニアの黄金時代を築いた。また「目には目を」の言葉で有名なハンムラビ法典を作り国を治めた。

カエサル（ユリウス・カサエル）
古代ローマの軍人で、強い権力で国を治めた政治家です。

クレオパトラ
世界一美しかったといわれる古代エジプトの女王です。

カエサル

　ローマ

　紀元前100〜

　紀元前44年

クレオパトラ

　エジプト

　紀元前69〜

　紀元前30年

そのころローマでは共和制（選挙で国民にえらばれた人が政治をすることがとられていました。

カエサルは英語読みではシーザーとよばれます。

ローマ貴族の子として生まれました。

また、人気をとるために剣闘士を戦わせて見世物にしていました。

カエサルは演説が上手で、しだいに人々の心をつかんでいきました。

オクタビアヌス　ローマの初代皇帝でカエサルの養子。カエサルの死後、アントニウス、レピドゥスと３人で国を治めた。のちに、アクティウムの海戦でアントニウスを倒し、アウグストゥスと名乗り、皇帝としてローマを治めた。

奥古斯都

（紀元前63〜紀元後14年）

※3頭政治…3人の実力者によって行われる政治形態で、この3人のものが特に有名。

※元老院…当時のローマの政治の中心機関。

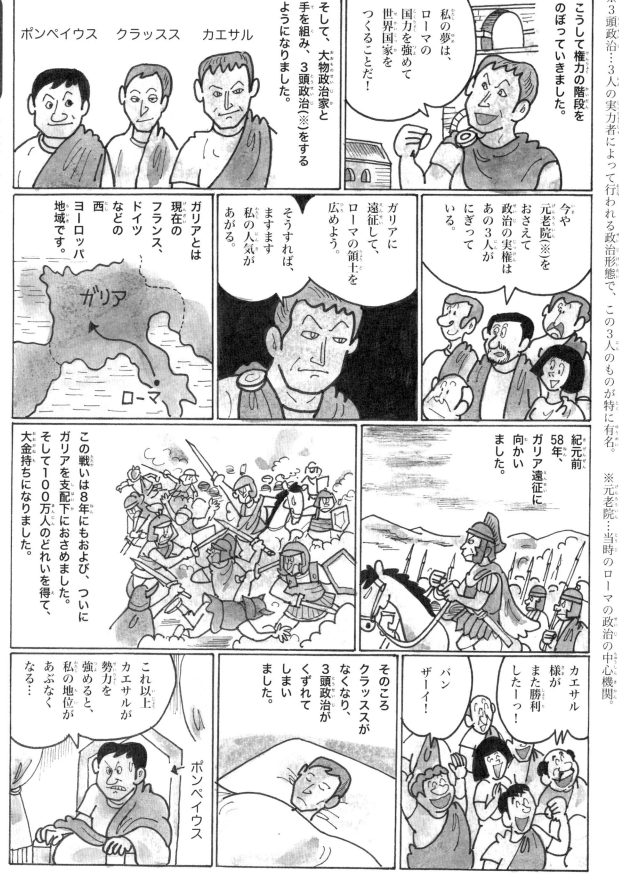

こうして権力の階段をのぼっていきました。

私の夢は、ローマの国力を強めて世界国家をつくることだ！

ポンペイウス　クラッスス　カエサル

そして、大物政治家と手を組み、3頭政治（※）をするようになりました。

今や元老院（※）をおさえて政治の実権はあの3人がにぎっている。

ガリアに遠征して、ローマの領土を広めよう。

そうすれば、ますます私の人気があがる。

ガリアとは現在のフランス、ドイツなどの西ヨーロッパ地域です。

ガリア

ローマ

紀元前58年、ガリア遠征に向かいました。

この戦いは8年にもおよび、ついにガリアを支配下におさめました。そして100万人のどれいを得て、大金持ちになりました。

カエサル様がまた勝利したーっ！

バンザーイ！

そのころクラッススがなくなり、3頭政治がくずれてしまいました。

これ以上カエサルが勢力を強めると、私の地位があぶなくなる…

ポンペイウス

アントニウス
安東尼
(紀元前82〜紀元前30年)　ローマの政治家。武将として活躍。カエサルの死後、オクタビアヌス、レピドゥスと3人で国を治めた。その後クレオパトラと恋仲になったが、アクティウムの海戦でオクタビアヌスにやぶれて自殺した。

※さいは投げられた…おこってしまったことは、予定どおり実行する他にない。決断するときに使う言葉。さいとはさいころのこと。

元老院の貴族たちも…

なんとか しな ければ…

なにィ！ 私の領土を あけわたし、 わが軍を 解散させろ だと？

おのれ… ポンペイ ウスの しわざに ちがい ない！

さいは 投げられた（※）

祖国ローマに のりこむぞ！

紀元前48年、ファルサロスの戦いで ポンペイウス軍をやぶりました。

グサッ

これで 私が ローマの 支配者 だ。

あっはっは

ドス

しかしエジプト王・プトレマイオス13世は、カエサルと手を組んだ方が得だと思い、ポンペイウスを暗殺しました。

ポンペイ ウスは エジプトに にげた。

追え！

エジプトの王宮にいたとき、じゅうたんが届きました。 そして…

どさ

中から美女が出てきました。

私はエジプト王 プトレマイオス 13世の姉、 クレオパトラです。

ソロモン
所羅門
（紀元前10世紀頃）

イスラエル王国第3代の王で、知恵者としても知られる。商業を発展させ、首都のエルサレムに神殿や宮殿を建設し、国を栄えさせたが、税を重くするなどしたのでその死後国はおとろえた。父のダビデも名君とされる。

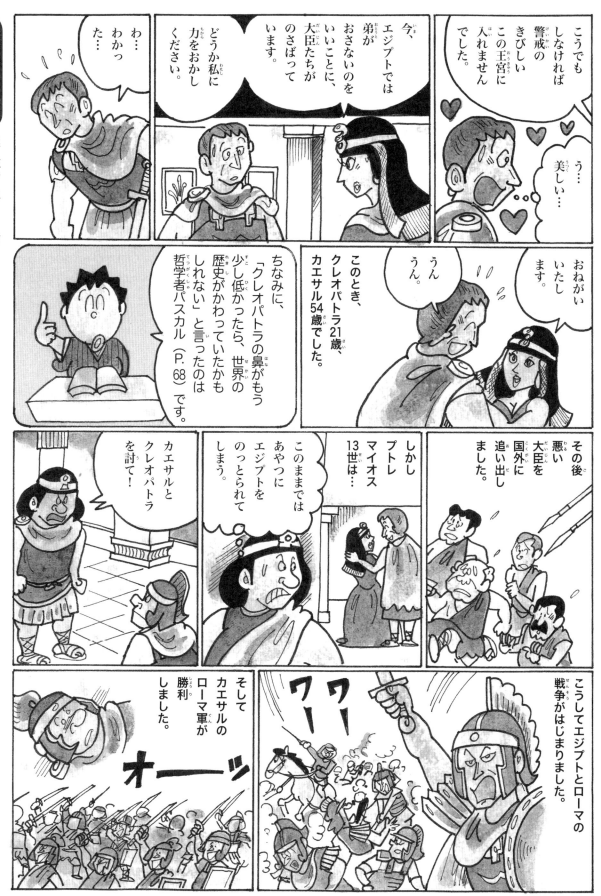

こうでも しなければ 警戒の きびしい この王宮に 入れません でした。

わ… かっ た…

わ… わかっ た…

どうか私に 力をおかし ください。

今、エジプトでは 弟が おさないのを いいことに、 大臣たちが のさばって います。

う… 美しい…

おねがい いたし ます。

うん。 うん。

このとき、クレオパトラ21歳、 カエサル54歳でした。

ちなみに、 「クレオパトラの鼻がもう 少し低かったら、世界の 歴史がかわっていたかも しれない」と言ったのは 哲学者パスカル（P.68） です。

カエサルと クレオパトラ を討て！

このままでは あやつに エジプトを のっとられて しまう。

しかし プトレ マイオス 13世は…

その後 悪い 大臣を 国外に 追い出し ました。

そして カエサルの ローマ軍が 勝利 しました。

オーッ

ワーー

こうしてエジプトと ローマの 戦争がはじまりました。

アレクサンドロス
亞歴山大一世
（紀元前356〜紀元前323年）
現在のギリシャの北にあったマケドニアの王。連合軍を率いて遠征し、ペルシア、エジプト、西アジア、インド西部という広い地域を治める大帝国を築いた。新しい都市や東西文化を栄えさせたが、若くして病死した。

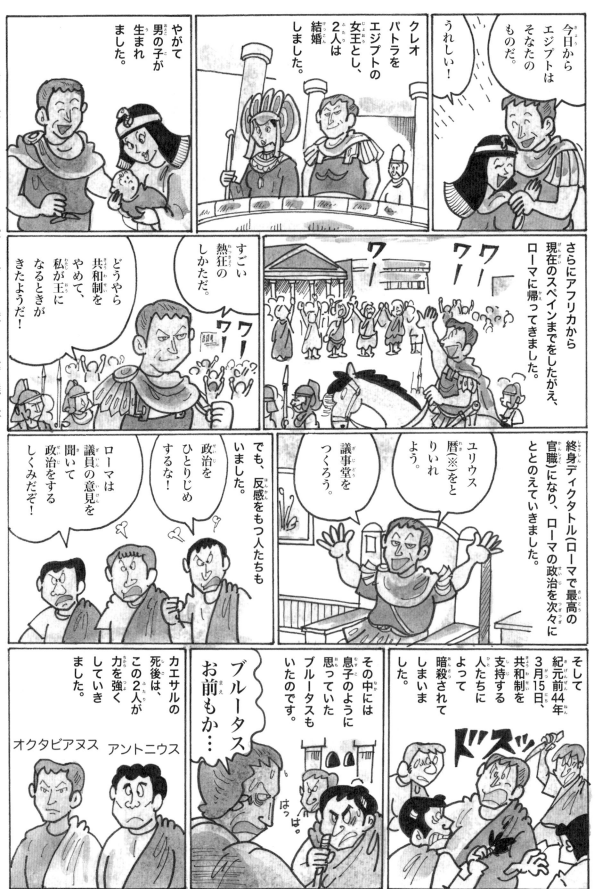

今日からエジプトはそなたのものだ。

うれしい！

クレオパトラをエジプトの女王とし、2人は結婚しました。

やがて男の子が生まれました。

※ユリウス暦…1年を365日とし、4年に1度366日にする今の暦に近いもの。

さらにアフリカから現在のスペインまでをしたがえ、ローマに帰ってきました。

ワ ワワ

すごい熱狂のしかただ。

どうやら共和制をやめて、私が王になるときがきたようだ！

終身ディクタトル（ローマで最高の官職）になり、ローマの政治を次々にととのえていきました。

ユリウス暦（※）をとりいれよう。

議事堂をつくろう。

でも、反感をもつ人たちもいました。

政治をひとりじめするな！

ローマは議員の意見を聞いて政治をするしくみだぞ！

そして紀元前44年、3月15日、共和制を支持する人たちによって暗殺されてしまいました。

その中には息子のように思っていたブルータスもいたのです。

ブルータス お前もか…

はっ。

カエサルの死後は、この2人が力を強くしていきました。

オクタビアヌス　アントニウス

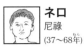

ネロ
尼祿
（37〜68年）

ローマ皇帝で代表的な暴君とされる。最初は哲学者セネカに助けられよい政治を行ったが、親族を次々と殺すなど暴君となった。ローマの大火事をキリスト教徒のせいにして、大虐殺を行ったことで反乱を招き、自殺した。

カール大帝
卡爾大帝
(742〜814年)

現在のフランス〜ドイツ、イタリアにあったフランク王国の王。遠征を多く行い、西ヨーロッパをほぼすべて統一し、ローマ教皇から西ローマ帝国の皇帝とされた。法律制度を整え、学問をすすめるなど国を発展させた。

小説や芝居でも有名な、中国三国時代

中国の混乱の時代に英雄たちが活躍しました。

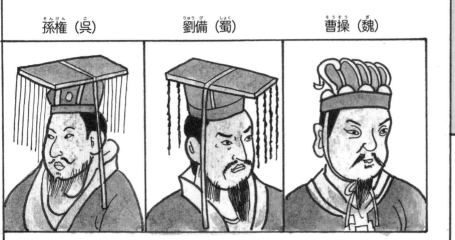

孫権（呉）　劉備（蜀）　曹操（魏）

※宦官…宮廷内につとめる人のこと。性器をとり除いており、王や権力者に近づきやすかったため、しばしば権勢をふるった。

曹操・劉備・孫権

曹操
中国155～220年
劉備
中国161～223年
孫権
中国182～252年

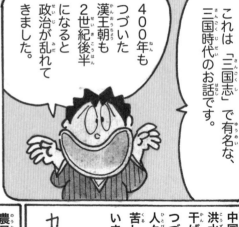

これは『三国志』で有名な、三国時代のお話です。

400年もつづいた漢王朝も2世紀後半になると政治が乱れてきました。

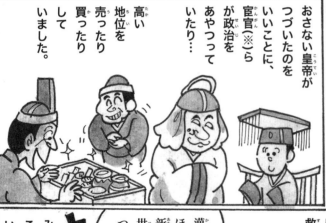

おさない皇帝がつづいたのをいいことに、宦官（※）らが政治をあやつっていたり…

高い地位を売ったり買ったりしていました。

中国各地では洪水や干ばつがつづき、人々は苦しんでいました。

農民たちは太平道という宗教に救いを求めていました。

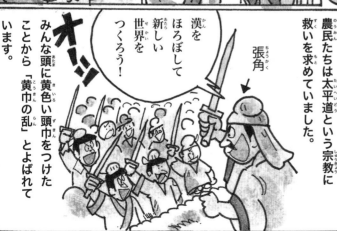

漢をほろぼして新しい世界をつくろう！

張角

オーッ

みんな頭に黄色い頭巾をつけたことから「黄巾の乱」とよばれています。

諸葛亮（孔明）
諸葛亮
（181～234年）

三国時代の蜀の軍師で、現代でも大変賢い人の代表格とされる。劉備につかえ、赤壁の戦いなど数々の戦いですぐれた作戦をもって指揮した。劉備の死後は政治も中心となって行う。のちに魏との戦いの陣中で病死。

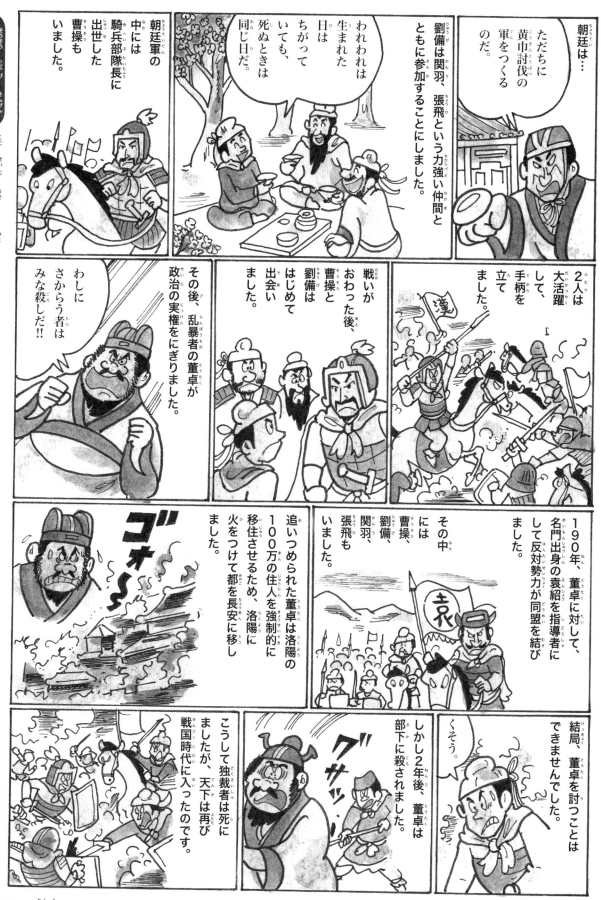

関羽
關羽
（?～219年）

三国時代の蜀の武将。仲間の張飛らと力を合わせ、劉備を助けて多くの戦いで手柄をたてた。後に呉に捕らえられて殺された。すぐれた武将でありながら、人間的にもすぐれていたため、後に軍神・商売の神としてもまつられた。

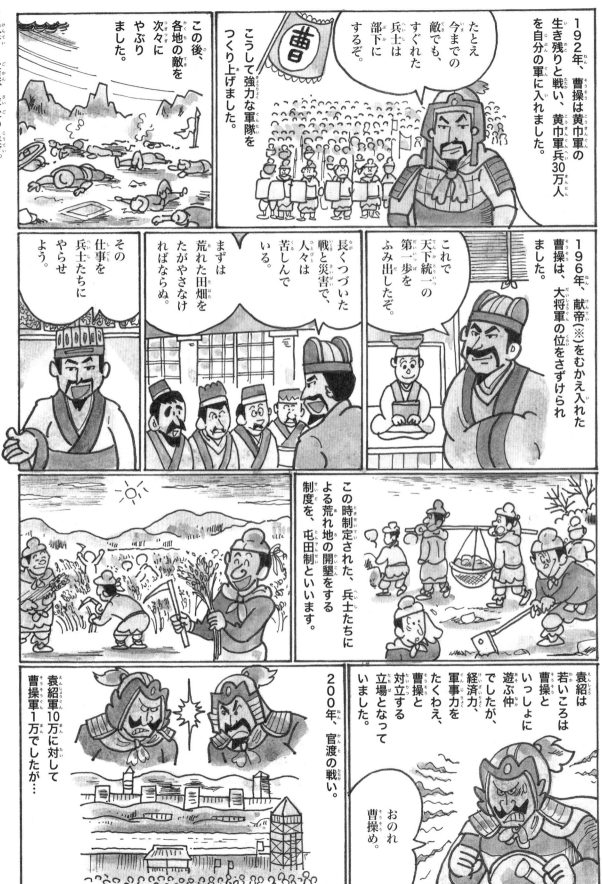

※献帝…後漢、最後の皇帝。

192年、曹操は黄巾軍の生き残りと戦い、黄巾軍兵30万人を自分の軍に入れました。

たとえ今までの敵でも、すぐれた兵士は部下にするぞ。

こうして強力な軍隊をつくり上げました。

この後、各地の敵を次々にやぶりました。

196年、献帝（※）をむかえ入れた曹操は、大将軍の位をさずけられました。

これで天下統一の第一歩をふみ出したぞ。

長くつづいた戦と災害で、人々は苦しんでいる。

まずは荒れた田畑をたがやさなければならぬ。

その仕事を兵士たちにやらせよう。

この時制定された、兵士たちによる荒れ地の開墾をする制度を、屯田制といいます。

袁紹は若いころは曹操といっしょに遊ぶ仲でしたが、経済力、軍事力をたくわえ、曹操と対立する立場となっていました。

おのれ曹操め。

200年、官渡の戦い。

袁紹軍10万に対して曹操軍1万でしたが…

張飛（ちょうひ）
張飛
（?～221年）

三国時代の蜀の武将。関羽とともに劉備をたすけて魏、呉と戦った。勇猛だが粗暴でもあったため、呉を討伐する際に部下に殺されてしまった。非常にすぐれた武将で、「一人で一万の兵に匹敵する」と言われるほどだった。

16

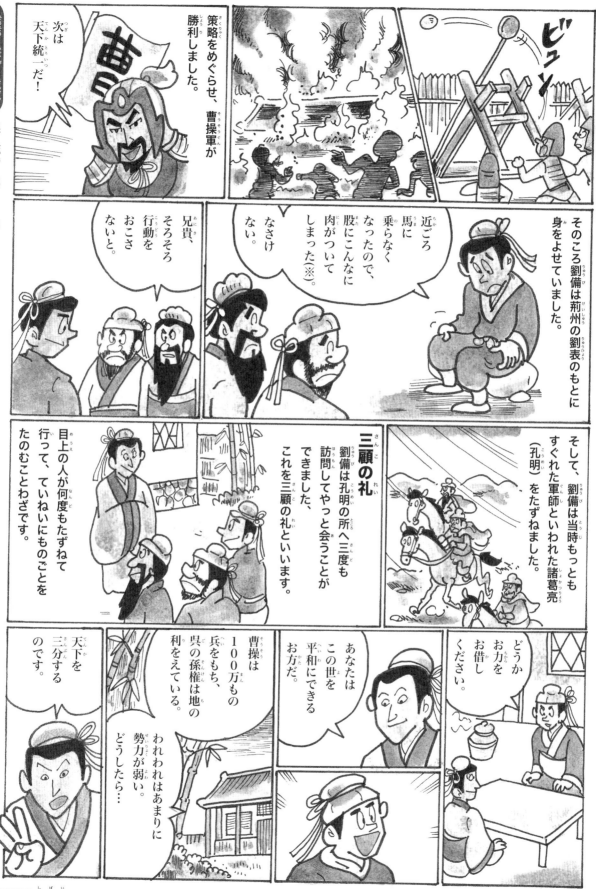

※実力（じつりょく）があるのにそれを十分（じゅうぶん）に発揮（はっき）できないことから「髀肉（ひにく）の嘆（たん）」という言葉（ことば）が生（う）まれた。

司馬懿（しばい）
司馬懿（179〜251年）

三国時代（さんごくじだい）の魏（ぎ）の将軍（しょうぐん）で政治家（せいじか）。蜀（しょく）の諸葛亮（しょかつりょう）の軍（ぐん）を五丈原（ごじょうげん）にしりぞけ、のちに公孫淵（こうそんえん）との戦（たたか）いでも、勝利（しょうり）をおさめる。
公孫淵（こうそんえん）の死後（しご）朝鮮半島（ちょうせんはんとう）の北部（ほくぶ）が魏（ぎ）におさえられた。そのため邪馬台国（やまたいこく）の卑弥呼（ひみこ）が魏（ぎ）に使者（ししゃ）を送（おく）ったといわれる。

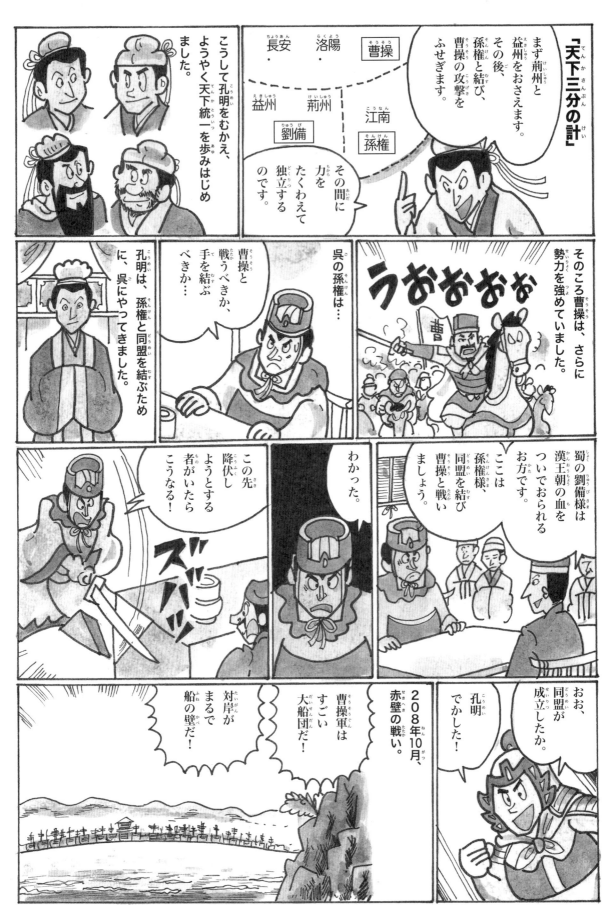

司馬炎（しばえん）
司馬炎（236〜290年）

中国・三国時代後の晋の初代皇帝。魏の軍師で将軍の司馬懿（司馬仲達）の孫。魏の皇帝から位を譲られ、晋の国をおこし、民衆の負担が減るような政治を行った。後に呉を滅ぼして天下を統一した。晋では文化も発展した。

※周瑜…呉の軍師。すぐれた能力で孫権を支えた。

作戦があります。

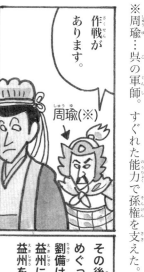

周瑜(※)

小船につんだ枯れ草に火をつけ、火攻めにしました。

こうして呉と劉備の連合軍の大勝利におわりました。

その後、劉備と孫権は荊州をめぐって戦いました。そこで劉備は荊州を関羽に守らせ、益州に進出し、214年益州を手に入れました。

赤壁の戦いにやぶれた曹操も体勢を立てなおし、216年魏王の位につき、事実上の皇帝となりました。

その後、曹操は220年66歳でなくなりました。

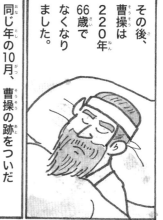

同じ年の10月、曹操の跡をついだ息子の曹丕は、魏を建国して洛陽を都にしました。このとき後漢王朝は幕をとじたのです。

翌221年劉備は皇帝となり、蜀の国をつくり、成都を都にしました。

229年、孫権は初代皇帝になり、呉の国をつくり、建業を都にしました。

魏・呉・蜀の3国に分かれた三国時代は曹丕が魏王朝を開いた220年からはじまり、60年間つづきました。

魏
呉
蜀

曹丕
曹丕
(187~226年)

三国時代の魏の初代皇帝。父の曹操を継いで魏の王となり、後漢の献帝からゆずられ帝位につき、洛陽を都と定め、国号を魏とした。九品中正法(人物に九等の位をつけて評価し中央官吏に推薦する制度)を施行した。

モンゴル帝国を築いた草原の王者

全モンゴルを統一したあと、アジアからヨーロッパにまたがる大帝国を築きました。

チンギス・ハン

成吉思汗

モンゴル
1167〜1227年

12世紀の中ごろ、モンゴル民族はいくつもの部族に分かれて戦いをくりかえしていました。

その一部族の長、イエスゲイに男の子が生まれました。

オギャー
オギャー

これが、のちのチンギス・ハンです。

テムジン（※）と名づけよう！

これは、将来王者になるしるしだ。

右手に血のかたまり。

うむ。目に火があり、顔に光がある。

9歳のとき、父・イエスゲイはタタール人によって毒殺されてしまいます。

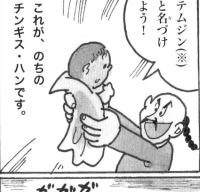

イエスゲイがなくなると、部下たちは家畜やテントをうばって去っていきました。

だまされた！

ゲッ

テムジン一家は見すてられました。

くやしい…

5人兄弟でした。

はい。

テムジン。大きくなったら、うらぎり者たちにふくしゅうするのです！

フビライ・ハン クビライともいう。チンギス・ハンの孫で、モンゴル帝国第5代皇帝。南宋という国を滅ぼして中国を統一し、大都（現在の北京）を首都として中国・元の初代皇帝となった。日本にも侵攻したが（元寇）、失敗して退いた。

忽必烈
(1215〜1294年)

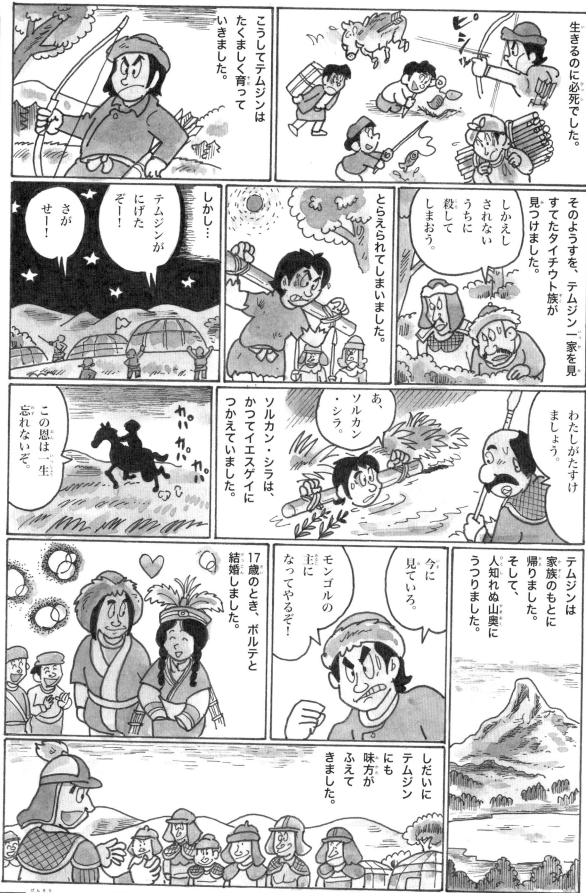

生きるのに必死でした。

こうしてテムジンはたくましく育っていきました。

そのようすを、テムジン一家を見すてたタイチウト族が見つけました。

しかえしされないうちに殺してしまおう。

しかし…とらえられてしまいました。

テムジンがにげたぞ！

さがせー！

あ、ソルカン・シラ。

ソルカン・シラは、かつてイエスゲイにつかえていました。

わたしがたすけましょう。

この恩は一生忘れないぞ。

テムジンは家族のもとに帰りました。そして、人知れぬ山奥にうつりました。

今に見ていろ。

モンゴルの主になってやるぞ！

しだいにテムジンにも味方がふえてきました。

17歳のとき、ボルテと結婚しました。

玄宗

唐玄宗
（685〜762年）

中国・唐の第6代皇帝。最初「開元の治」とよばれるよい政治を行い唐を安定させ栄えさせたが、晩年は楊貴妃への愛におぼれて反乱を招き、後の唐はおとろえた。日本からの唐への使い（遣唐使）の阿倍仲麻呂もつかえた。

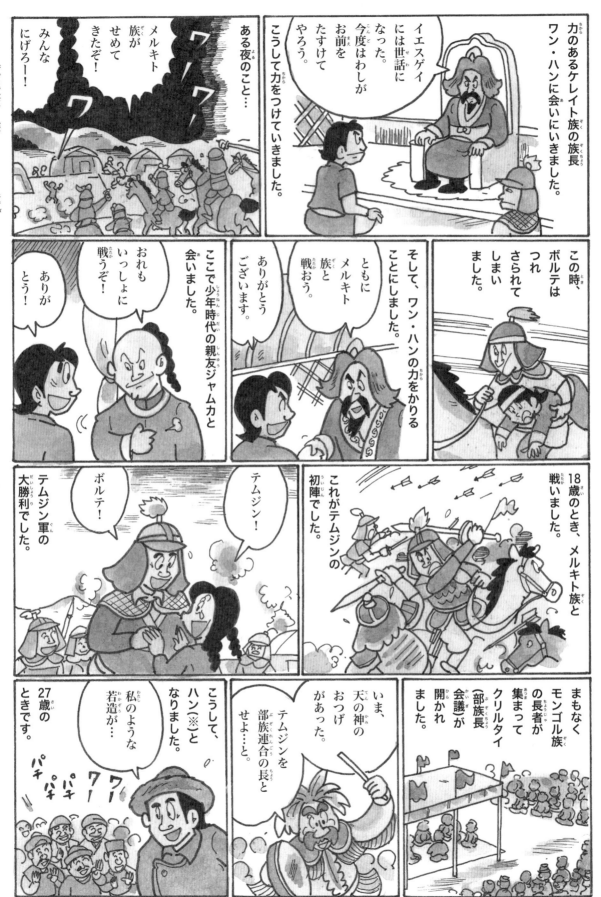

楊貴妃
楊貴妃
(719～756年)

中国・唐の玄宗皇帝の妃。美人なだけでなく、芸事が得意で賢く、玄宗の愛を一身に集めた。その後楊貴妃の親戚なども次々と出世して権力をほこった。後に反乱の中、兵に殺された。歴史上の美女の代表格とされる。

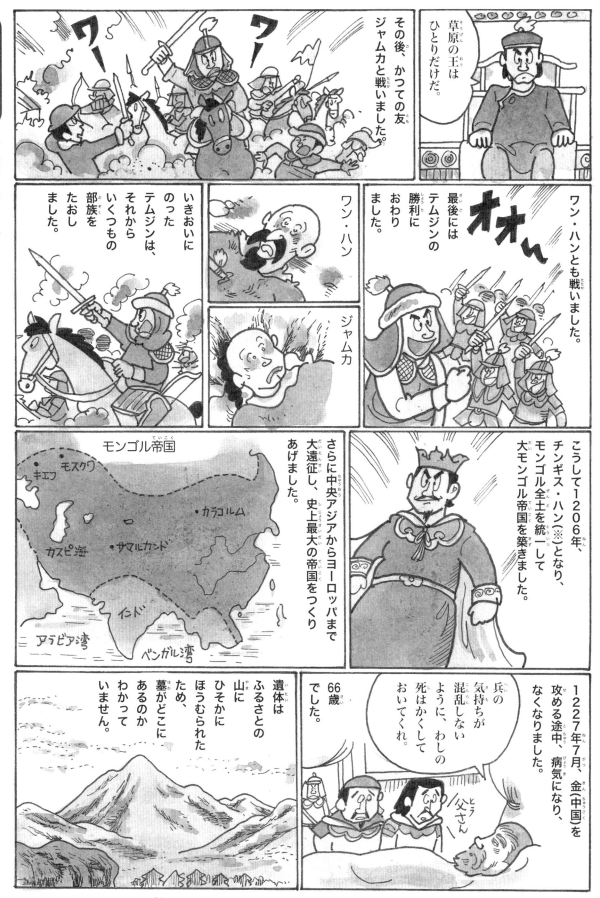

コンスタンティヌス1世 ローマ皇帝。当時混乱していたローマ帝国を再び統一して治めた。後にミラノ勅令というおふれを
君士坦丁大帝
(274?〜337年)　　発してキリスト教を公認するなど活動し、ヨーロッパ全土にキリスト教が広まるきっかけとなった。

輝けるイギリスの女王

造船に力を入れ、スペイン艦隊をやぶり、海外に植民地をふやし、イギリスを発展させました。

イギリス
1533～1603年

※女官…お妃につかえる女性。

<div style="text-align: right">

エリザベス1世

伊麗莎白1世

</div>

エリザベス1世はたいへん数奇な運命をたどった女性です。

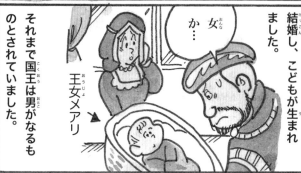

父ヘンリー8世はスペイン王の娘キャサリンと結婚し、こどもが生まれました。

女…か…

王女メアリ

それまで国王は男がなるものとされていました。

よし、キャサリンと離婚して、若くて美しい女官（※）のアンと結婚しよう。

しかし…

カトリックでは離婚はみとめられない！

ローマ教皇

だったら新しくイギリス国教会（プロテスタント）をつくって、わしがその長になる！

こうしてイギリスには、2つの信仰グループができたのです。

こうまでしてキャサリンと離婚し、アンと結婚しました。そして、王女エリザベスが生まれました。

また女か…

エリザベスが3歳のとき…

アンは浮気をした。死刑にせよ！

私は身に覚えがないのに…

メアリ1世
瑪麗1世
（1516～1558年）

イギリスの女王で、エリザベス1世の異母姉。スペイン王フェリペ2世と結婚した。キリスト教の旧教（カトリック）信者で、多くの新教支持者などを処刑などしたため「流血のメアリ」「血まみれのメアリ」とよばれた。

※改宗…それまで信仰してきた宗派を捨て、他の宗派に改めること。

3番目の妃のとき、エドワード王子が生まれました。

やっと男の子だ！

ちなみにエリザベスは小さいときから高等な教育をうけ、「まれに見るかしこい少女」とよばれました。

14歳のときには7か国語が話せるようになっていました。

暴君ヘンリー8世がなくなったあと…

エドワードが国王になりました。

しかしエドワードは生まれつき病弱で、16歳でなくなってしまいました。

そして、姉のメアリが女王になりました。

私はカトリック信者です。改宗（※）しないプロテスタントは処刑にしなさい！

言うことを聞かない者はどんどんつかまえる！

そして、ようしゃなく火あぶりの刑にしました。

人々は「血まみれのメアリ」とよびました。

エリザベスが反乱に関係している。

すぐつかまえてロンドン塔にとじこめなさい！

ロンドン塔

反逆者が入れられた牢獄で、囚人はここの庭で首を切られました。

私は無実なのに…

イサベル1世
伊莎貝拉1世
（1451～1504年）

カスティリャ（現在のスペイン中部）の女王。東スペインのアラゴン王国の王子と結婚するなど、スペイン統一の基礎を作った。コロンブスの新大陸発見の援助をしたことなどでも知られる。カトリック信者だった。

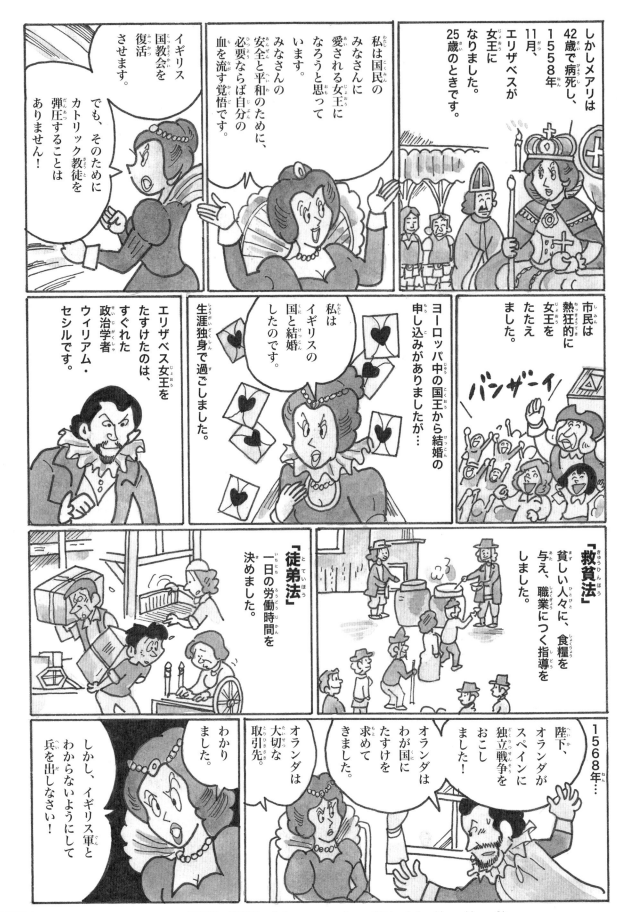

しかしメアリは42歳で病死し、1558年11月、エリザベスが女王になりました。25歳のときです。

市民は熱狂的に女王をたたえました。

バンザーイ

私は国民のみなさんに愛される女王になろうと思っています。みなさんの安全と平和のために、必要ならば自分の血を流す覚悟です。

イギリス国教会を復活させます。

でも、そのためにカトリック教徒を弾圧することはありません！

ヨーロッパ中の国王から結婚の申し込みがありましたが…

私はイギリスの国と結婚したのです。

生涯独身で過ごしました。

エリザベス女王をたすけたのは、すぐれた政治学者ウィリアム・セシルです。

「救貧法」
貧しい人々に、食糧を与え、職業につく指導をしました。

「徒弟法」
一日の労働時間を決めました。

1568年…

陛下、オランダがスペインに独立戦争をおこしました！

オランダはわが国にたすけを求めてきました。

オランダは大切な取引先。

わかりました。

しかし、イギリス軍とわからないようにして兵を出しなさい！

アクバル
阿克巴
（1542〜1605年）
インド・ムガル帝国第3代皇帝。祖父バーブルが建てた帝国の基礎を固め、大いに栄えさせた。また、それまで異教徒としてイスラム教徒からとっていた税を廃止するなど、ヒンズー教とともに寛大なあつかいをした。

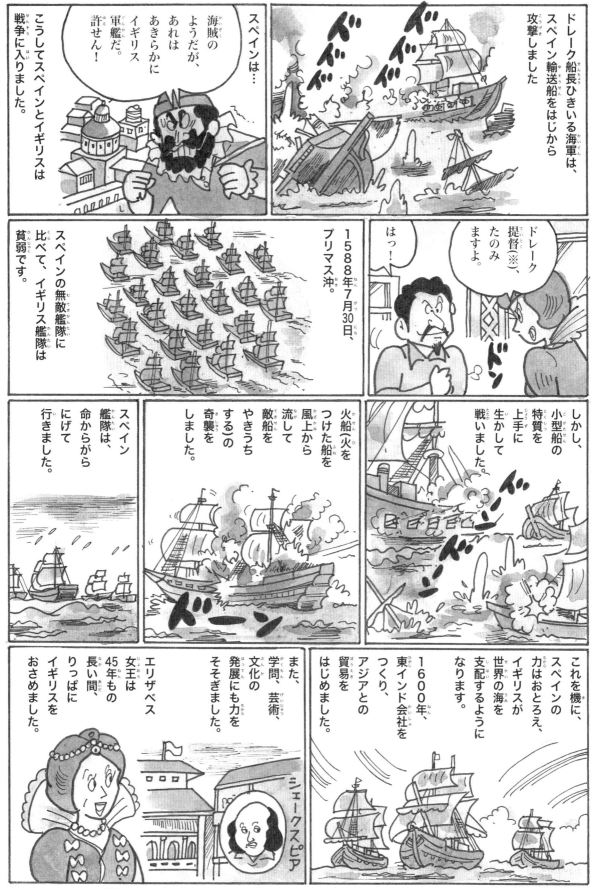

※ドレーク…イギリス海軍の提督。マゼランについで、世界一周航海に成功した。

スレイマン1世　蘇里曼1世　（1494〜1566年）　トルコ・オスマン帝国のスルタン（君主）。オーストリアのウィーンを包囲するなど、各地に何度も遠征し、西アジア〜バルカン半島、北アフリカまで国の領土を広げ、帝国の最盛期を作った。学問や芸術も発展させた。

アメリカ合衆国、初代の大統領

イギリスの植民地だったアメリカで、独立戦争の先頭にたち、独立を勝ちとりました。

華盛頓

ワシントン
（ジョージ・ワシントン）

アメリカ
1732～
　　　1799年

※植民地…ある国が、自分の国の他にもっている領土。

独立戦争

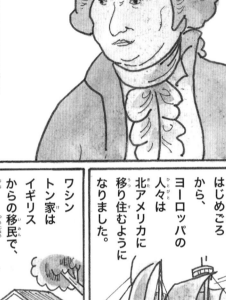

ワシントン家はイギリスからの移民で、大きな農場を経営していました。

17世紀のはじめごろから、ヨーロッパの人々は北アメリカに移り住むようになりました。

ワシントンはアメリカのバージニアで生まれました。そのころアメリカはイギリスの植民地（※）でした。

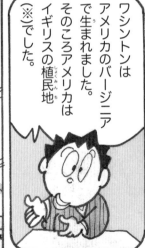

しかし、11歳のときに父がなくなり、じゅうぶんな教育をうけることができなくなりました。

ワシントンは、スポーツも勉強も得意な少年でした。

バシャ
バシャ

ジェファーソン
傑佛遜
（1743～1826年）
アメリカ合衆国第3代目の大統領。1775年には、大陸会議に参加しアメリカ独立宣言を起草した。貿易を改善したり、ルイジアナ州をフランスから買収しアメリカ西部を発展させた。退任後には、バージニア大学を創立した。

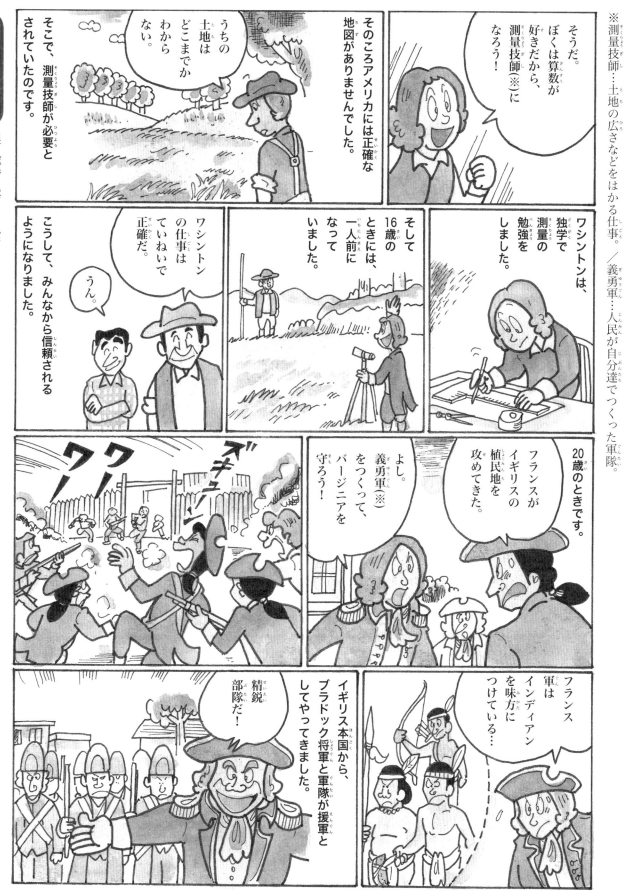

※測量技師…土地の広さなどをはかる仕事。／義勇軍…人民が自分達でつくった軍隊。

クロムウェル
克倫威爾
(1599〜1658年)

イギリスの軍人で政治家。清教徒革命の時、議会軍を率いて王軍を破り、1649年チャールズ1世を処刑。軍事的独裁政治を行い、アイルランドやスコットランドを制圧し、航海法を発布。イギリスの海上制覇の基礎を固めた。

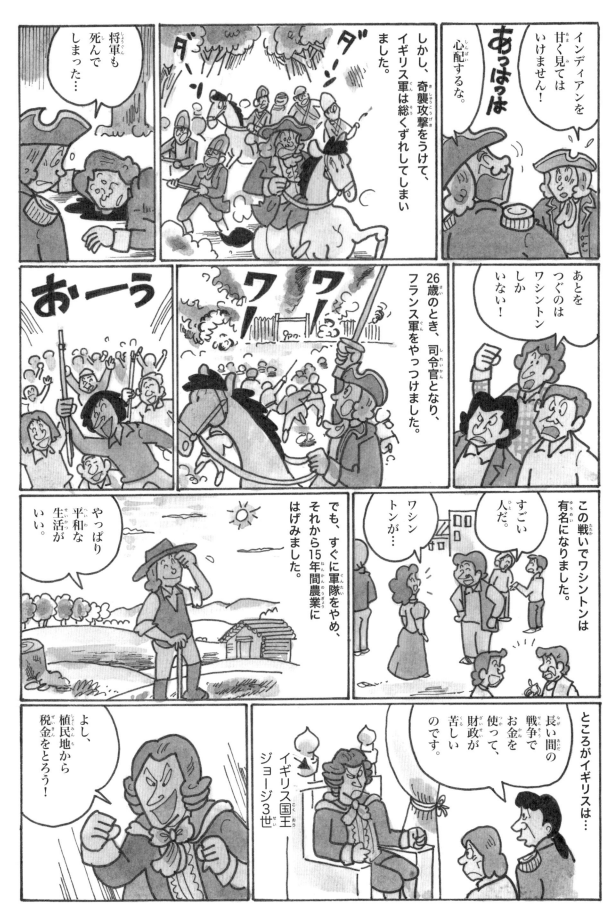

ティムール
帖木兒
（1336〜1405年）

ティムール帝国の創始者にして君主。軍事にかけては天才的で、生涯、戦いではほとんど負けたことがなく、また都市のもつ経済的重要性を理解してその保護につとめた。帝国は勢力を増すが、ティムールの死後分裂した。

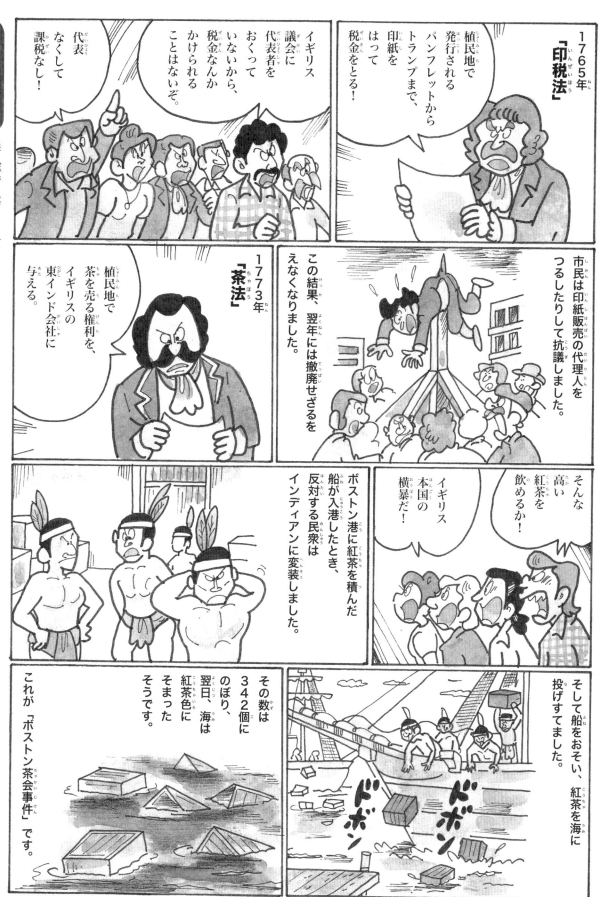

洪武帝（朱元璋）
洪武帝（朱元璋）
(1328〜1398年)

中国・明朝初代皇帝。貧しい農家の子として生まれ、政治の混乱による凶作により、家族を失ってしまう。洪武帝も寺に預けられるが、かなり貧しい生活をしていた。その後紅巾軍の兵隊から身を起こし全国を統一する。

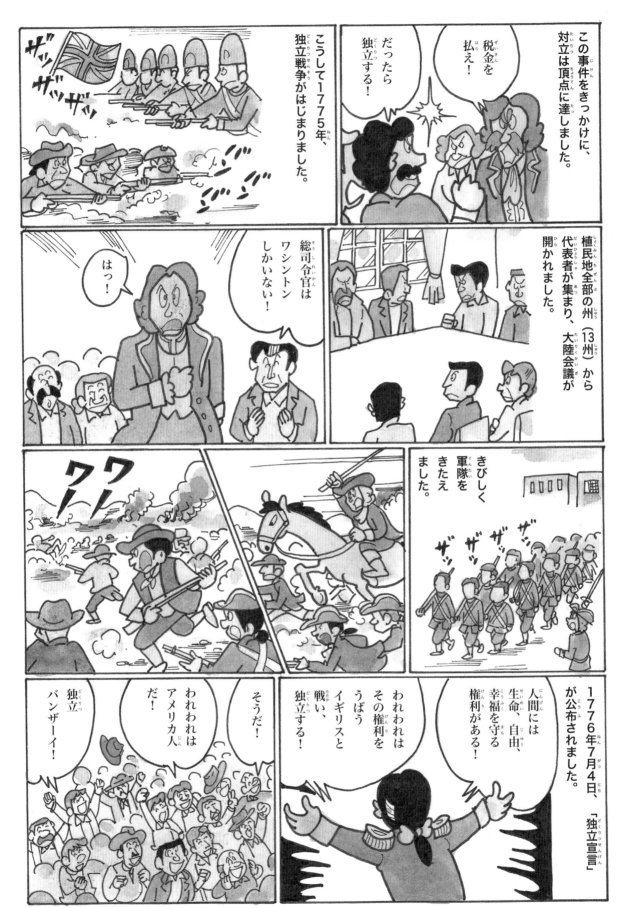

この事件をきっかけに、対立は頂点に達しました。

税金を払え！

だったら独立する！

こうして1775年、独立戦争がはじまりました。

植民地全部の州（13州）から代表者が集まり、大陸会議が開かれました。

総司令官はワシントンしかいない！

はっ！

きびしく軍隊をきたえました。

ワワワ

1776年7月4日、「独立宣言」が公布されました。

人間には生命、自由、幸福を守る権利がある！

われわれはその権利をうばうイギリスと戦い、独立する！

そうだ！

われわれはアメリカ人だ！

独立バンザーイ！

ヌルハチ
努爾哈赤
(1559〜1626年)

中国、清朝初代の皇帝。建州女真を統一後、女真族各部をまとめてハン（汗）という君主の位につき、女真の民族名を満州にし、モンゴル文字を改良して満州文字を作った。その後順調に明を攻めるが、途中でなくなった。

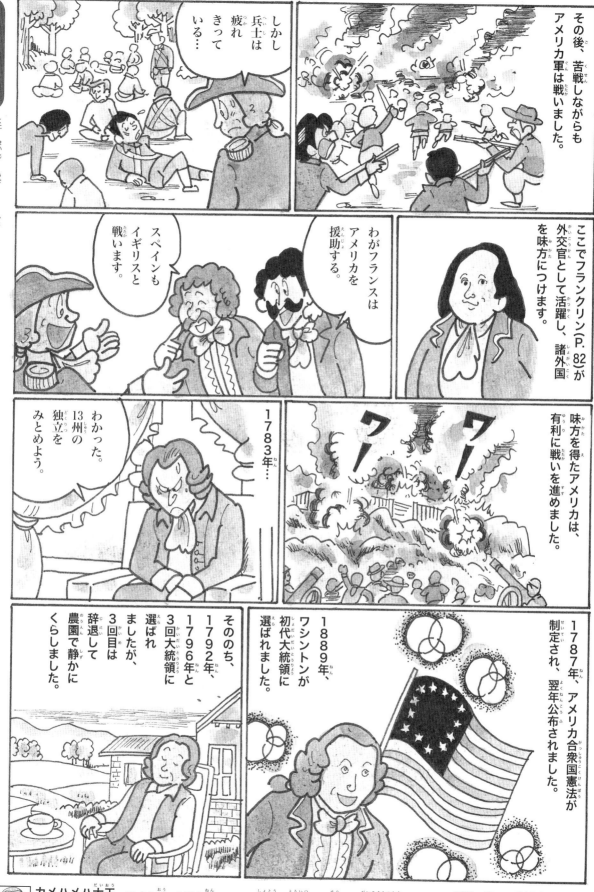

その後、苦戦しながらもアメリカ軍は戦いました。

しかし兵士は疲れきっている…

ここでフランクリン（P.82）が外交官として活躍し、諸外国を味方につけます。

わがフランスはアメリカを援助する。

スペインもイギリスと戦います。

味方を得たアメリカは、有利に戦いを進めました。

わかった。13州の独立をみとめよう。

1783年…

1787年、アメリカ合衆国憲法が制定され、翌年公布されました。

1889年、ワシントンが初代大統領に選ばれました。

そののち、1792年、1796年と3回大統領に選ばれましたが、3回目は辞退して農園で静かにくらしました。

カメハメハ大王
卡美哈梅哈一世
（1758〜1819年）

ハワイの王。1810年にハワイ諸島を統一し、優れた外交手腕でハワイの独立を守り、伝統的な文化の保護と繁栄に貢献したが、外国勢力の進出によって衰退。1898年、アメリカに併合されて王朝はなくなった。

フランス革命に散った王妃

王家に生まれ、王家に嫁がされ、ぜいたくな生活で国民の反感を買い、処刑されました。

オーストリア
1755〜1793年

マリー・アントワネット
瑪麗皇后

※女帝…当時、オーストリアでは夫のフランツ1世が皇帝だったが、政治の実権はマリア・テレジアがにぎっていた。

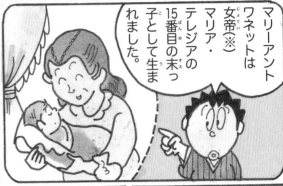

マリーアントワネットは女帝（※）マリア・テレジアの15番目の末っ子として生まれました。

7歳のとき、宮廷で6歳の天才音楽家モーツァルトの演奏がありました。こんなエピソードがあります。

すばらしい！

14歳のとき、フランスの王太子ルイとの婚約が決まりました。

フランスと仲良くなるためです。

はい。

だいじょうぶ？

あっ！

あなたはとてもやさしい。ぼくのお嫁さんにしてあげる。

まあ！

さようなら、お母さま。そしてウィーンの街…

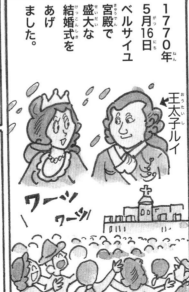

1770年5月16日ベルサイユ宮殿で盛大な結婚式をあげました。

王太子ルイ

ワーッ
ワーッ

お祝いの花火が楽しみだなあ。

しかし、嵐で中止になってしまいました。

なにか、不吉な予感がします。

ピカッ
ザッ

マリア・テレジア 瑪麗亞・泰瑞莎 (1717〜1780年) オーストリアの女帝。フランツ1世の妃でマリー・アントワネットの母。オーストリア継承戦争・七年戦争以後、政治・軍の改革を成功させ、絶体主義体制の確立に力を注いだ。小学校を新設したり、徴兵制度の改新をした。

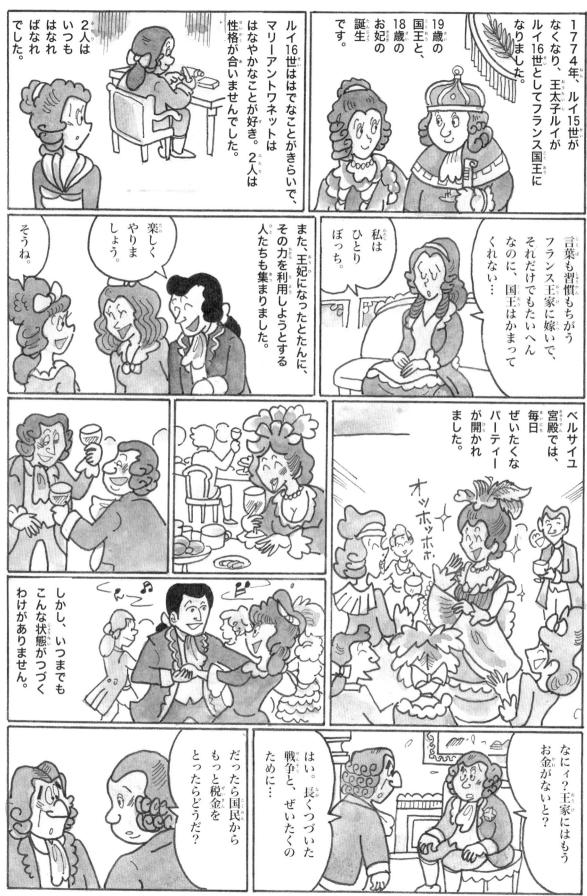

1774年、ルイ15世がなくなり、王太子ルイがルイ16世としてフランス国王になりました。

19歳の国王と、18歳のお妃の誕生です。

ルイ16世ははではでなことがきらいで、性格が合いませんでした。2人は性格が合いませんでした。

マリーアントワネットははなやかなことが好き。2人は性格が合いませんでした。

2人はいつもはなればなれでした。

そうね。

楽しくやりましょう。

また、王妃になったとたんに、その力を利用しようとする人たちも集まりました。

言葉も習慣もちがうフランス王家に嫁いで、それだけでもたいへんなのに、国王はかまってくれない…

私はひとりぼっち。

ベルサイユ宮殿では、毎日ぜいたくなパーティーが開かれました。

オッホッホ

しかし、いつまでもこんな状態がつづくわけがありません。

なにィ?王家にはもうお金がないと?

はい。長くつづいた戦争と、ぜいたくのために…

だったら国民からもっと税金をとったらどうだ?

ルイ14世
路易14世
（1638〜1715年）

ブルボン朝第3代のフランスの王。幼くしてフランス国王になる。対外戦争を積極的に行い、オランダ侵略戦争で権威を高めると、王権神授説・ガリカニスムを掲げ王の権威を強大にした。絶頂を極め太陽王とよばれた。

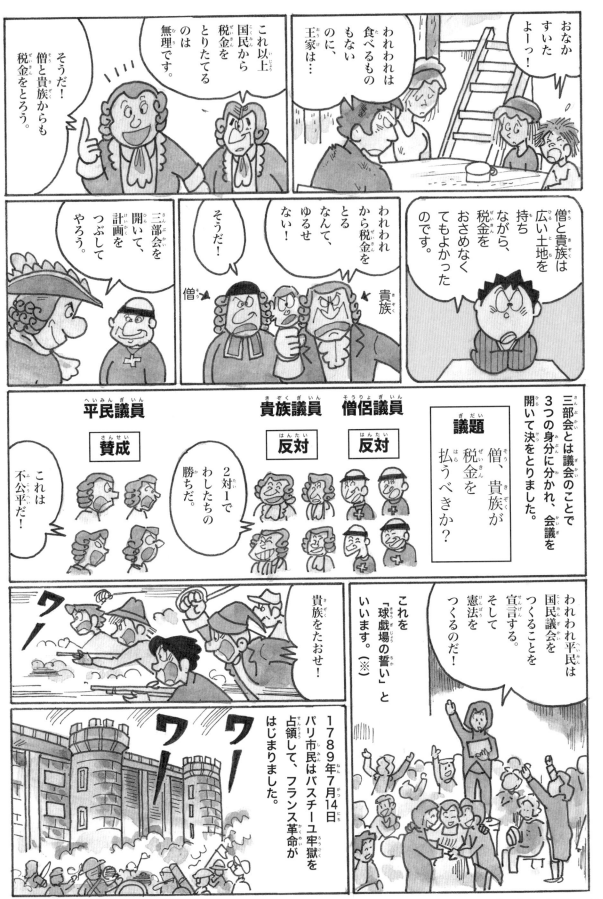

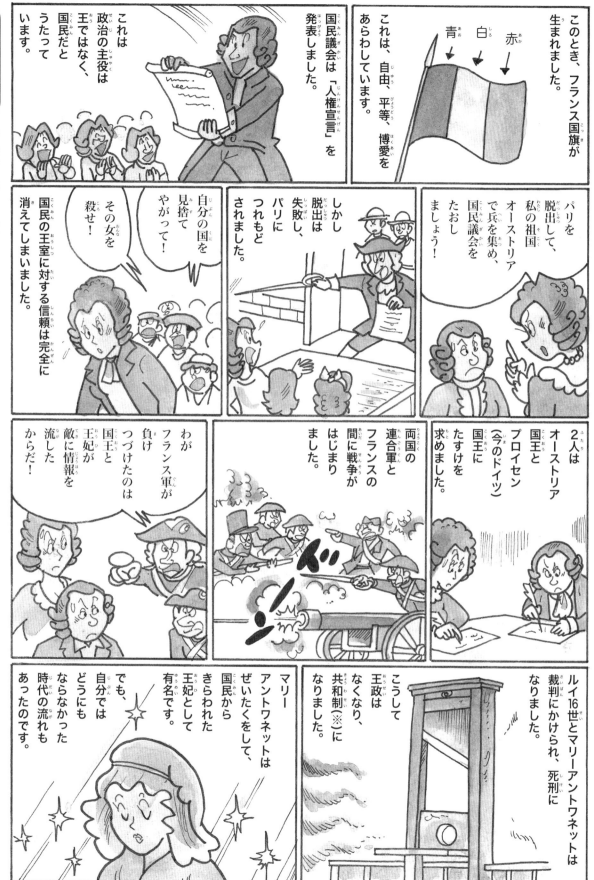

※共和制…国民の選んだ代表が政治をすること。

このとき、フランス国旗が生まれました。

青 白 赤

これは、自由、平等、博愛をあらわしています。

国民議会は「人権宣言」を発表しました。

これは政治の主役は王ではなく、国民だとうたっています。

パリを脱出して、私の祖国オーストリアで兵を集め、国民議会をたおしましょう！

しかし脱出は失敗し、パリにつれもどされました。

自分の国を見捨てやがって！

その女を殺せ！

国民の王室に対する信頼は完全に消えてしまいました。

2人はオーストリア国王とプロイセン（今のドイツ）国王にたすけを求めました。

両国の連合軍とフランスの間に戦争がはじまりました。

わがフランス軍が負けつづけたのは国王と王妃が敵に情報を流したからだ！

ルイ16世とマリー・アントワネットは裁判にかけられ、死刑になりました。

こうして王政はなくなり、共和制（※）になりました。

マリー・アントワネットはぜいたくをして、国民からきらわれた王妃として有名です。

でも、自分ではどうにもならなかった時代の流れもあったのです。

ロレンツォ・デ・メディチ 羅倫佐 （1449〜1492年）イタリア、フィレンツェのルネサンス期（P.128）におけるメディチ家最盛期の当主。当時のフィレンツェ共和国を実質的に統治した人物。美術家をローマなどに派遣したことでも有名。この時ルネサンスが最盛を迎える。

革命の兵士から皇帝になった男

「荒れ野のライオン」とよばれ、ヨーロッパにまたがる大帝国を築きました。

ツーロン攻撃の絵

拿破崙

ナポレオン

（ナポレオン・ボナパルト）

フランス
1769〜
　　　1821年

ナポレオンはフランス領コルシカ島の貧しい貴族の次男として生まれました。

10歳のとき、島をはなれ、フランスの陸軍幼年学校に入学しました。先生たちの評価は…

なまいきで、人づきあいも悪い。

あつかいづらい生徒だ。

でも数学の成績はバツグンだ。

かわり者だな。

歴史の本をよく読んでいました。特に『プルターク英雄伝』（※）がすきでした。

カエサル

アレクサンドロス大王

イバン4世
伊凡4世
(1530〜1584年)

モスクワ・ロシアの皇帝。16世紀ヨーロッパにおける絶対君主制の発展のなかで、ツァーリズムと呼ばれるロシア型の専制政治を行い、大貴族を抑えた。極めて残虐な性格であり、ロシア史上最大の暴君ともいわれる。

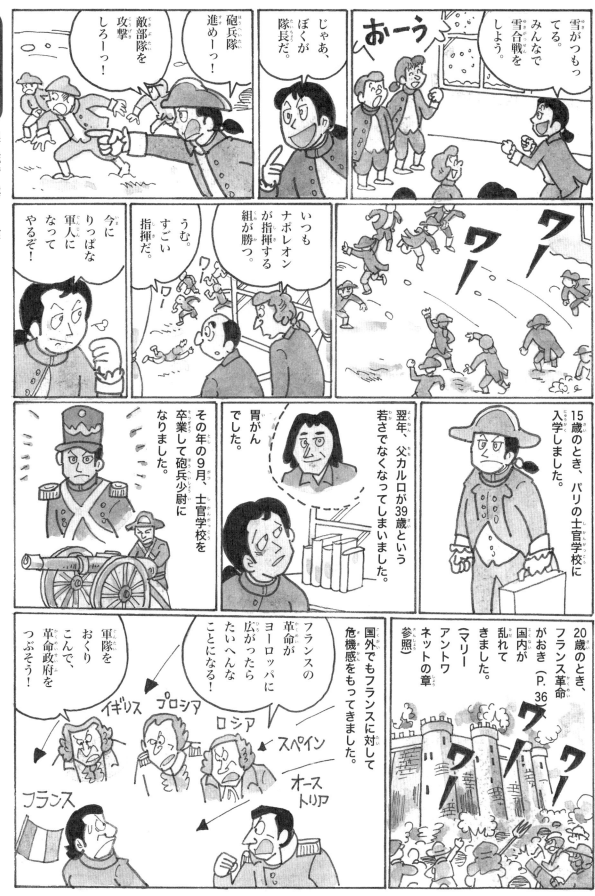

ネルソン
納爾遜子爵
(1758〜1805年)

英国の海軍軍人。ナポレオン戦争中の1798年、トラファルガー海戦でフランス・スペイン連合艦隊を破り、ナポレオンによる制海権をうばいとり、イギリス本土侵攻を阻止したが、それと引き換えに戦死してしまう。

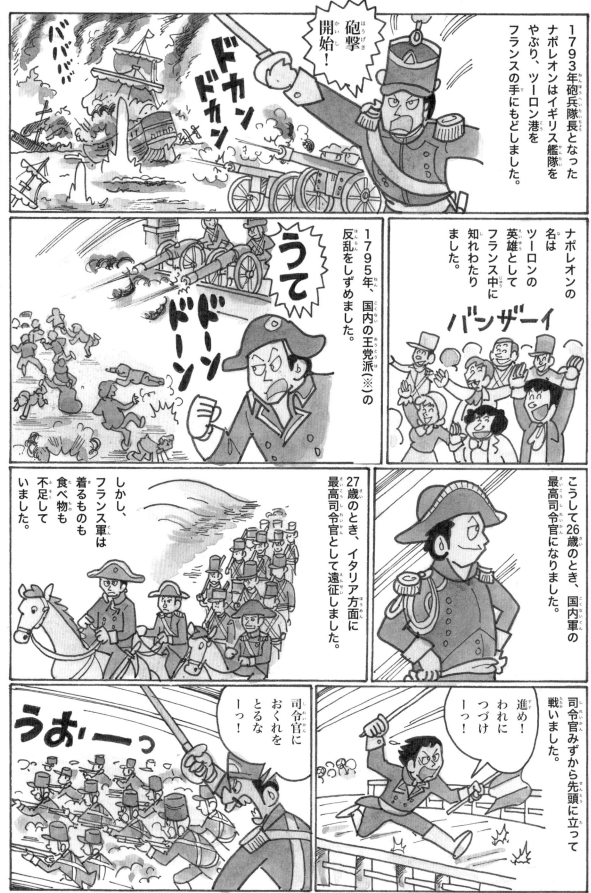

※王党派…前の国王中心の政治にもどそうとする貴族。

1793年砲兵隊長となったナポレオンはイギリス艦隊をやぶり、ツーロン港をフランスの手にもどしました。

砲撃開始！

ドカンドカン

ババババ

ナポレオンの名はツーロンの英雄としてフランス中に知れわたりました。

バンザーイ

1795年、国内の王党派（※）の反乱をしずめました。

うて

ドーンドーン

こうして26歳のとき、国内軍の最高司令官になりました。

27歳のとき、イタリア方面に最高司令官として遠征しました。

しかし、フランス軍は着るものも食べ物も不足していました。

司令官みずから先頭に立って戦いました。

進め！われにつづけーっ！

司令官におくれをとるなーっ！

うおーっ

フリードリヒ2世
腓特烈2世
（1712～1786年）

第3代プロイセン（現在のドイツ）王。優れた軍事的才能と合理的な国家経営でプロイセンの勢力拡大に努め、啓蒙専制君主の典型とされた人物。またフルート演奏をはじめとする芸術的才能の持ち主としても有名。

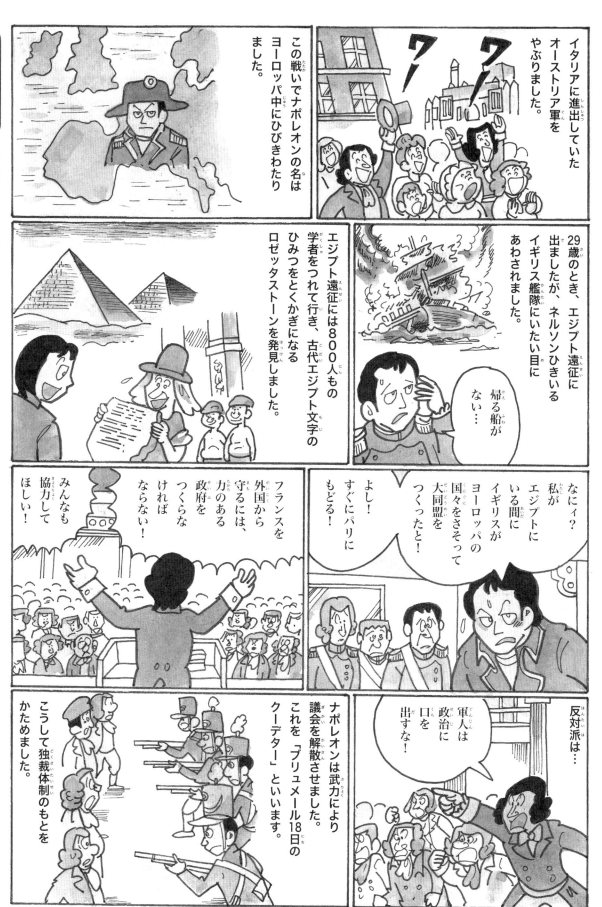

ピョートル1世（彼得一世）（1672〜1725年）　ロシアの皇帝。ロシアをヨーロッパ列強の一員におし上げ、スウェーデンからバルト海を奪い、交易ルートを確保。また歴代皇帝が進めてきた西欧化改革に積極的に努め、外国人を多く使い、国家体制の効率化に努めた。

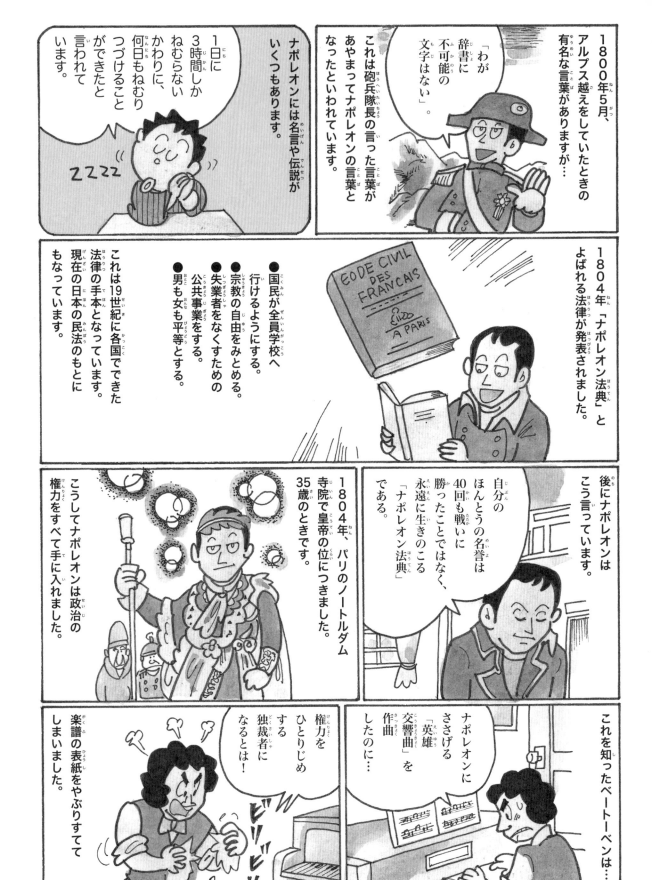

1800年5月、アルプス越えをしていたときの有名な言葉がありますが…

「わが辞書に不可能の文字はない」。

これは砲兵隊長の言った言葉があやまってナポレオンの言葉となったといわれています。

ナポレオンには名言や伝説がいくつもあります。

1日に3時間しかねむらないかわりに、何日もねむりつづけることができたと言われています。

1804年「ナポレオン法典」とよばれる法律が発表されました。

EODE CIVIL DES FRANCAIS
A PARIS

●国民が全員学校へ行けるようにする。
●宗教の自由をみとめる。
●失業者をなくすための公共事業をする。
●男も女も平等とする。

これは19世紀に各国でできた法律の手本となっています。現在の日本の民法のもとにもなっています。

後にナポレオンはこう言っています。

自分のほんとうの名誉は40回も戦いに勝ったことではなく、永遠に生きのこる「ナポレオン法典」である。

1804年、パリのノートルダム寺院で皇帝の位につきました。35歳のときです。

こうしてナポレオンは政治の権力をすべて手に入れました。

これを知ったベートーベンは…

ナポレオンにささげる「英雄交響曲」を作曲したのに…

権力をひとりじめする独裁者になるとは！

楽譜の表紙をやぶりすててしまいました。

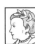

エカテリーナ2世
凱薩琳二世
(1729〜1796年)
ロシアの女帝。夫はピョートル3世。プロイセンのフリードリヒ2世と並ぶ啓蒙専制君主の代表。領土をポーランドやウクライナに拡大した。フランス革命に脅威を感じ、晩年は国内を引き締め、自由主義を弾圧した。

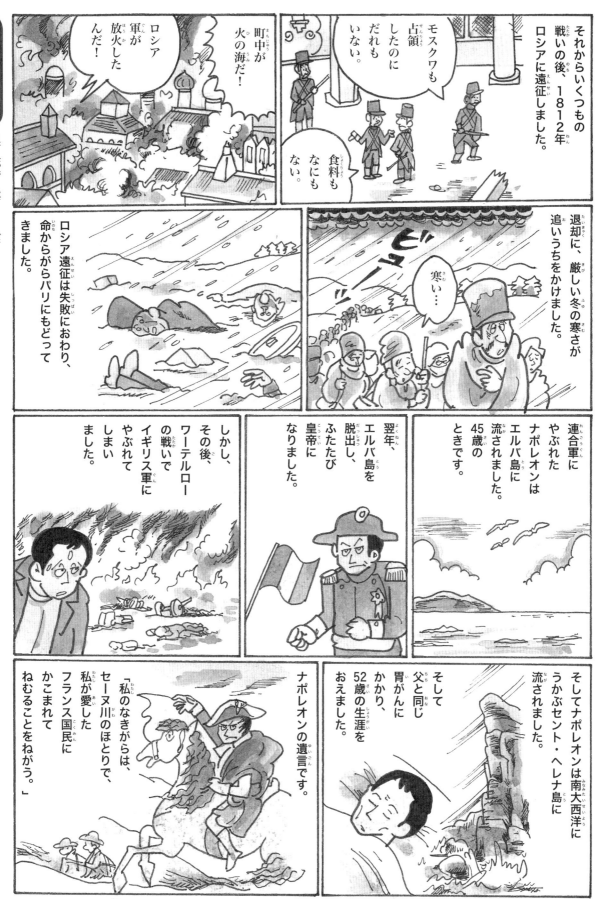

それからいくつもの戦いの後、1812年ロシアに遠征しました。

モスクワも占領したのにだれもいない。

食料もなにもない。

町中が火の海だ！

ロシア軍が放火したんだ！

退却に、厳しい冬の寒さが追いうちをかけてきました。

寒い…

ロシア遠征は失敗におわり、命からがらパリにもどってきました。

連合軍にやぶれたナポレオンはエルバ島に流されました。45歳のときです。

翌年、エルバ島を脱出し、ふたたび皇帝になりました。

しかし、その後、ワーテルローの戦いでイギリス軍にやぶれてしまいました。

そしてナポレオンは南大西洋にうかぶセント・ヘレナ島に流されました。

そして父と同じ胃がんにかかり、52歳の生涯をおえました。

「私のなきがらは、セーヌ川のほとりで、私が愛したフランス国民にかこまれてねむることをねがう。」

ナポレオンの遺言です。

ナポレオン3世
拿破斎3世
（1808〜1873年）

兄弟が病気や戦いで死んでしまい、おじのナポレオン1世の後継者となるが、反乱に失敗し終身刑になってしまう。その後脱獄してイギリスに逃げた後フランスに復帰し、大統領に当選、フランス第2帝政の皇帝となる。

リンカーン
（エイブラハム・リンカーン）

林肯

アメリカ
1809〜
　　　　1865年

アメリカ合衆国第16代大統領

貧しい農民の家に生まれました。人間は誰でも平等で自由と幸福を求める権利があると主張し、どれい制に反対しました。南北戦争がおこりましたが、どれい解放令を出し、北軍を勝利にみちびきました。

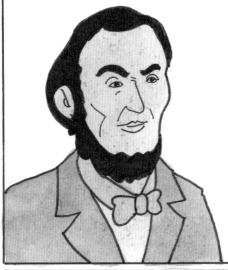

リンカーン像

リンカーンはケンタッキー州の奥地の丸太小屋で生まれました。

オギャー

父・トーマスは貧しい農夫で、新しい土地を求めてうつり住んでいました。

その土地をきり開いて土をたがやし、農園をつくるのです。

年齢の割に背が高く、力も強いリンカーンは、父といっしょに一生懸命働きました。

もっとも得意なのは…

まきわりだよ。

それから23歳までオノを手ばなしませんでした。

ビクトリア女王
維多利亞女王
(1819〜1901年)

イギリスの女王で、初代インド女帝。イギリスでもっとも輝かしい時代をつくりあげた女王であり、その治世はビクトリア朝と呼ばれている。この時代のイギリスは世界各地を植民地化して勢力を拡大している。

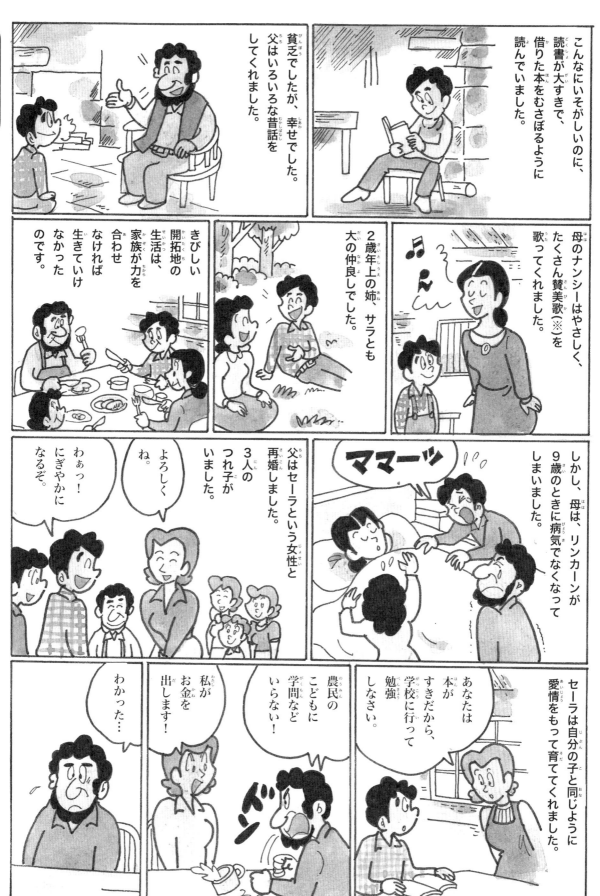

※賛美歌…キリスト教で神をほめたたえる歌のこと。

こんなにいそがしいのに、読書が大すきで、借りた本をむさぼるように読んでいました。

貧乏でしたが、幸せでした。父はいろいろな昔話をしてくれました。

母のナンシーはやさしく、たくさん賛美歌(※)を歌ってくれました。

2歳年上の姉、サラとも大の仲良しでした。

きびしい開拓地の生活は、家族が力を合わせなければ生きていけなかったのです。

しかし、母は、リンカーンが9歳のときに病気でなくなってしまいました。

ママーッ

父はセーラという女性と再婚しました。3人のつれ子がいました。

よろしくね。

わぁっ！にぎやかになるぞ。

セーラは自分の子と同じように愛情をもって育ててくれました。

あなたは本がすきだから、学校に行って勉強しなさい。

農民のこどもに学問などいらない！

私がお金を出します！

わかった…

セオドア・ルーズベルト
老羅斯福
(1858～1919年) アメリカ合衆国第26代大統領。さまざまな革新政策を行った。外交ではパナマ運河を建設し、中南米諸国などに積極的に干渉した。日露戦争を平和に解決するなどして、1906年ノーベル平和賞を受賞した。

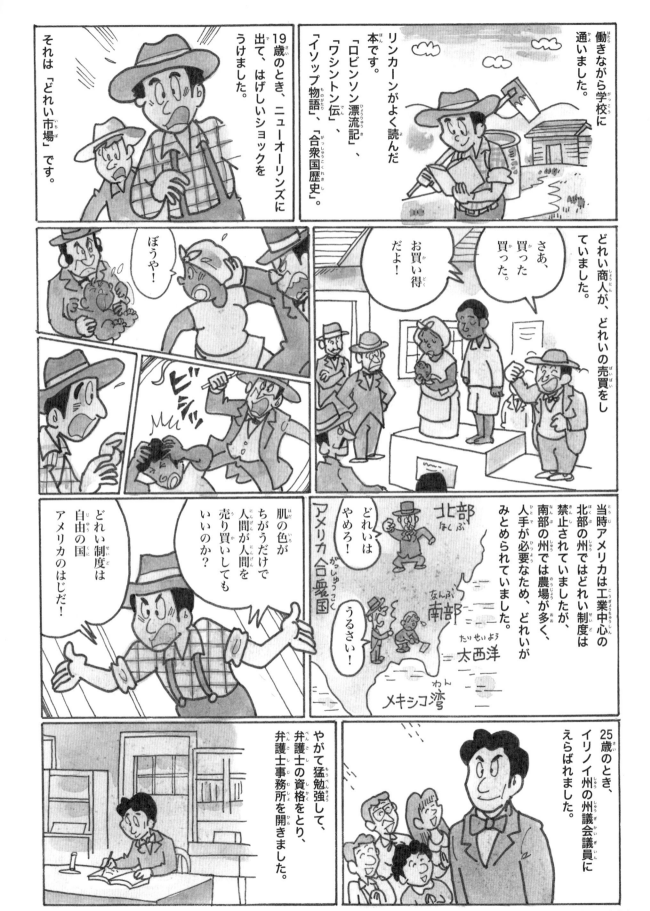

働きながら学校に通いました。

リンカーンがよく読んだ本です。「ロビンソン漂流記」、「ワシントン伝」、「イソップ物語」、「合衆国歴史」。

19歳のとき、ニューオーリンズに出て、はげしいショックをうけました。

それは「どれい市場」です。

どれい商人が、どれいの売買をしていました。

さあ、買った買った。

お買い得だよ！

ぼうや！

ビシッ

当時アメリカは工業中心の北部の州ではどれい制度は禁止されていましたが、南部の州では農場が多く、人手が必要なため、どれいがみとめられていました。

北部
ほくぶ

アメリカ合衆国
がっしゅうこく

南部
なんぶ

太西洋
たいせいよう

メキシコ湾
わん

どれいはやめろ！

うるさい！

肌の色がちがうだけで人間が人間を売り買いしてもいいのか？

どれい制度は自由の国アメリカのはじだ！

25歳のとき、イリノイ州の州議会議員にえらばれました。

やがて猛勉強して、弁護士の資格をとり、弁護士事務所を開きました。

フランクリン・ルーズベルト
小羅斯福
（1882〜1945年）
アメリカ合衆国第32代大統領。ニューディール政策で、大恐慌に対処した。中南米諸国との外交を積極的に行う。第二次世界大戦中は、連合国軍の戦争指導にあたり、戦後の国際連合の前身の設立にも努めた。

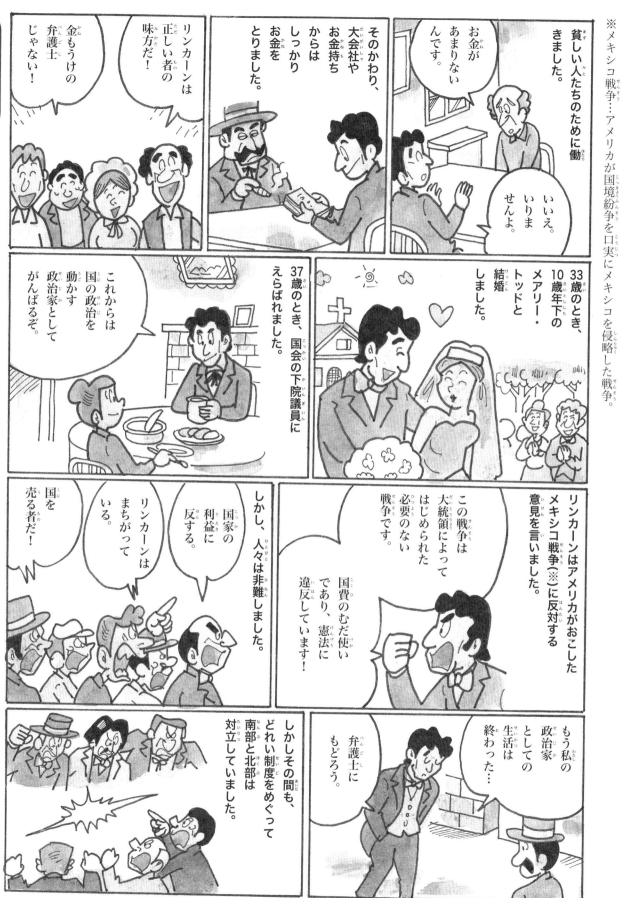

※メキシコ戦争…アメリカが国境紛争を口実にメキシコを侵略した戦争。

貧しい人たちのために働きました。

お金があまりないんです。

いいえ。いりませんよ。

そのかわり、大会社やお金持ちからはしっかりお金をとりました。

金もうけの弁護士じゃない！

リンカーンは正しい者の味方だ！

33歳のとき、10歳年下のメアリー・トッドと結婚しました。

37歳のとき、国会の下院議員にえらばれました。

これからは国の政治を動かす政治家としてがんばるぞ。

リンカーンはアメリカがおこしたメキシコ戦争（※）に反対する意見を言いました。

この戦争は大統領によってはじめられた必要のない戦争です。

国費のむだ使いであり、憲法に違反しています！

しかし、人々は非難しました。

リンカーンはまちがっている。

国家の利益に反する。

国を売る者だ！

もう私の政治家としての生活は終わった…

弁護士にもどろう。

しかしその間も、どれい制度をめぐって南部と北部は対立していました。

アイゼンハワー
艾森豪
（1890〜1969年）
アメリカ合衆国第34代大統領。第二次世界大戦中は北アメリカとヨーロッパ連合軍の最高司令官、大統領になってからは、アジアに共産主義が広まらないように、東南アジア条約機構を形成したりと、積極的に活動した。

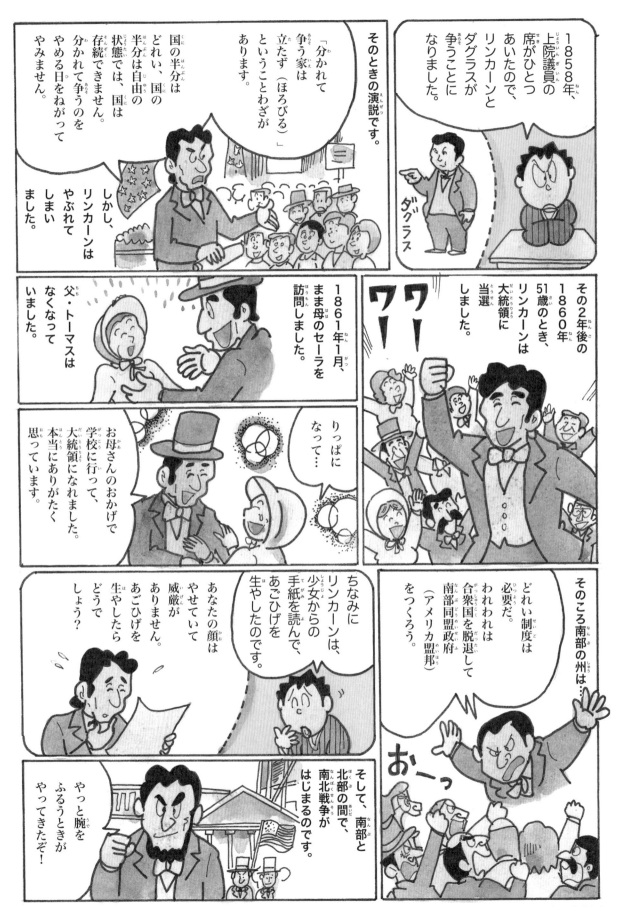

1858年、上院議員の席がひとつあいたので、リンカーンとダグラスが争うことになりました。

そのときの演説です。

「分かれて争う家は立たず（ほろびる）」ということわざがあります。

国の半分はどれい、国の半分は自由の状態では、国は存続できません。国は分かれて争うのをやめる日をねがってやみません。

しかし、リンカーンは父・トーマスはなくなっていました。

1861年1月、まま母のセーラを訪問しました。

お母さんのおかげで学校に行って、大統領になれました。本当にありがとうと思っています。

りっぱになって…

その2年後の1860年、51歳のとき、リンカーンは大統領に当選しました。

ワーッ

そのころ南部の州は…

どれい制度は必要だ。われわれは合衆国を脱退して南部同盟政府（アメリカ盟邦）をつくろう。

おーっ

ちなみにリンカーンは、少女からの手紙を読んで、あごひげを生やしたのです。

あなたの顔はやせていて威厳がありません。あごひげを生やしたらどうでしょう？

そして、南部と北部の間で、南北戦争がはじまるのです。

やっと腕をふるうときがやってきたぞ！

チャーチル
邱吉爾
（1874〜1965年）

イギリスの政治家。1940年から1945年にかけて戦争中の内閣の首相として国民を指導して、第二次世界大戦を勝利に導いた。戦争終結に近づくと、ヤルタ会談、ポツダム会談などに参加し世界の情勢をみた。

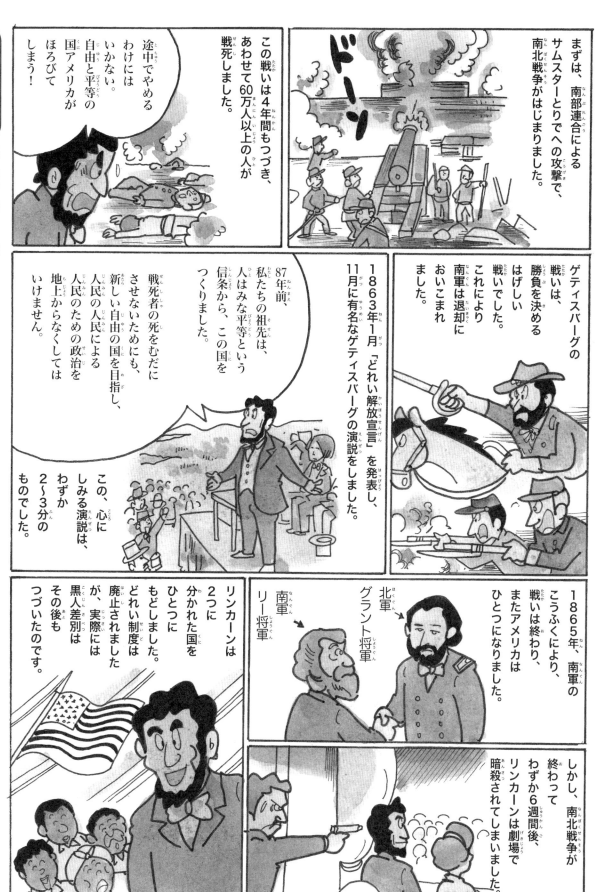

まずは、南部連合によるサムスターとりでへの攻撃で、南北戦争がはじまりました。

ドーン

ゲティスバーグの戦いは、勝負を決めるはげしい戦いでした。これにより南軍は退却においこまれました。

1863年1月『どれい解放宣言』を発表し、11月に有名なゲティスバーグの演説をしました。

途中でやめるわけにはいかない。自由と平等の国アメリカがほろびてしまう！

この戦いは4年間もつづき、あわせて60万人以上の人が戦死しました。

87年前、私たちの祖先は、人はみな平等という信条から、この国をつくりました。

戦死者の死をむだにさせないためにも、新しい自由の国を目指し、人民の人民による人民のための政治を地上からなくしてはいけません。

この、心にしみる演説は、わずか2〜3分のものでした。

1865年、南軍のこうふくにより、戦いは終わり、またアメリカはひとつになりました。

北軍　グラント将軍

南軍　リー将軍

しかし、南北戦争が終わってわずか6週間後、リンカーンは劇場で暗殺されてしまいました。

リンカーンは2つに分かれた国をひとつにもどしました。どれい制度は廃止されましたが、実際には黒人差別はその後もつづいたのです。

ロシアの革命家、政治家。学生の頃から革命運動に積極的に参加し、亡命生活を経て革命を成功させ、史上初の社会主義政権のソビエト連邦を樹立させた。またマルクス主義を発展させ、国際的革命運動に大きな影響を与えた。

ガンジー（マハトマ ※ ・ ガンジー）

甘地

インド建国の父

非暴力運動でイギリスからインドを独立に導いた、「インド独立の父」と呼ばれています。

インド
1869〜1948年

※「マハトマ」とは「偉大なる魂」という意味のおくり名で、本名はモハンダス・カラムチャンド・ガンジーである。

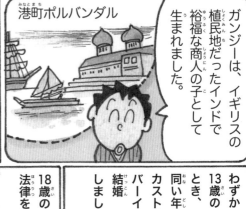

ガンジーは、イギリスの植民地だったインドで裕福な商人の子として生まれました。

港町ポルバンダル

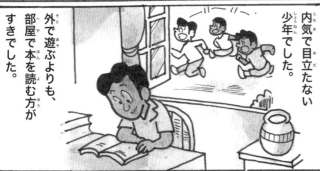

内気で目立たない少年でした。

外で遊ぶよりも、部屋で本を読む方がすきでした。

わずか13歳のとき、同じ年のカストルバーイと結婚しました。

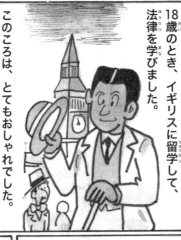

18歳のとき、イギリスに留学して、法律を学びました。

このころは、とてもおしゃれでした。

22歳のとき、インドにもどり、法律事務所を開きました。

しかし、お客がちっともこない。

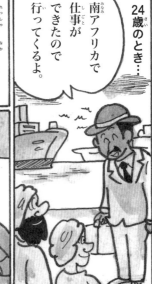

24歳のとき…

南アフリカで仕事ができたので行ってくるよ。

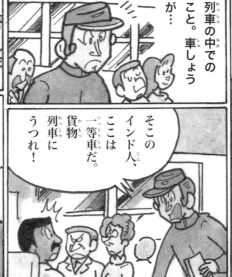

列車の中でのこと。車しょうが…

キップはもっています。

そこのインド人、ここは一等車だ。貨物列車にうつれ！

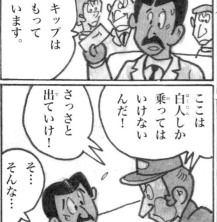

ここは白人しか乗ってはいけないんだ！

さっさと出ていけ！

そ…そんな…

ネルー
尼赫魯
(1889〜1964年)

インドの政治家。反イギリス独立運動に参加し、1947年、インド独立後に初代首相となる。中国の周恩来と「平和五原則」の共同声明を出し、同盟を結ばずに外交を行い(非同盟外交政策)、積極的に政治運動をおこなった。

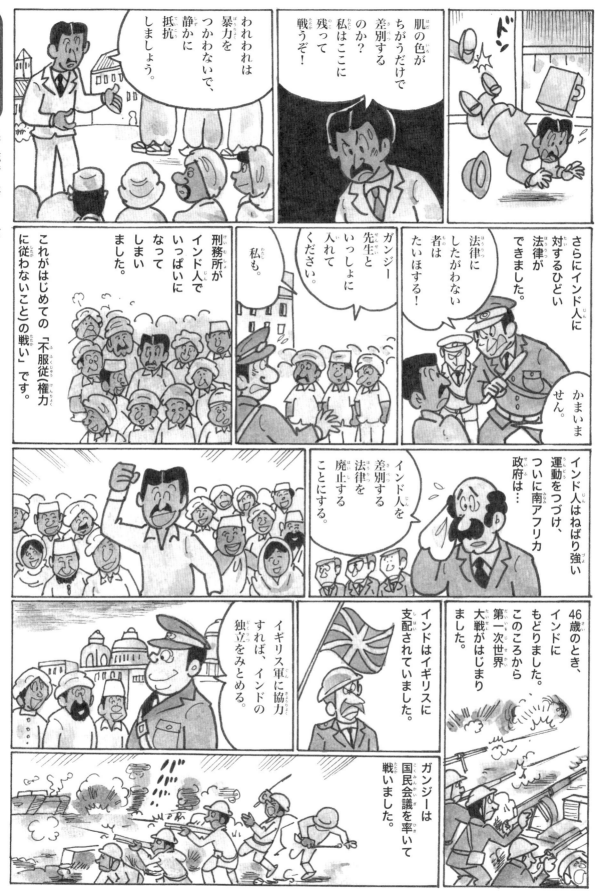

われわれは暴力をつかわないで、静かに抵抗しましょう。

肌の色がちがうだけで差別するのか？私はここに残って戦うぞ！

さらにインド人に対するひどい法律ができました。

法律にしたがわない者はたいほする！

かまいません。

ガンジー先生といっしょに入れてください。

私も。

刑務所がインド人でいっぱいになってしまいました。

これがはじめての「不服従（権力に従わないこと）の戦い」です。

インド人はねばり強い運動をつづけ、ついに南アフリカ政府は…

インド人を差別する法律を廃止することにする。

46歳のとき、インドにもどりました。このころから第一次世界大戦がはじまりました。

インドはイギリスに支配されていました。

ガンジーは国民会議を率いて戦いました。

イギリス軍に協力すれば、インドの独立をみとめる。

ニクソン
尼克森
(1913〜1994年)

アメリカ合衆国第37代大統領。ベトナム戦争を終結させた。しかしウォーターゲート事件により、第二次世界大戦後の大統領で最低の支持率を記録してしまい、任期中に辞任した唯一のアメリカ大統領となってしまった。

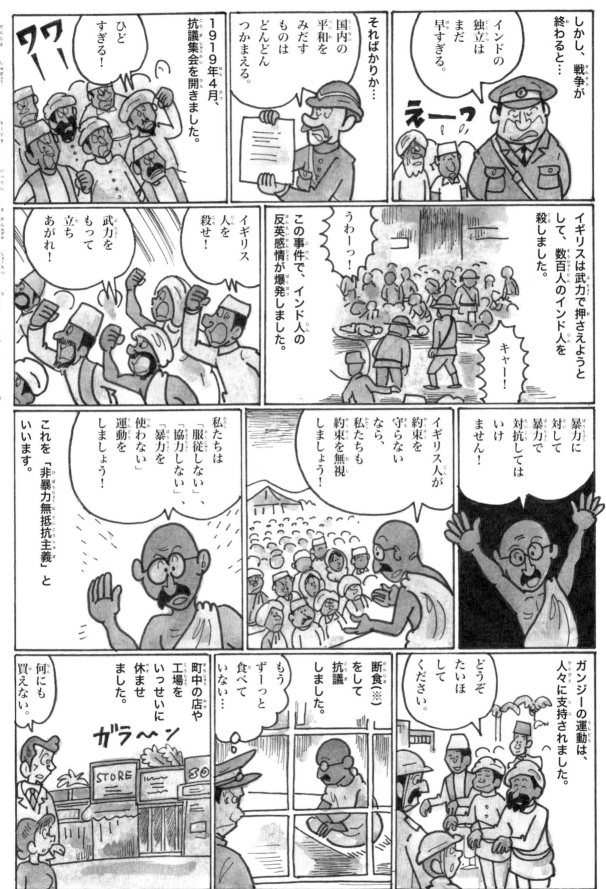

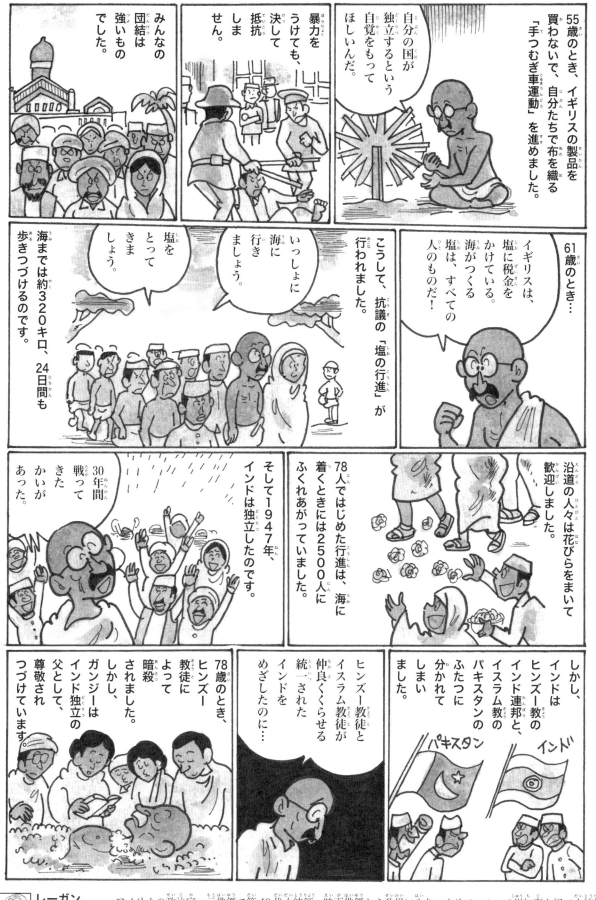

レーガン　雷根　(1911〜2004年)
アメリカの政治家、元俳優で第40代大統領。映画俳優から政界に入り、カリフォルニア州知事を経て大統領となる。強いアメリカをテーマに財政支出削減、大幅減税、軍備増強などの政策を行い、長期好景気をもたらした。

アメリカ合衆国第35代大統領

アメリカとソ連(※)の「冷戦」の中、話し合い外交によって世界の平和をうったえました。

アメリカ
1917～1963年

ケネディ（ジョン・F・ケネディ）
約翰・甘迺迪

※ソ連…レーニンによってつくられた、現在のロシアを中心とした巨大な共産主義国家連邦。1991年に崩壊。／※チョート校…名門の寄宿制の私立高校。

ジョン・F・ケネディは、ボストン郊外のブルックリンで9人兄弟の次男として生まれました。

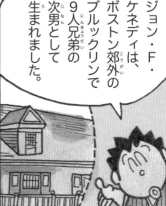

生まれつき背骨に障害がありましたが、スポーツが大好きでした。

バシャバシャ

また、病気がちでしたが、読書好きでベッドの中でたくさん本を読んでいました。

2歳年上の兄、ジョセフとは仲が良すぎてよくケンカもしました。

お兄ちゃんには負けないぞ！

何を一っ！

負けないぞ！

ケネディ家は名門で、父はこう言っていました。

一番になれ！

負け犬はいらん！

はい

8歳のとき、ニューヨークに引っ越しました。

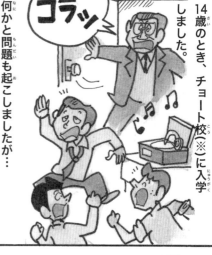

14歳のとき、チョート校(※)に入学しました。

何かと問題も起こしましたが…

コラッ

たくさんの友達から愛されました。

ジョン

成績はイマイチでしたが、「一番出世しそうな生徒」を選ぶ投票ではトップになりました。

ヒトラー
希特勒
(1889～1945年)

第一次世界大戦後、ドイツ労働者党に入党、党名を国家社会主義ドイツ労働者党(ナチス)と変え、1921年党首となった。宿敵ソ連と独ソ不可侵条約を結び、ポーランドを侵攻したことから第二次世界大戦が始まる。敗戦直前に自殺。

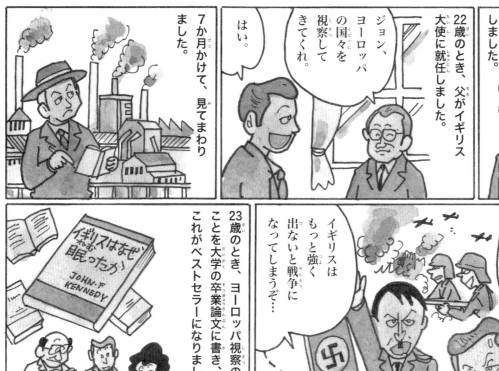

19歳でハーバード大学に入学しました。

22歳のとき、父がイギリス大使に就任しました。

ジョン、ヨーロッパの国々を視察してきてくれ。

はい。

7か月かけて、見てまわりました。

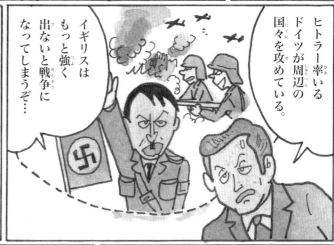

ヒトラー率いるドイツが周辺の国々を攻めている。

イギリスはもっと強く戦争に出ないと戦争になってしまうぞ…

23歳のとき、ヨーロッパ視察のことを大学の卒業論文に書き、これがベストセラーになりました。

イギリスはなぜ眠ったか　JOHN・F KENNEDY

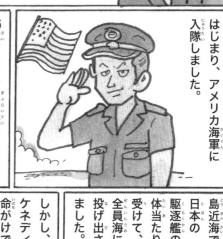

24歳のとき、太平洋戦争がはじまり、アメリカ海軍に入隊しました。

26歳のとき、魚雷艇の艦長として南太平洋で任務につきました。

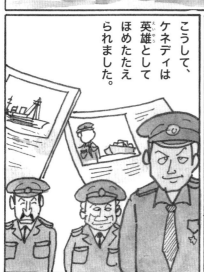

霧が深いな…

PT 109

ガダルカナル島近海で、日本の駆逐艦の体当たりを受けて、全員海に投げ出されました。

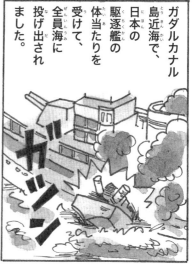

しかし、ケネディは、命がけで、負傷した部下を全員基地に返しました。

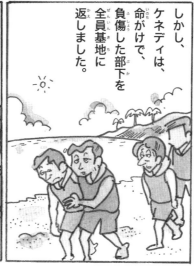

こうして、ケネディは英雄としてほめたたえられました。

スターリン
史達林
(1879～1953年)

ソ連の政治家。ロシア革命でレーニンを助けて活躍。第二次大戦ではイギリス・アメリカなどと共同戦線を結成し対ドイツ戦に勝利。戦後は東欧諸国の社会主義化をすすめた。反対派を弾圧し、独裁的な政治を行った。

しかし、この手柄がケネディの家に悲劇をもたらしたのです。

自分も手柄をたてようとした兄ジョセフの乗った飛行機が、空中爆発してしまったのです。

バン

バン

兄さん！

その後、海軍をやめ、新聞記者になりましたが…

やっぱりジョセフ兄さんの夢を引き継いで政治家になろう！

おお！

43歳のとき、共和党のニクソンをやぶり、史上最年少の大統領に当選しました。

ニクソン

ワー！ワー！

1961年1月20日、大統領就任演説を行いました。

アメリカ国民の皆さん、国があなたたちに何をするのかを問うのではなく、あなたたちが国のために何ができるのかを問うてください！

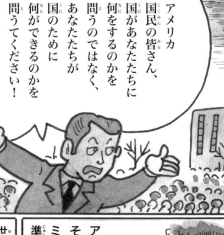

大戦後、世界はソ連を中心とする社会主義国（※）と、アメリカを中心とする資本主義国（※）に分かれてにらみ合っていました。

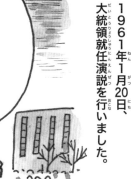

ソ連は社会主義国のキューバに、アメリカをねらう巨大なミサイル基地をつくりました。

アメリカもそれにそなえてミサイルの準備をしました。

世界はパニックになりました。

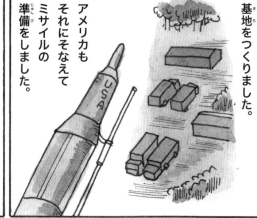

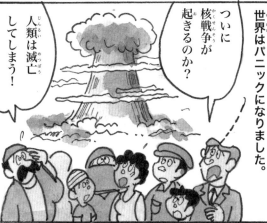

ついに核戦争が起きるのか？

人類は滅亡してしまう！

※社会主義国…生産手段を共有し、階級のない社会を作ろうとする思想の国。／※資本主義国…資本家が労働者をやとって生産活動をして、個人的に利益を追求する思想の国。

孫文
孫文
（1866〜1925年）

中国革命の指導者、政治家。東京で中国革命同盟会を結成し、三民主義をテーマとした。辛亥革命で臨時大統領になり、政権を袁世凱に譲ったが、その政策に反抗し、革命を起こした。革命を広めるため北京に移動したが病死。

国や政治を動かした人

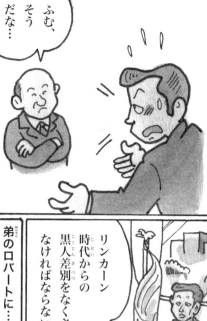

ケネディはあらゆる手段を使って、ソ連大統領のフルシチョフに核の恐ろしさをよびかけたといいます。

ふむ、そうだな…

ソ連は引き上げ、こうして世界は救われました。この経験から、アメリカ・ソ連間に直通回線の電話(ホットライン)が引かれました。

しかし、国内にも難題があります。

リンカーン時代からの黒人差別をなくさなければならない。

弟のロバートに…

公民権法案を作ってくれ。

公民権法案
公共施設の使用、雇用、投票権などのさまざまな分野で人種による差別をなくそうとする法案。

人種差別反対運動を続けるキング牧師(P.122)とも協力しました。

しかし、法案に反対する人々もたくさんいました。特に南部の黒人差別はひどいものでした。

そして、1963年11月22日、テキサス州ダラスで…

次の大統領選挙のためのパレード中、暗殺されてしまいました。

ズキューン

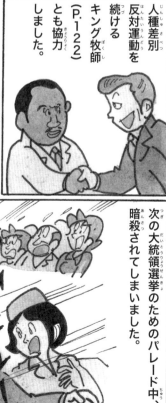

しかしその遺志は受け継がれ、翌年公民権法が制定されました。

こうして本当のどれい解放が成功したのです。

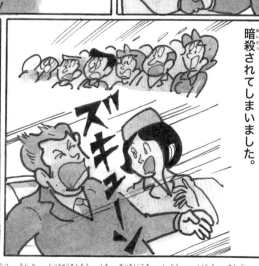

毛沢東
毛澤東
(1893〜1976年)

中国の政治家、思想家。中国共産党の創立に参加。日中戦争の時、積極的に指導して勝利。戦後1949年に中華人民共和国を建国。文化大革命(一般市民を動員して行われた政治闘争)では数千万の犠牲者が出たと言われている。

「東方見聞録」で、アジアをヨーロッパに紹介した。
「東方見聞録」は多くの探検家の夢をさそい、新大陸、新航路の発見につながりました。

イタリア
1254〜1324年

※聖油…カトリック教で、儀式の時に使われる香りのよい油。

マルコ・ポーロはイタリアのベネチアで生まれました。

マルコがまだお母さんのお腹の中にいたころ、父は商売のためにアジアに出かけました。

マルコが生まれてまもなく母はなくなりました。

父がベネチアにもどってきたのは15年後です。

父にはじめて会ったのは15歳にもなってからです。

お父さん。

マルコ、すまん。長い間。

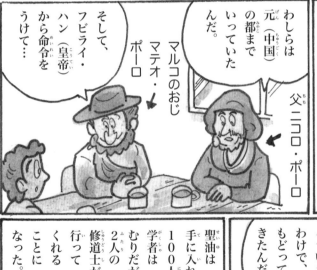

わしらは元（中国）の都までいっていたんだ。

マルコのおじ マテオ・ポーロ

父 ニコロ・ポーロ

そして、フビライ・ハン（皇帝）から命令をうけて…

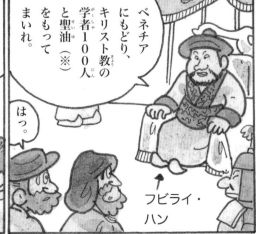

ベネチアにもどり、キリスト教の学者100人と聖油（※）をもってまいれ。

フビライ・ハン

はっ。

こういうわけで、もどってきたんだ。

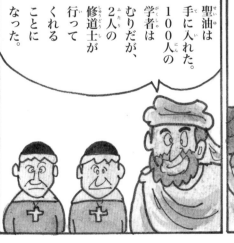

聖油は手に入れた。100人の学者はむりだが、2人の修道士が行ってくれることになった。

ピタゴラス
畢達哥拉斯
（紀元前570年頃〜？）

古代ギリシアの哲学者・数学者・宗教家など多くの顔を持つ天才学者。南イタリアで独自の哲学・宗教教団を作り、宇宙の原理や霊魂について研究を重ね、「ピタゴラスの定理」など、数学のさまざまな定理を発見した。

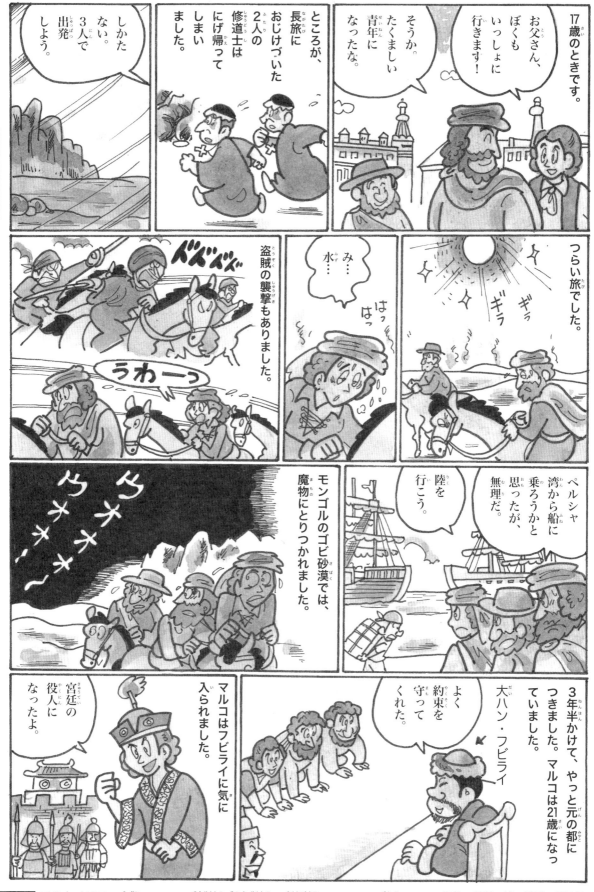

17歳のときです。

お父さん、ぼくもいっしょに行きます！

そうか。たくましい青年になったな。

しかたない。3人で出発しよう。

ところが、長旅におじけづいた2人の修道士はにげ帰ってしまいました。

つらい旅でした。

み……水……

はっはっ

盗賊の襲撃もありました。

バズズズ

うわーっ

ペルシャ湾から船に乗ろうかと思ったが、無理だ。

陸を行こう。

モンゴルのゴビ砂漠では、魔物にとりつかれました。

オオォォ～

3年半かけて、やっと元の都につきました。マルコは21歳になっていました。

大ハン・フビライ

よく約束を守ってくれた。

マルコはフビライに気に入られました。

宮廷の役人になったよ。

アルキメデス
阿基米德
（紀元前287～紀元前212年）

古代ギリシアの数学者・物理学者。「円周率」や「てこの原理」などを発見。戦争の時、数々の発明品を作り、敵対するローマ軍を困らせた。地面に図形を描いていたらローマ兵に踏みつけられ、抗議して殺された。

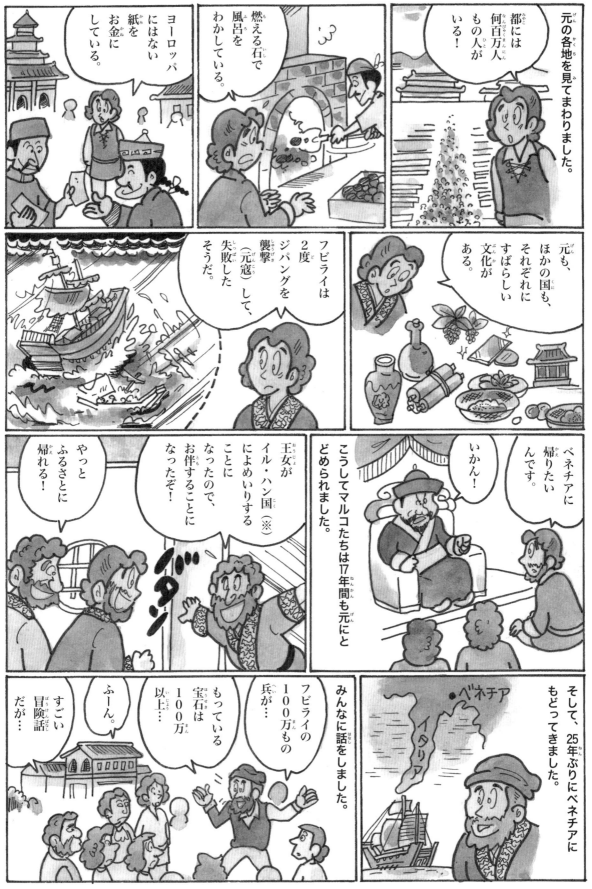

イブン・バットゥータ
伊本・巴圖塔
(1304〜1368年)

モロッコのイスラム法学者・旅行家。21歳の頃イスラム教の聖地メッカへの巡礼に合わせ、エジプト・イランから、インド・中国まで、各地を巡る旅をした。王の命令で記した旅行記は、後に翻訳されて広く読まれた。

ジパング（※）は黄金の国で、家はすべて金でできているんだ。

わっはっはは

東洋（※）かぶれだ。

ホラふきだぁ。

本当のことなのに…。

マルコ・ポーロ

発明・発見をした人

44歳のとき、ジェノバとベネチアの間におこった戦いにまきこまれ、ろう屋に入れられてしまいました。

ろう屋の中でも、アジア旅行の話をしました。

その話を、囚人仲間の作家ルスチケロがまとめたのが『東方見聞録』です。

25年間の東洋での体験がくわしく書いてあります。

みんなはまだ信じません。

あっはっはは

でまかせだ。

後に、たくさんの探検家が調べ、この本に書いてあることの多くはでたらめではないことがわかりました。

『東方見聞録』は多くの探検家に影響を与えました。コロンブスもそのひとりです。

大きくなったらマルコ・ポーロの書いた、黄金の国ジパングに行くんだ！

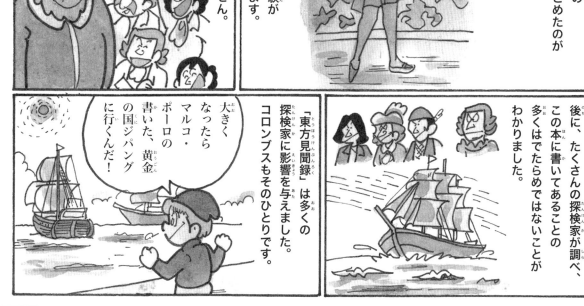

マテオ・リッチ　利瑪竇（1552〜1610年）イタリア人宣教師（キリスト教の教えを伝える人）。中国にキリスト教を広め、西洋の文化や最新の科学技術を紹介。また西洋に中国文化を伝え、東西の懸け橋となった。中国式の生活をして文化の研究に励んだ。

アメリカ大陸を発見した航海者

コロンブス
（クリストファー・コロンブス）
哥倫布

西まわりでインドに行くことを計画し、
アメリカ大陸に到達しました。

イタリア（スペインという説もある）
1451年ごろ〜1506年

イタリアの港町ジェノバで生まれたコロンブスには、大きな夢がありました。

マルコ・ポーロ（P.58）の「東方見聞録」を読みました。

黄金の国ジパング（日本のこと）

ぼくも東洋に行ってみたいなぁ。

バカな。地球は平らで、西の果ては滝で、下に怪物がいるんだぞ！

アフリカを回らなくても大西洋を西に行けば東洋に行きあたるはずだ。

地理学者トスカネリ先生は、地球は丸いとおっしゃっている。

この計画をポルトガル国王にねがい出ましたが、うけいれられませんでした。

そこで、スペインのイサベル女王に5年間もお願いしました。

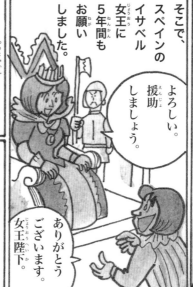

よろしい。援助しましょう。

ありがとうございます。女王陛下。

しかし乗組員が見つかりません。

西の海に行くなんてイヤだ。

しかたなく、罪人もつれていくことになりました。

バスコ・ダ・ガマ
瓦斯科・達伽馬
(1469頃〜1524年)

ポルトガルの航海者・探検家。国王の命令で航海に出て、アフリカ南岸の喜望峰を経て、インドの西岸に西洋人として初めて到着した。その後ポルトガルがインドを植民地とし、総督としてインドを治めた。

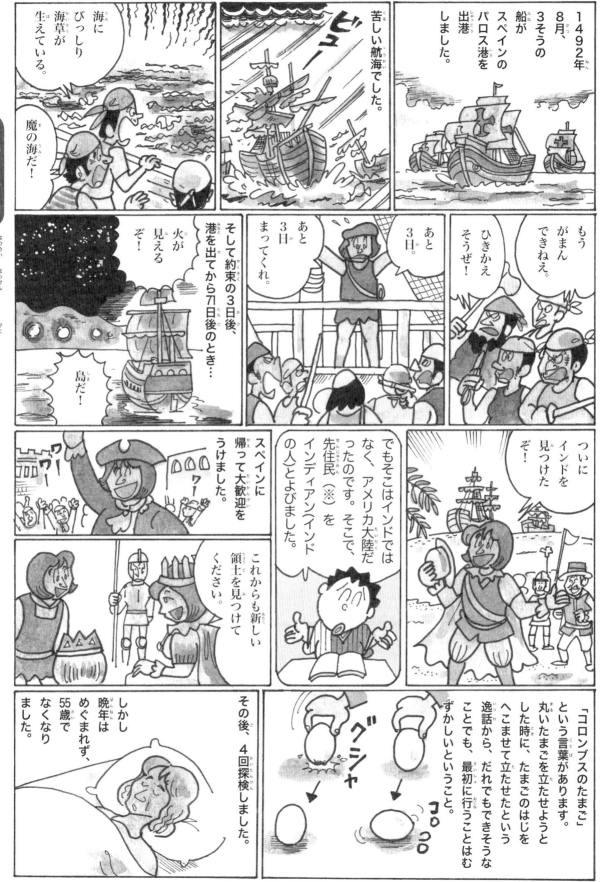

マゼラン
麥哲倫
(1480頃～1521年)

ポルトガル生まれの探検家。スペイン王カルロス1世に世界一周を申し出て、5槽の船で西に航海し、南米にマゼラン海峡を発見。太平洋に出てフィリピンに着いたが、原住民に殺された。残った部下が世界一周を達成。

コペルニクスとガリレオ
哥白尼與伽利略

ガリレオ　コペルニクス

ニコラウス・コペルニクス
地動説をとなえた天文学者。
ポーランド　1473年～1543年

ガリレオ・ガリレイ
地動説が正しいことを証明した。
イタリア　1564年～1642年

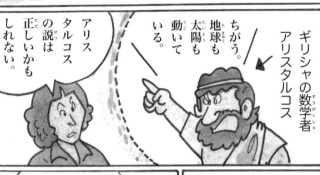

※校正刷り…本を出版する前に間違いを直すため、仮に刷った印刷物のこと。

コペルニクスの時代はまだ「地球を中心に太陽や月がまわっている」という「天動説」が信じられていました。

ギリシャの数学者アリスタルコス

ちがう。地球も太陽も動いている。

アリスタルコスの説は正しいかもしれない。

しかし、この「地動説」は宗教家のもう攻撃をうけました。

キリスト教の教えにそむく！

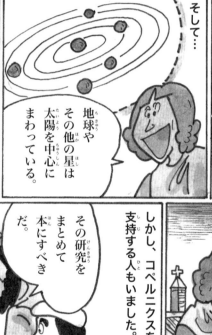

そして…

地球やその他の星は太陽を中心にまわっている。

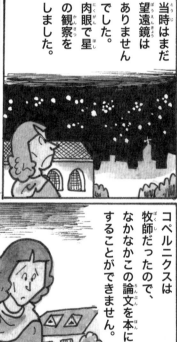

当時はまだ望遠鏡はありませんでした。肉眼で星の観察をしました。

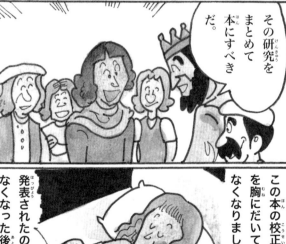

その研究をまとめて本にすべきだ。

しかし、コペルニクスを支持する人もいました。

コペルニクスは牧師だったので、なかなかこの論文を本にすることができません。

こうして1542年「天体の回転について」という本が出版されることになりました。

発表されたのはなくなった後でした。

でも、コペルニクスはこの本の校正刷り（※）を胸にだいてなくなりました。

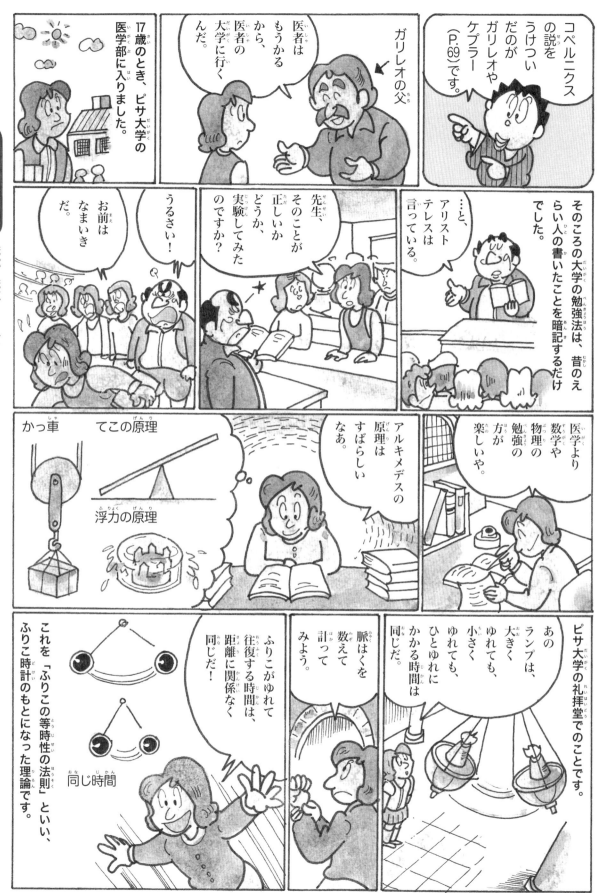

コペルニクスの説をうけついだのがガリレオやケプラー（P.69）です。

…と、アリストテレスは言っている。

そのころの大学の勉強法は、昔のえらい人の書いたことを暗記するだけでした。

ガリレオの父

17歳のとき、ピサ大学の医学部に入りました。

医者はもうかるから、医者の大学に行くんだ。

先生、そのことが正しいかどうか、実験してみたのですか？

うるさい！

お前はなまいきだ。

かっ車　　てこの原理

浮力の原理

アルキメデスの原理はすばらしいなあ。

医学より数学や物理の勉強の方が楽しいや。

ピサ大学の礼拝堂でのことです。

あのランプは、大きくゆれても、小さくゆれても、ひとゆれにかかる時間は同じだ。

脈はくを数えて計ってみよう。

ふりこがゆれて往復する時間は、距離に関係なく同じだ！

同じ時間

これを『ふりこの等時性の法則』といい、ふりこ時計のもとになった理論です。

コルテス

科爾特斯

(1485〜1547年)

スペインの征服者。キューバの征服に参加した後、メキシコにあったアステカ帝国を滅ぼして征服した。神のいけにえのために人を殺すアステカの風習を野蛮だと非難し、その文明へは全く敬意を払わずに破壊した。

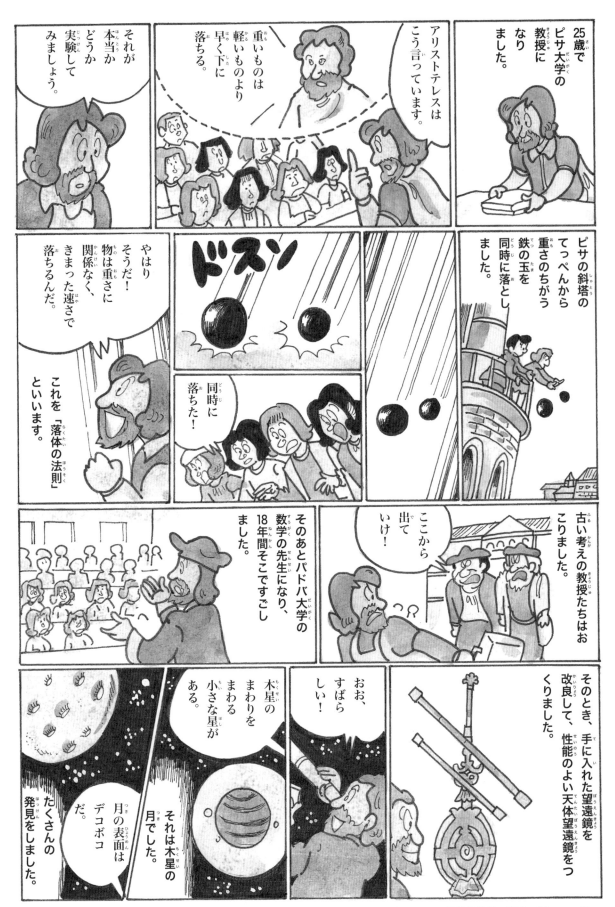

25歳でピサ大学の教授になりました。

アリストテレスはこう言っています。

重いものは軽いものより早く下に落ちる。

それが本当かどうか実験してみましょう。

ピサの斜塔のてっぺんから重さのちがう鉄の玉を同時に落としました。

ドスン

同時に落ちた！

やはりそうだ！物は重さに関係なく、きまった速さで落ちるんだ。

これを「落体の法則」といいます。

古い考えの教授たちはおこりました。

ここから出ていけ！

そのあとパドバ大学の数学の先生になり、18年間そこですごしました。

そのとき、手に入れた望遠鏡を改良して、性能のよい天体望遠鏡をつくりました。

おお、すばらしい！

木星のまわりをまわる小さな星がある。

それは木星の月でした。

月の表面はデコボコだ。

たくさんの発見をしました。

クック
庫克
(1728〜1779年)

イギリスの探検家。キャプテン・クックの愛称で知られる。3回にわたり太平洋方面の調査を行って、多くの島を発見した。オーストラリアの東岸とニュージーランドの探検に力を入れ、イギリスに多くの情報を伝えた。

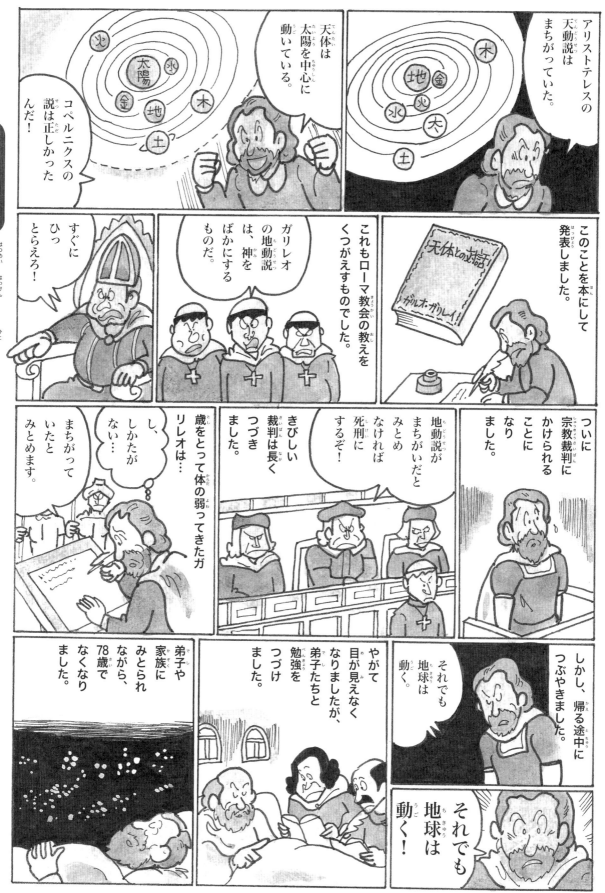

デカルト

笛卡兒

(1596～1650年)

フランスの近代哲学の祖。私達の考えや感じ方はすべて間違いかもしれないが、私がこう考えていることだけは真実だと気づき、「我思う。故に我あり」と言った。また宇宙の根元は精神と物質の2つだと考えた（二元論）。

ニュートン（アイザック・ニュートン）

牛頓

万有引力を発見した科学者

りんごが落ちるのを見て大発見をし、
科学書「プリンキピア」を発表しました。

イギリス
1642〜1727年

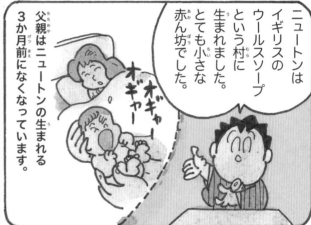

ニュートンはイギリスのウールスソープという村に生まれました。とても小さな赤ん坊でした。

オギャーオギャー

父親はニュートンの生まれる3か月前になくなっています。

ニュートンが2歳の時、母ハンナが再婚して、家を出ることになりました。

ママーッ！

見るものすべてに興味をもちました。

星っていくつあるんだろう？

自然を相手に暮らしました。

祖母に育てられました。

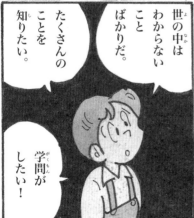

たくさんのことを知りたい。

世の中はわからないことばかりだ。

学問がしたい！

また、いろいろな日時計をつくって遊びました。

雨って？

落ち葉って？

パスカル
帕斯卡
(1623〜1662年)

フランスの数学者、物理学者、思想家など多くの顔をもつ。円すいの曲線の定理の発見や、計算機の発明にたずさわった人。多くの科学の業績を残した。圧力を表す単位の「パスカル」はこのパスカルの名前から由来している。

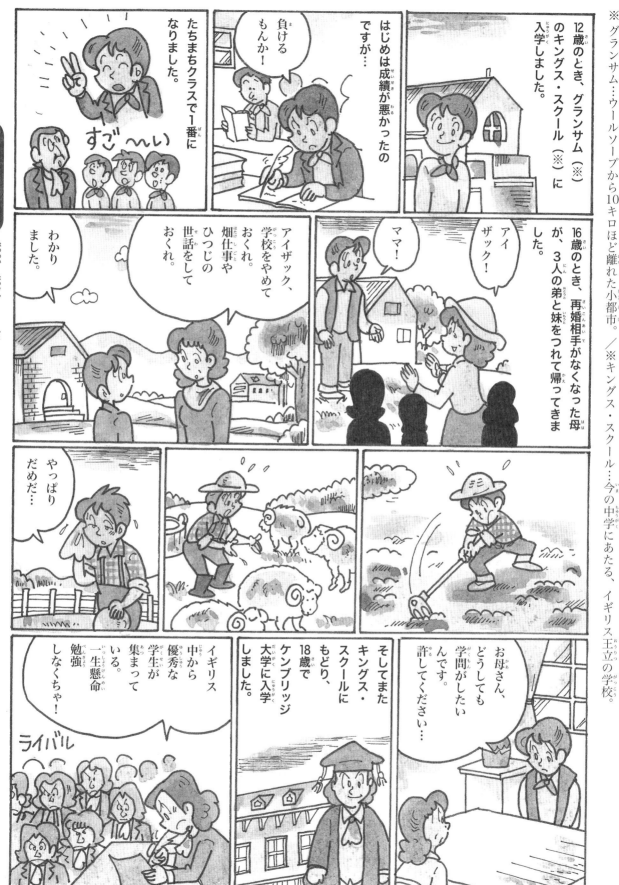

※グランサム…ウールソープから10キロほど離れた小都市。／※キングス・スクール…今の中学にあたる、イギリス王立の学校。

12歳のとき、グランサム（※）のキングス・スクール（※）に入学しました。

はじめは成績が悪かったのですが…

負けるもんか！

たちまちクラスで1番になりました。

すご〜い

16歳のとき、再婚相手がなくなった母が、3人の弟と妹をつれて帰ってきました。

アイザック！

ママ！

アイザック、学校をやめておくれ。畑仕事やひつじの世話をしておくれ。

わかりました。

やっぱりだめだ…

お母さん、どうしても学問がしたいんです。許してください…

そしてまたキングス・スクールにもどり、18歳でケンブリッジ大学に入学しました。

イギリス中から優秀な学生が集まっている。一生懸命勉強しなくちゃ！

ライバル

ケプラー
克卜勒
（1571〜1630年）

ドイツの天文学者。火星の公転軌道を発見した人。また「ケプラーの法則」（惑星の運動に関する法則）を確立し、天体表（ルドルフ表）を編集し、近代天文学の先駆者となる。地動説（P.64）をより正確なものへと導いた。

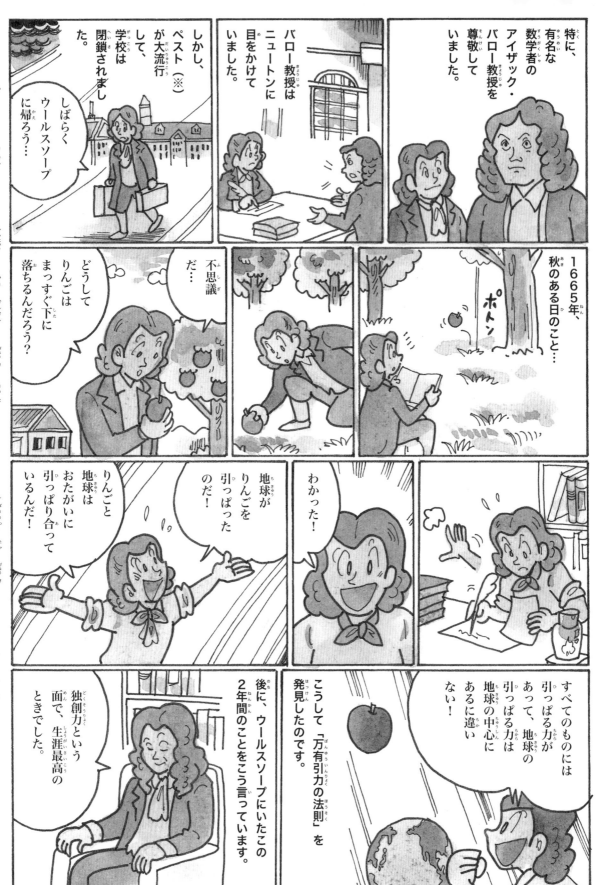

メンデル
孟德爾
(1822〜1884年)

オーストリアの生物学者で修道院の司祭。教師になるために、何度か試験を受けるが失敗している。修道院にて、1856年からエンドウを材料として遺伝の実験を行い、「メンデルの法則」という遺伝に関する法則を発見した。

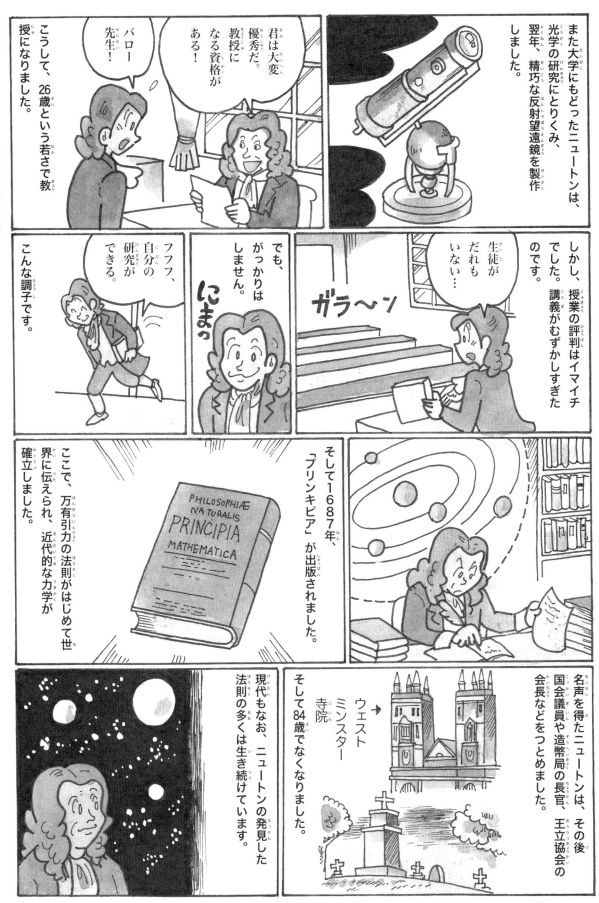

また大学にもどったニュートンは、光学の研究にとりくみ、翌年、精巧な反射望遠鏡を製作しました。

こうして、26歳という若さで教授になりました。

君は大変優秀だ。教授になる資格がある！

バロー先生！

しかし、授業の評判はイマイチでした。講義がむずかしすぎたのです。

生徒がだれもいない…

ガラ〜ン

でも、がっかりはしません。

フフフ、自分の研究ができる。

こんな調子です。

にまっ

そして1687年、「プリンキピア」が出版されました。

PHILOSOPHIÆ NATURALIS PRINCIPIA MATHEMATICA

ここで、万有引力の法則がはじめて世界に伝えられ、近代的な力学が確立しました。

名声を得たニュートンは、その後国会議員や造幣局の長官、王立協会の会長などをつとめました。

そして84歳でなくなりました。

ウェストミンスター寺院 →

現代もなお、ニュートンの発見した法則の多くは生き続けています。

ボイル
波義耳
（1627〜1691年）

アイルランドの物理学者。温度が一定の場合、気体の体積は圧力に反比例する（「ボイルの法則」）ということを発見した。後に、ジャック・シャルルがこの法則に付け加えて発表した法則が、「ボイル＝シャルルの法則」である。

生物の進化をつきとめる

ガラパゴス諸島での体験をもとに研究にうちこみ、
「種の起源」という本の中で「進化論」を発表しました。

ダーウィン
（チャールズ・ダーウィン）
達爾文

イギリス
1809～
1882年

進化論を皮肉った
ダーウィン像

少年時代は勉強ぎらいで植物や動物が大好きでした。

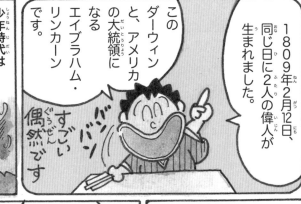

このダーウィンと、アメリカの大統領になるエイブラハム・リンカーンです。

すごい偶然です
ドバンッ
バンッ

1809年2月12日、同じ日に2人の偉人が生まれました。

8歳のとき母・スーザンがなくなりました。

ママーッ

父は医者でした。

おまえも医者になるのだ。

16歳のとき、エディンバラ大学の医学部に入学しました。

はい。

ところが外科手術の見学中…

リンネ
林奈
（1707～1778年）

スウェーデンの博物学者、生物学者、植物学者。それまでに知られていた動植物についての情報を整理して分類表を作ったことで有名。後生の分類学者に大きな影響を与えた人物。「分類学の父」とも言われる。

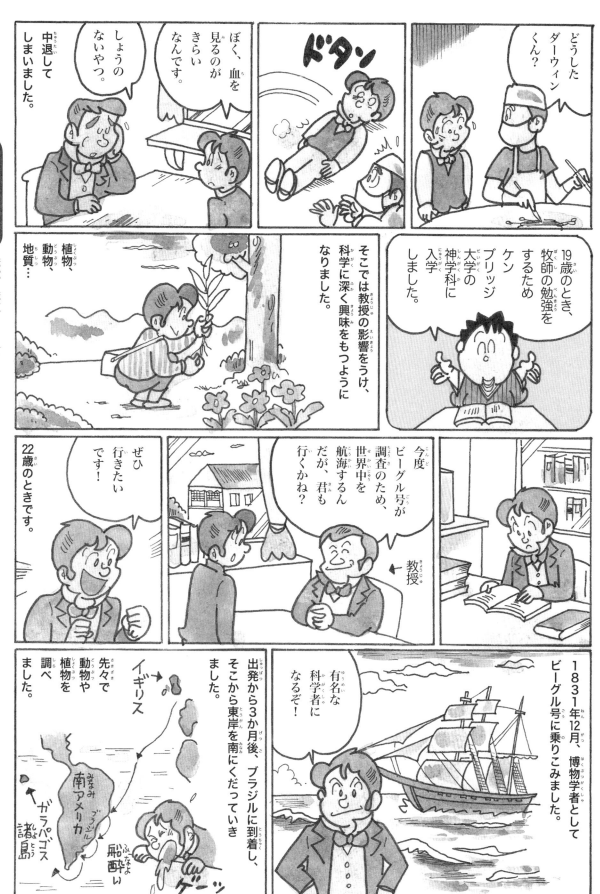

ベサリウス
維薩里
(1514〜1564年)

ベルギーの解剖学者。人体解剖を行い、それまで基本とされていた「ガレノスの説」の誤りを指摘して、近代の解剖学の基礎を作った。1543年に作ったパーゼルスケルトンという標本は世界で最も古い解剖学標本とされる。

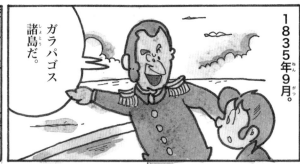

ガラパゴス諸島だ。

島に上陸し、観察して、新しい発見をしました。

どちらもイグアナだが、よく調べるとちがっている。

ウミイグアナ

- 海そうを食べる。
- 体の色は岩にそっくり。
- しっぽは平たく、泳ぐのに便利。
- 足先にまくがついている。

リクイグアナ

- サボテンを食べる。
- 体の色は茶かっ色。
- しっぽは太くて、棒のようになっている。
- 足先にまくがない。

この島の生き物はなんて不思議なんだろう！

うわあ。なんて大きなカメなんだ！

島の人がおもしろいことを教えてくれました。

カメはそれぞれ住む島によって、こうらの形や大きさがちがうんだよ。

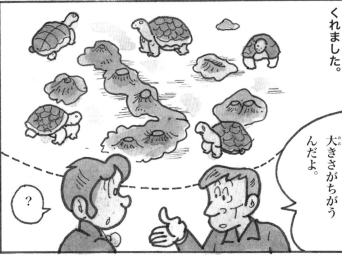

リビングストン イギリスの医師、宣教師、探検家。医師伝道師としてアフリカに行き、アフリカの探検を続け、1866年にはナイル川の水源調査の探検に出発するが、行方不明になってしまう。のちに、スタンリー（P.75）に救出される。
李文斯頓
（1813〜1873年）

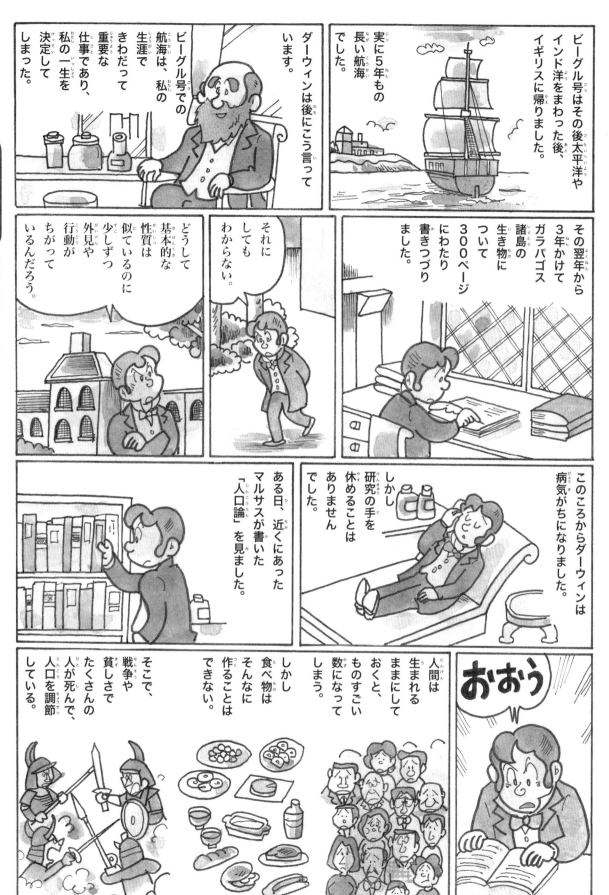

ビーグル号はその後太平洋やインド洋をまわった後、イギリスに帰りました。

実に5年もの長い航海でした。

ダーウィンは後にこう言っています。

ビーグル号での航海は、私の生涯できわだって重要な仕事であり、私の一生を決定してしまった。

その翌年から3年かけてガラパゴス諸島の生き物について300ページにわたり書きつづりました。

それにしてもわからない。

どうして基本的な性質は似ているのに少しずつ外見や行動がちがっているんだろう。

このころからダーウィンは病気がちになりました。

しかし研究の手を休めることはありませんでした。

ある日、近くにあったマルサスが書いた「人口論」を見ました。

おおう

人間は生まれるままにしておくと、ものすごい数になってしまう。

しかし食べ物はそんなに作ることはできない。

そこで、戦争や貧しさでたくさんの人が死んで、人口を調節している。

スタンリー
史丹利
(1841〜1904年)

アメリカの探検家、ジャーナリスト。アフリカを探検中に、行方不明となっていたリビングストンを救出する。ナイル川の水源や、コンゴ川の流路などを発見した人としても有名。アフリカ旅行記も記した。

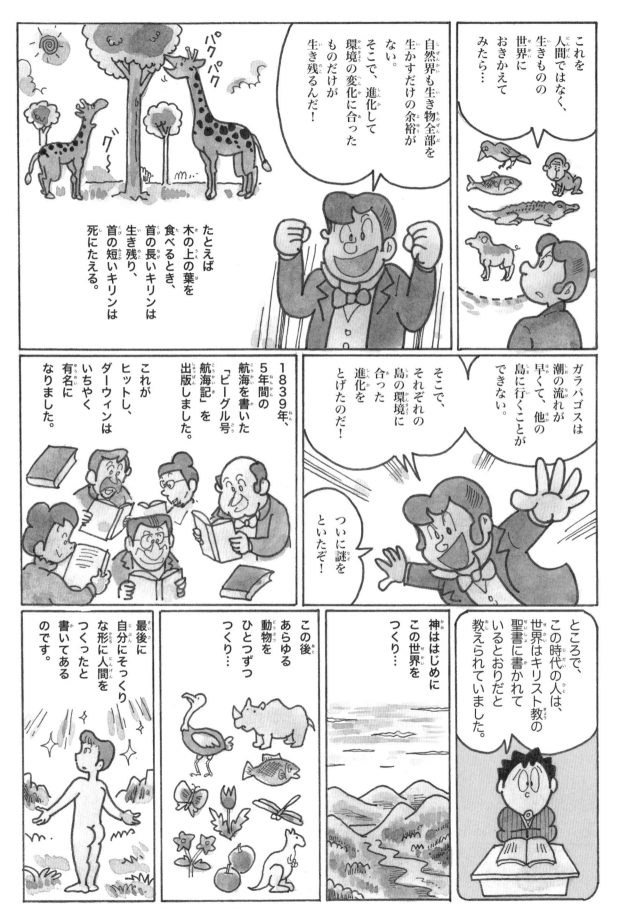

カートライト
卡特萊特
(1743〜1823年)

イギリスの牧師、実業家、発明家。1785年に蒸気で動く、布を織るための織機を発明し、産業革命に貢献した人として有名。当時の発明家は発明だけでは収入はなかったが、国がカートライトの功績を称え1万ポンドを贈った。

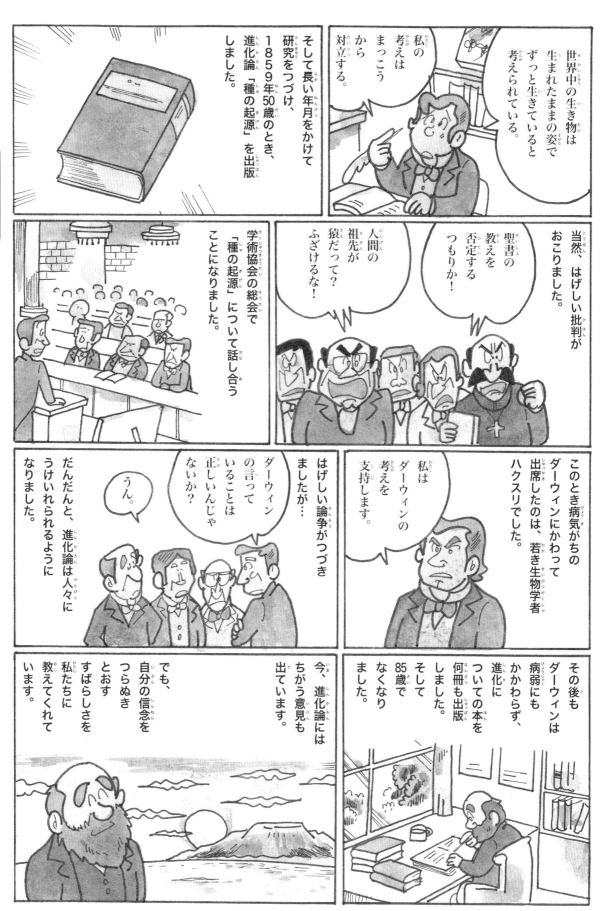

世界中の生き物は生まれたままの姿でずっと生きていると考えられている。

私の考えはまっこうから対立する。

そして長い年月をかけて研究をつづけ、1859年50歳のとき、進化論「種の起源」を出版しました。

当然、はげしい批判がおこりました。

聖書の教えを否定するつもりか!

人間の祖先が猿だって?ふざけるな!

学術協会の総会で「種の起源」について話し合うことになりました。

このとき病気がちのダーウィンにかわって出席したのは、若き生物学者ハクスリでした。

私はダーウィンの考えを支持します。

はげしい論争がつづきましたが…

ダーウィンの言っていることは正しいんじゃないか?

うん。

だんだんと、進化論は人々にうけいれられるようになりました。

その後もダーウィンは病弱にもかかわらず、進化についての本を何冊も出版しました。そして85歳でなくなりました。

今、進化論にはちがう意見も出ています。

でも、自分の信念をつらぬきとおすすばらしさを私たちに教えてくれています。

ナンセン
南森
(1861〜1930年)

ノルウェーの探検家、政治家。北極を探検し、北極圏が陸地ではなく、海であることを発見した。第一次世界大戦の後は、戦争難民の帰国と貧しい人々の救済活動を行うなどの功績が認められ、ノーベル平和賞を受賞。

ノーベル（アルフレッド・ノーベル） 諾貝爾

ダイナマイトを発明した科学者

安全な火薬を発明しましたが、これが戦争につかわれることを悲しみ、ノーベル賞をつくりました。

スウェーデン
1833〜1896年

ノーベルは生まれたとき、医者から「この子は長くは生きられない」と言われたほど体の弱い子でした。

父は発明家でしたが…

発明がちっとも売れない。わしはロシアに行く。

その後、父は事業に成功し、一家はロシアに移り住みました。

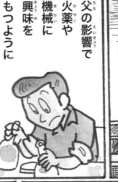

父の影響で火薬や機械に興味をもつようになります。

パリでは爆発力が強い綿火薬に出会いました。

ヨーロッパやアメリカの科学技術を勉強しておいで。

はい！

17歳のとき…

ニューヨークでは火薬が工事で使われているのを見ました。

そのころ工業がさかんになってきましたが、鉄や石灰は昔ながらの方法でほられていました。

留学した2年間は、爆薬研究の道に進む大きなきっかけになりました。

強い爆薬を使えば、ずっと作業がはかどるんだが…

ロシアで研究しました。

ジェンナー 詹納 （1749〜1823年）

イギリスの医師。当時治らない病気として恐れられた天然痘という伝染病の研究をした。また、天然痘ワクチンを開発した。その後、改良されたワクチンは世界中で使われ、1980年には世界で天然痘の根絶が宣言された。

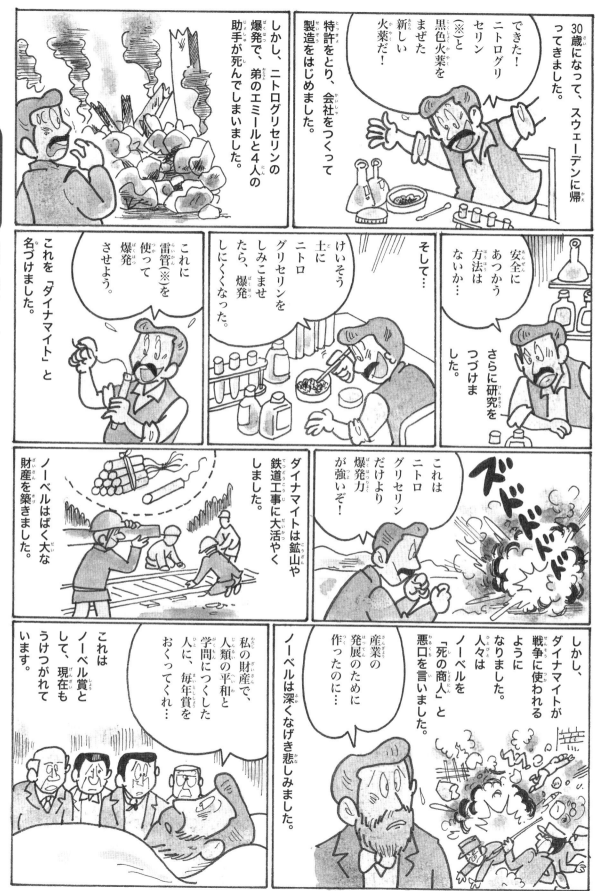

パスツール
巴士德
（1822〜1895年）

フランスの化学者・細菌学者。牛乳などの食品が腐るのを防ぐ「低温殺菌法」を開発。また、狂犬病などのワクチンを発明し、予防接種（病気にかからないように注射などを打つこと）という方法を開発した。

アムンゼン（ロアルト・アムンゼン）

亞孟森

はじめて南極点に立った探検家

こどものころからあこがれていた極地探検家になり、犬ゾリで南極点（※）に一番のりしました。

ノルウェー
1872～1928年

※南極点…地球の最も南の端の地点のこと。

アムンゼンは少年のとき、フランクリンの探検記を読んで心を打たれました。

よーし。ぼくも大きくなったら探検家になるぞ。

そして、決心しました。

探検家になるため、体をきたえ、一生懸命勉強しました。

お父さんは14歳のときになくなり、お母さんと2人ぐらしでした。

探検家になんかならないでおくれ。

ぼくの夢なんです。

お母さんの反対をおしきって、22歳のとき船のりになりました。

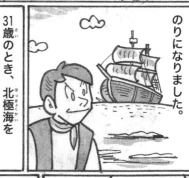

31歳のとき、北極海をぬけて太平洋に出る航路を発見しました。

グリーンランド
北極
カナダ
アラスカ

当時はまだ、南極点にはだれも行ったことがありませんでした。

そのころイギリスのスコット隊と、日本の白瀬隊が南極点をめざしていました。

よーし。南極点に一番のりだ！

1910年8月9日帆船「フラム号」で出発しました。

4人の隊員は52頭のエスキモー犬に4台のそりをひかせて基地をあとにしました。

ファラデー 法拉第 (1791～1867年)

イギリスの物理学者、科学者。塩素の液体化、鉄の合金（違う種類の鉄を溶かし合わせること）などに成功した。その後も有名な電気分解の法則（電気を加えることで物質を分解すること）を発見した。

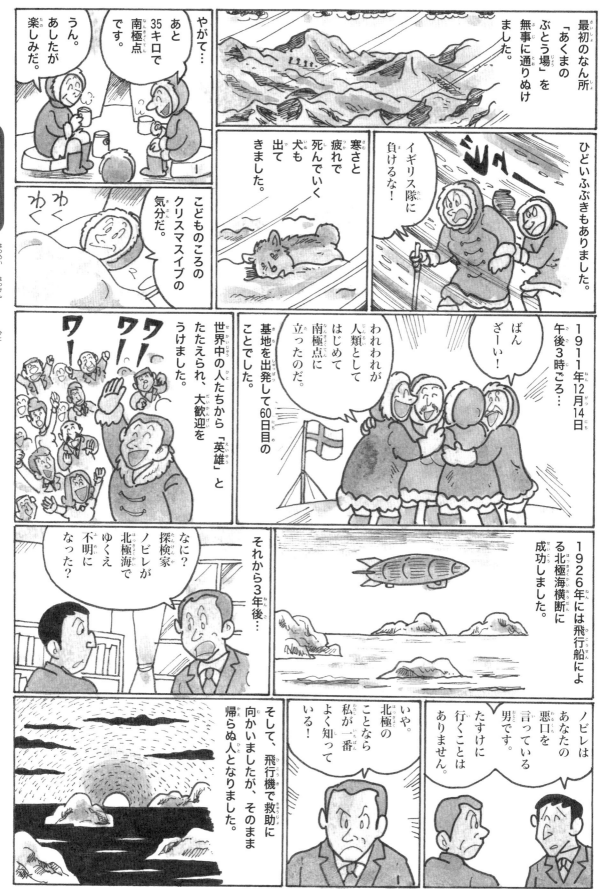

ベル
貝爾
(1847〜1922年)

アメリカの発明家で、電話の生みの親。1876年に磁石式電話を発明したことで有名。父とともに、耳が聞こえない人の教育に努めた。最初の電話での言葉は「ワトソン君、用事がある、ちょっと来てくれたまえ」とされている。

アムンゼン

発明・発見をした人

南極を探検した軍人

アムンゼン隊におくれて南極点にたどりつき、帰る途中に寒さのためなくなりました。

史考特

スコット（ロバート・スコット）

イギリス
1868～1912年

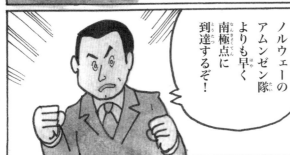

そして、2回目の南極探検です。

ノルウェーのアムンゼン隊よりも早く南極点に到達するぞ！

スコットは海軍の軍人になって、1901年から3年かけて南極探検をしました。

1911年、18名の隊員とともに出発しました。

馬10頭

雪上車2台

犬ぞり2台

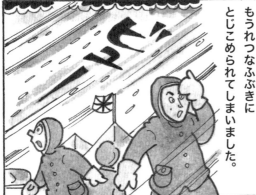

もうれつなふぶきにとじこめられてしまいました。

しかたがない。馬で行こう…

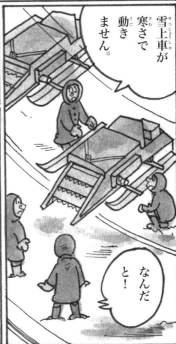

雪上車が寒さで動きません。

なんだと！

しかし、馬も寒さのためにみんな死んでしまいました。

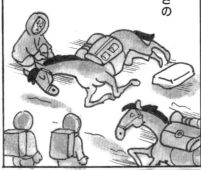

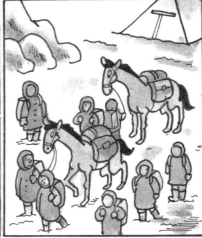

寒さに弱い馬や機械を使ったのが失敗だった…

フランクリン
富蘭克林
(1706～1790年)

アメリカの政治家、科学者。カミナリの放電現象を研究し、タコを飛ばしてカミナリが電気であることを明らかにした。避雷針を発明した人としても有名。後に政治家としても活躍し、アメリカ独立宣言にも関わった。

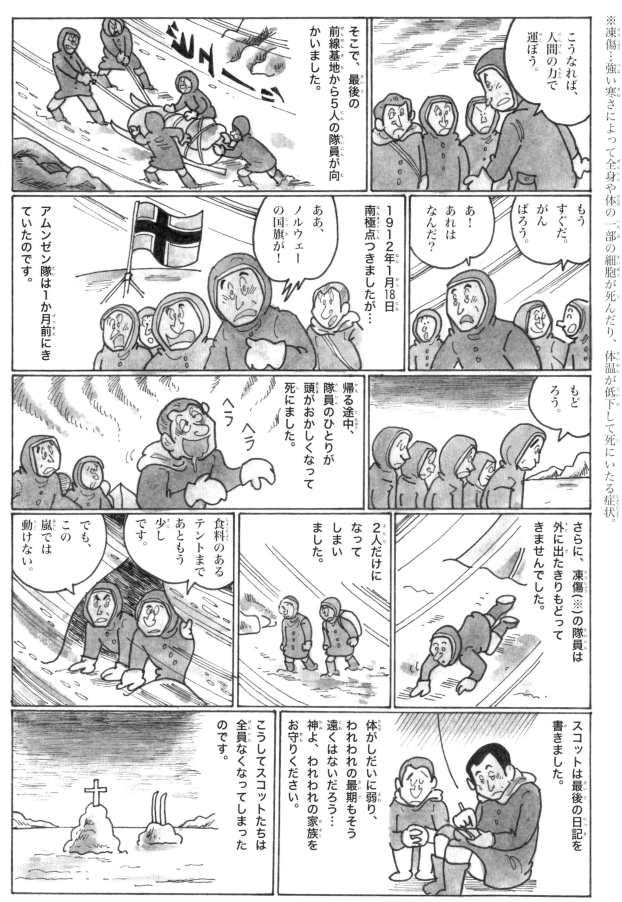

アークライト 阿克莱特 (1732～1792年)

イギリスの発明家、企業家。1771年に水力を利用した紡績機(糸をつむぐ機械)を発明した人。この紡績機は、イギリスに産業革命をもたらした発明品の一つとされる。これによって大富豪の一人となった。

世界の発明王

蓄音機、電灯、映画など、人々の役に立つものをたくさん発明しました。

アメリカ
1847〜1931年

エジソン（トーマス・エジソン）
愛迪生

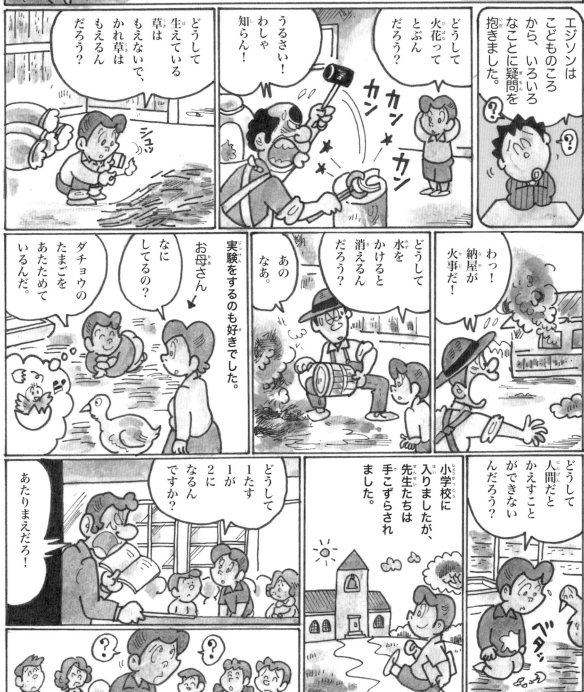

カーネギー
卡内基
(1835〜1919年)

アメリカの実業家。製鋼業（鉄を原料にしてさらに硬い鋼を作ること）に成功し、製鋼の王と呼ばれた。その成功により稼いだお金を教育や文化へ多く寄付を行ったことから、今でも慈善家として知られている。

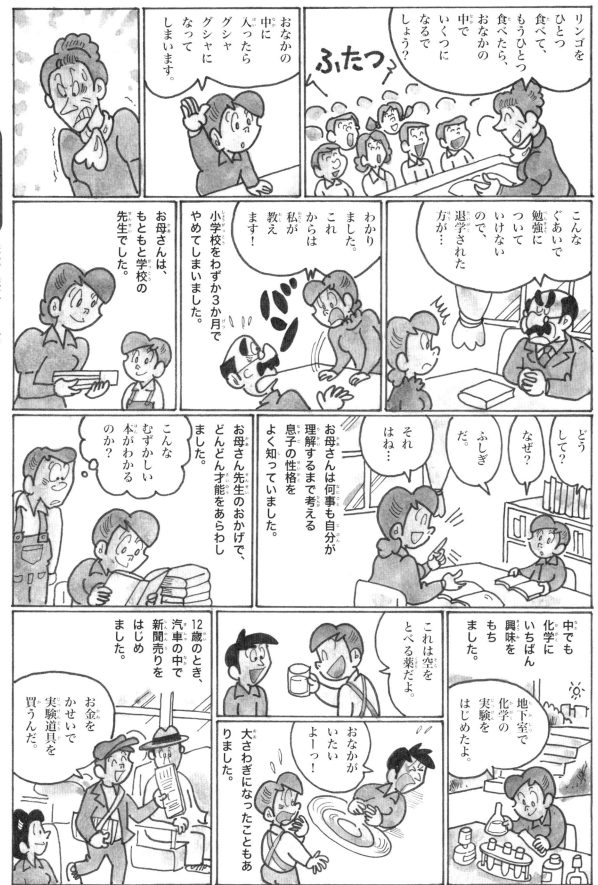

リンゴをひとつ食べて、もうひとつ食べたら、おなかの中でいくつになるでしょう？

ふたつ

おなかの中に入ったらグシャグシャになってしまいます。

こんなぐあいで勉強についていけないので、退学された方が…

わかりました。これからは私が教えます！

小学校をわずか3か月でやめてしまいました。

お母さんは、もともと学校の先生でした。

こんなむずかしい本がわかるのか？

お母さん先生のおかげで、どんどん才能をあらわしました。

お母さんは何事も自分が理解するまで考える息子の性格をよく知っていました。

どうして？

なぜ？

ふしぎだ。

それはね…

中でも化学にいちばん興味をもちました。

地下室で化学の実験をはじめたよ。

これは空をとべる薬だよ。

おなかがいたいよーっ！

大さわぎになったこともありました。

12歳のとき、汽車の中で新聞売りをはじめました。

お金をかせいで実験道具を買うんだ。

ロックフェラー　アメリカの実業家。スタンダード石油会社を設立した。独占的に石油業界を支配し、世界最大の石油会社にまで大きくする。そこで稼いだたくさんのお金を慈善事業に費やし、カーネギーと並び現在でもたたえられている。

洛克菲勒
(1839～1937年)

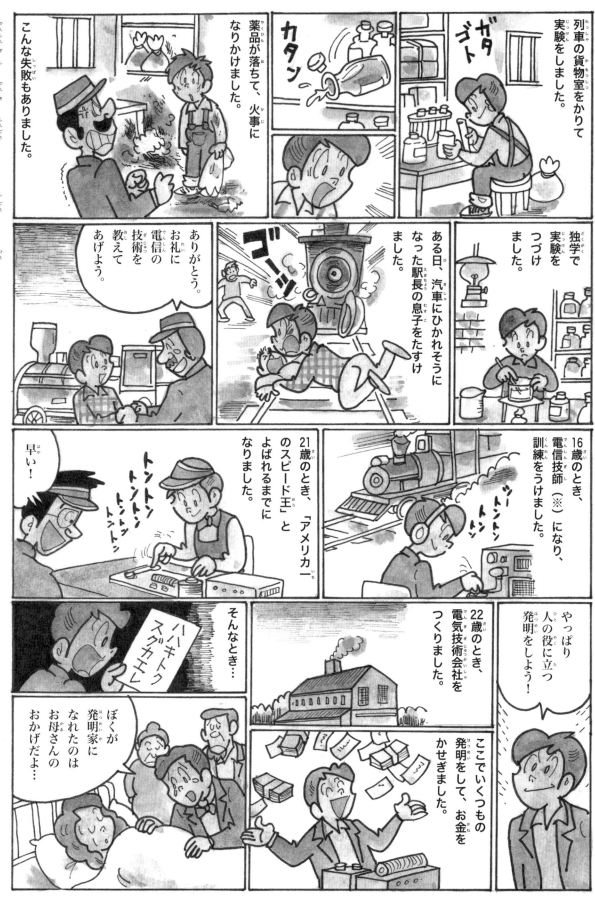

コッホ
柯霍
(1843〜1910年)

ドイツの細菌学者。炭疽菌、結核菌、コレラ菌の発見者として有名。細菌培養（人工的に細菌を増やすこと）法の基礎を作った。感染症の病原体（ウィルス）を証明するための医学の発展に貢献した。北里柴三郎らの師としても有名。

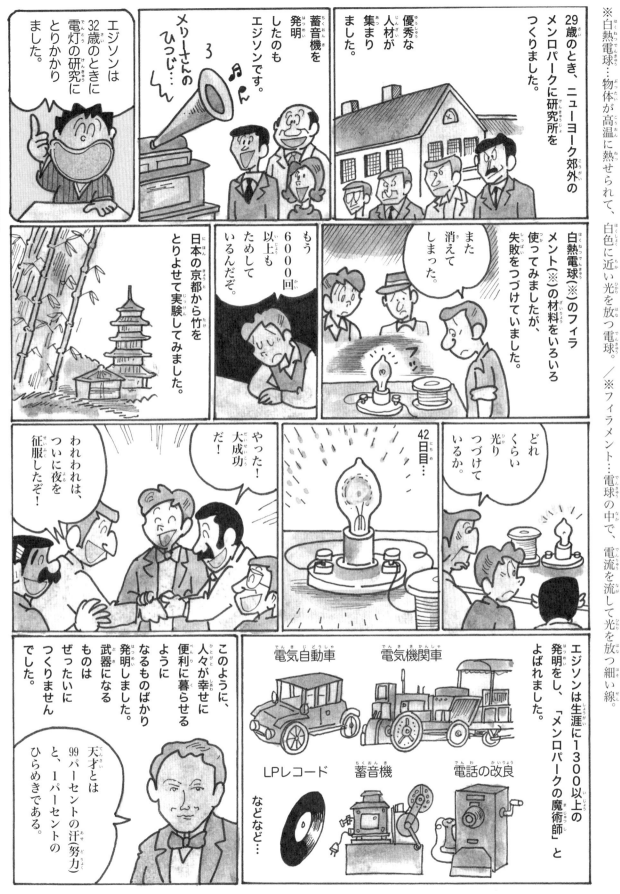

※白熱電球…物体が高温に熱せられて、白色に近い光を放つ電球。／※フィラメント…電球の中で、電流を流して光を放つ細い線。

レントゲン
倫琴
(1845〜1923年)

ドイツの物理学者。1895年にX線の発見をする。X線が発見された当時はあまり受け入れられなかったが、1912年X線写真として医学で使用されるようになり、その功績が認められ、ノーベル物理学賞を受賞した。

ポーランドが生んだ天才化学者

ラジウムを発見し、ノーベル賞を二度も受賞したお母さん化学者です。

ポーランド
1867年〜1934年

キュリー夫人（マリー・キュリー）

居禮夫人

※結核…結核菌によって起こる感染症のこと。昔は不治の病としておそれられた。

マリーは小さいころから読書が大すきでした。

お父さんは理科の先生でした。

実験って楽しそう。

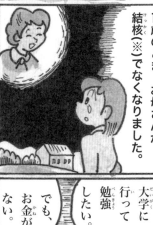

10歳のとき、お母さんが結核（※）でなくなりました。

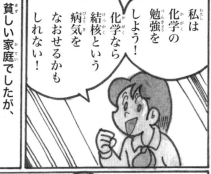

私は化学の勉強をしよう！化学なら結核という病気をなおせるかもしれない！

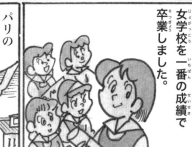

貧しい家庭でしたが、一生懸命勉強して、女学校を一番の成績で卒業しました。

パリの大学に行って勉強したい。

でも、お金がない。

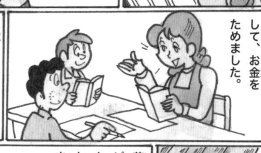

そこで、家庭教師のアルバイトをして、お金をためました。

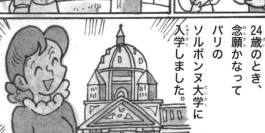

24歳のとき、念願かなってパリのソルボンヌ大学に入学しました。

苦学をつづけました。

若い化学者ピエール・キュリーと出会います。

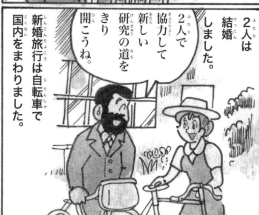

2人は結婚しました。

2人で協力して新しい研究の道をきり開こうね。

新婚旅行は自転車で国内をまわりました。

フレミング
弗萊明
（1881〜1955年）

イギリスの細菌学者。ブドウ球菌の研究をしているとき、青カビからペニシリンを発見し、これが当時非常に治療が難しい病気とされた結核の治療に、大いに役立つことを発見した。これによりノーベル生理学医学賞を受賞した。

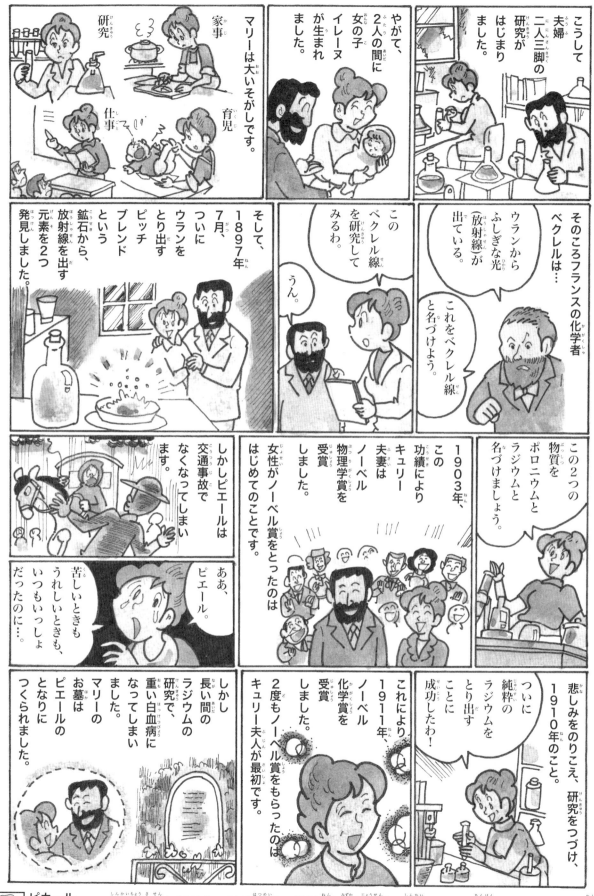

こうして夫婦二人三脚の研究がはじまりました。

やがて、2人の間に女の子イレーヌが生まれました。

マリーは大いそがしです。

研究

家事

育児

仕事

そのころフランスの化学者ベクレルは…

ウランからふしぎな光（放射線）が出ている。

これをベクレル線と名づけよう。

このベクレル線を研究してみるわ。

うん。

そして、1897年7月、ついにウランをとり出すピッチブレンドという鉱石から、放射線を出す元素を2つ発見しました。

この2つの物質をポロニウムとラジウムと名づけましょう。

1903年、この功績によりキュリー夫妻はノーベル物理学賞を受賞しました。女性がノーベル賞をとったのははじめてのことです。

しかしピエールは交通事故でなくなってしまいます。

ああ、ピエール。苦しいときもうれしいときも、いつもいっしょだったのに…。

ついに純粋のラジウムをとり出すことに成功したわ！

悲しみをのりこえ、研究をつづけ、1910年のこと。

これにより1911年、ノーベル化学賞を受賞しました。2度もノーベル賞をもらったのはキュリー夫人が最初です。

しかし長い間のラジウムの研究で、重い白血病になってしまいました。マリーのお墓はピエールのとなりにつくられました。

ピカール
皮卡爾德
（1884〜1962年）

深海調査船（バチスカーフ）を発明し、1954年に自ら乗船して深海4000mを探検した。さらに1960年には息子が搭乗し、マリアナ海溝（世界で最も深い海底の溝）に行き、当時の人類では最深部に到達した。

シートン
(アーネスト・トンプソン・シートン)

動物と自然を愛し、
「シートン動物記」を書いた。

作家として有名ですが、画家であり、すぐれた動物学者であり、また人間本来の生き方をとく教育者でもありました。

イギリス
1860年〜
1946年

ニューメキシコ州のサンタフェにある
シートン城

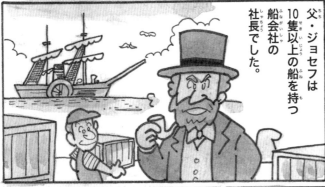

父・ジョセフは10隻以上の船を持つ船会社の社長でした。

シートンは1860年8月14日、イギリスの港町サウスシールズで11人目のこどもとして生まれました。

すごい子だくさんですねえ

そのせいか、シートンは水が大きらいで、2年間もお風呂に入りませんでした。

奥さま ーっ！

海でおぼれそうになりました。

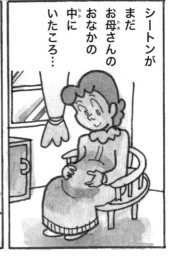

シートンがまだお母さんのおなかの中にいたころ…

ファーブル
法布爾
(1823〜1915年)

フランスの昆虫学者。詩人としても活躍。さまざまな昆虫の様子を細かに観察し、その行動や生活をいきいきと記した「昆虫記」は世界中で愛読されている。鋭い観察研究の結果、ダーウィンの「進化論」に強く反対していた。

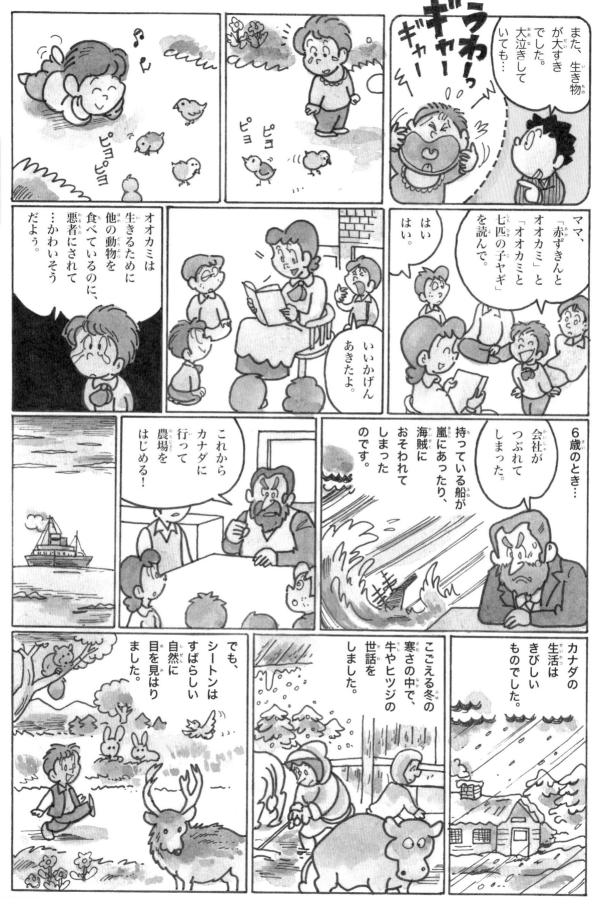

シュバイツァー
史懷哲
(1875〜1965年)
ドイツ出身・フランスの哲学者・神学者・医者。伝道師（キリスト教を広める人）兼医者としてアフリカへ渡り、現地の住民への医療とキリスト教の伝道に尽くした。音楽に通じ、バッハの研究をしたことでも知られる。

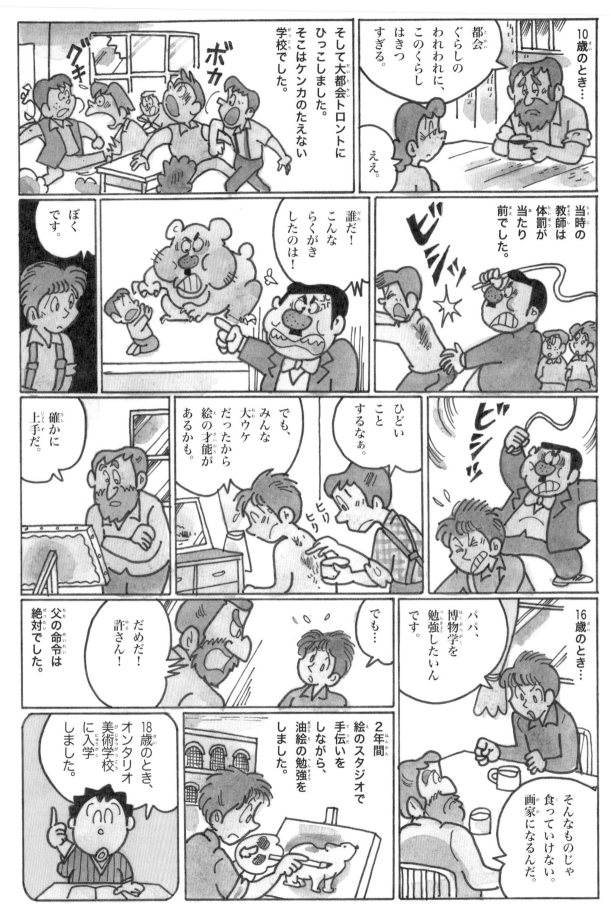

レセップス
雷賽布
(1805〜1894年)

フランスの外交官・実業家。エジプトの許可を得て、地中海と紅海を結ぶスエズ運河を建設。貿易の利益を心配するイギリスから妨害されながらも、完成させた。後にパナマ運河の建設も目指したが叶わなかった。

92

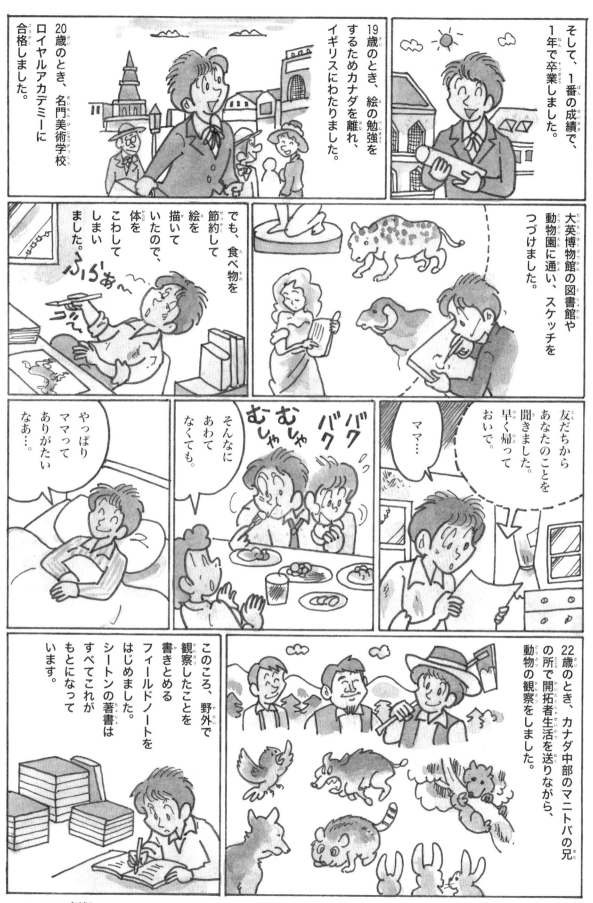

そして、1番の成績で、1年で卒業しました。

19歳のとき、絵の勉強をするためカナダを離れ、イギリスにわたりました。

20歳のとき、名門美術学校ロイヤルアカデミーに合格しました。

大英博物館の図書館や動物園に通い、スケッチをつづけました。

でも、食べ物を節約して絵を描いていたので、体をこわしてしまいました。

ふらぁ〜

やっぱりママってありがたいなぁ…

そんなにあわてなくても。

バク
バク
むむしゃしゃ

ママ…

友だちからあなたのことを聞きました。早く帰っておいで。

22歳のとき、カナダ中部のマニトバの兄の所で開拓者生活を送りながら、動物の観察をしました。

このころ、野外で観察したことを書きとめるフィールドノートを書きはじめました。シートンの著書はすべてこれがもとになっています。

ライト兄弟
萊特兄弟

（兄：ウィルバー：1867〜1912年）

（弟：オービル：1871〜1948年）

アメリカの飛行機発明者。兄弟で自転車屋を経営しながら、研究と試作を続けて飛行機の発明に成功。同時に、世界最初の有人動力飛行を達成した。

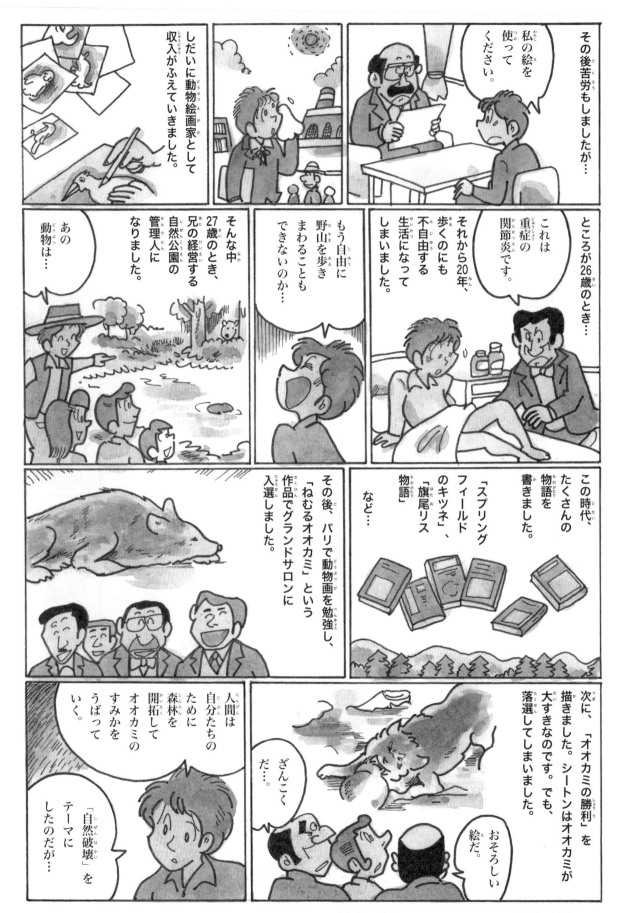

その後苦労もしましたが…

私の絵を使ってください。

しだいに動物絵画家として収入がふえていきました。

ところが26歳のとき…

これは重症の関節炎です。

それから20年、歩くのにも不自由する生活になってしまいました。

もう自由に野山を歩きまわることもできないのか…

そんな中27歳のとき、兄の経営する自然公園の管理人になりました。

あの動物は…

この時代、たくさんの物語を書きました。

「スプリングフィールドのキツネ」、「旗尾リス物語」など…

その後、パリで動物画を勉強し、「ねむるオオカミ」という作品でグランドサロンに入選しました。

次に、「オオカミの勝利」を描きました。シートンはオオカミが大すきなのです。でも、落選してしまいました。

おそろしい絵だ。

ざんこくだ…。

人間は自分たちのために森林を開拓してオオカミのすみかをうばっていく。

「自然破壊」をテーマにしたのだが…

ヘディン
赫定
(1865〜1952年)

スウェーデンの地理学者・探検家。スウェーデン使節団の一員としてペルシア・ロシア・中国を旅行。ロシア皇帝ニコライ2世の援助を受け、東トルキスタン・チベットなどを探検し、トランス・ヒマラヤ山系を発見した。

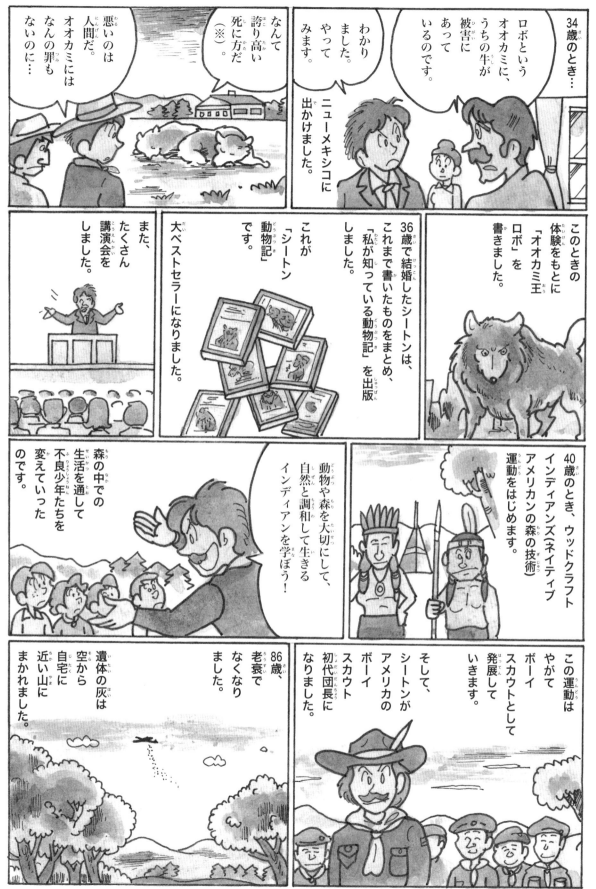

※シートンにつかまえられたロボは、絶食などをしてみずから死を選んだ。

34歳のとき…

ロボというオオカミに、うちの牛が被害にあっているのです。

わかりました。やってみます。ニューメキシコに出かけました。

なんて誇り高い死に方だ（※）。

悪いのは人間だ。オオカミにはなんの罪もないのに…

このときの体験をもとに「オオカミ王ロボ」を書きました。

36歳で結婚したシートンは、これまで書いたものをまとめ、「私が知っている動物記」を出版しました。

これが「シートン動物記」です。大ベストセラーになりました。

また、たくさん講演会をしました。

40歳のとき、ウッドクラフトインディアンズ（ネイティブアメリカンの森の技術）運動をはじめます。

この運動はやがてボーイスカウトとして発展していきます。

そして、シートンがアメリカのボーイスカウト初代団長になりました。

動物や森を大切にして、自然と調和して生きるインディアンを学ぼう！

森の中での生活を通して不良少年たちを変えていったのです。

86歳、老衰でなくなりました。

遺体の灰は空から自宅に近い山にまかれました。

シュリーマン
施利曼
(1822〜1890年)

ドイツの考古学者。こどもの頃、ホメロス作の「イリアス」を読んで古代文明に憧れるが、貧しさのため学校を退学した。商人となって資金を作り、調査隊とともに発掘を行って、トロイアやエーゲ文明の遺跡を発見した。

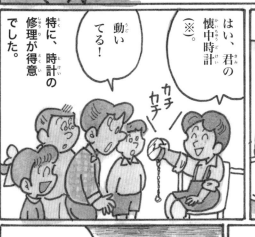

自動車を庶民のものにした

研究を続け、自動車の大量生産に成功し、
フォード製自動車を世界的に有名にさせました。

アメリカ
1863〜1947年

フォード（ヘンリー・フォード）
福特

※懐中時計…ふところやポケットに入れて持つ、小型の時計のこと。

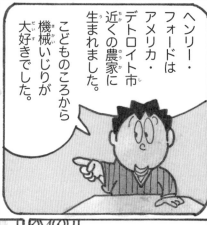

ヘンリー・フォードはアメリカ・デトロイト市近くの農家に生まれました。

こどものころから機械いじりが大好きでした。

はい、君の懐中時計（※）。

動いてる！

特に、時計の修理が得意でした。

大きくなっても…

農民のこどもが畑仕事をしなくてどうする！

ごめん、父さん…どうしても機械の仕事がしたいんだ。

16歳のとき、デトロイトに出てきました。

いくつもの工場で働きました。

そして、どんどん機械に強くなっていきました。

スティーブンソン
史蒂文生
(1781〜1848年)

イギリスの技術者。ワットの発明した蒸気機関を応用して、客を乗せるための蒸気機関車の開発に世界で初めて成功した。また、炭坑（石炭を掘るための穴）の中で、安全に作業をするための灯り「安全灯」を発明。

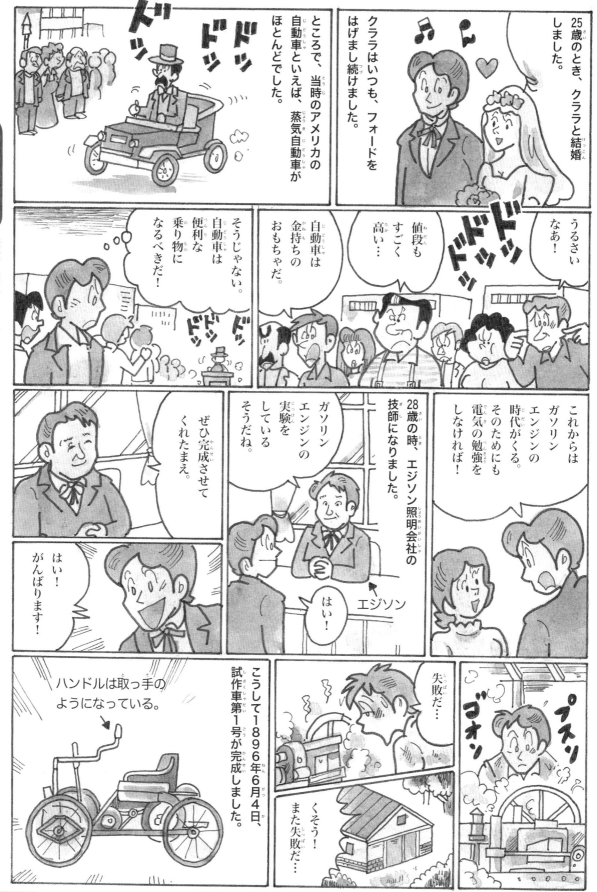

ワット
瓦特
(1736〜1819年)

イギリスの機械技術者。大気圧機関を改良して蒸気機関（蒸気の圧力を利用して動力を得る仕組み）を発明。産業革命の発展に貢献した。回転機関・遠心調速器・圧力計なども発明。電気の単位「ワット」は彼の名にちなんだもの。

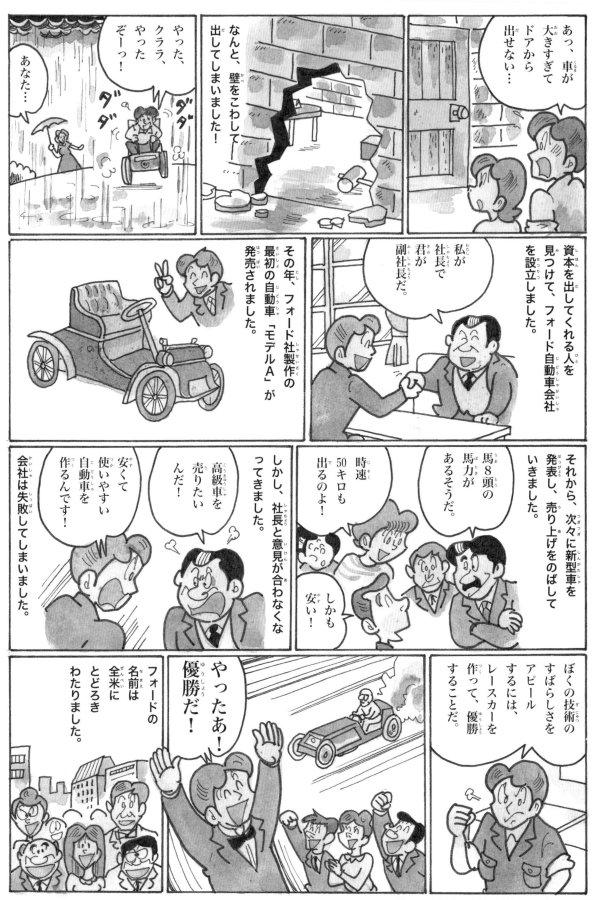

あっ、車が大きすぎてドアから出せない…

なんと、壁をこわして出してしまいました！

やった、クララ、やったぞーっ！

あなた…

資本を出してくれる人を見つけて、フォード自動車会社を設立しました。

私が社長で君が副社長だ。

その年、フォード社製作の最初の自動車「モデルA」が発売されました。

それから、次々に新型車を発表し、売り上げをのばしていきました。

馬8頭の馬力があるそうだ。

時速50キロも出るのよ！

しかも安い！

しかし、社長と意見が合わなくなってきました。

高級車を売りたいんだ！

安くて使いやすい自動車を作るんです！

会社は失敗してしまいました。

ぼくの技術のすばらしさをアピールするには、レースカーを作って、優勝することだ。

やったあ！優勝だ！

フォードの名前は全米にとどろきわたりました。

ディーゼル
狄塞爾
(1858〜1913年)

ドイツの機械技師。実用的なディーゼル機関（空気を圧縮して高温にし、重油や軽油を噴射して燃やし、動力を得る仕組み）の発明者で1893年に考案、97年に製作・実験した。現在でも広く利用されている。

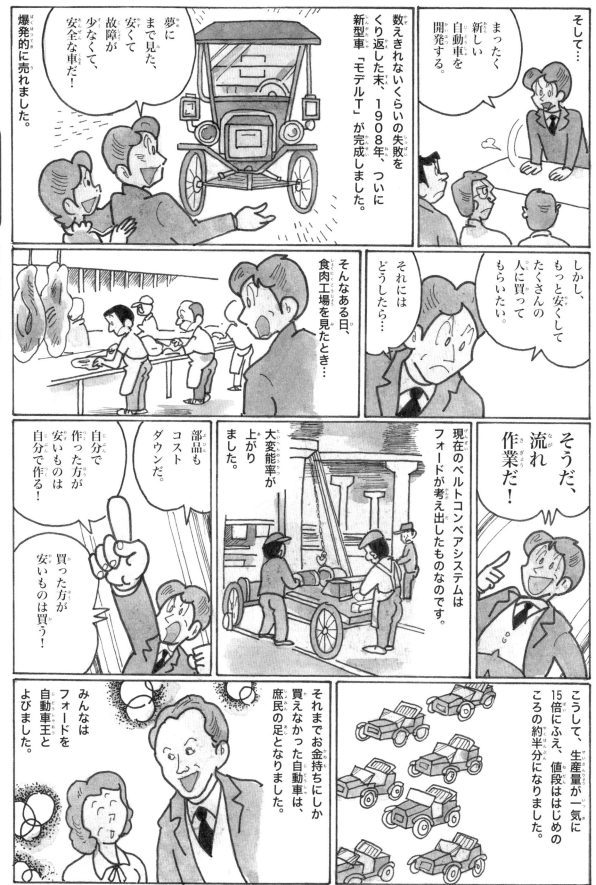

そして…

まったく新しい自動車を開発する。

しかし、もっと安くしてたくさんの人に買ってもらいたい。

それにはどうしたら…

数えきれないくらいの失敗をくり返した末、1908年、ついに新型車『モデルT』が完成しました。

夢にまで見た、安くて故障が少なくて、安全な車だ！

爆発的に売れました。

そんなある日、食肉工場を見たとき…

そうだ、流れ作業だ！

現在のベルトコンベアシステムはフォードが考え出したものなのです。

大変能率が上がりました。

部品もコストダウンだ。

自分で作った方が安いものは自分で作る！

買った方が安いものは買う！

こうして、生産量が一気に15倍にふえ、値段ははじめのころの約半分になりました。

それまでお金持ちにしか買えなかった自動車は、庶民の足となりました。

みんなはフォードを自動車王とよびました。

ベンツ
寶士
(1844～1929年)

ドイツの技術者。世界で最初の実用的な自動車を設計・製作し、ベンツ社を設立。初代の自動車は三輪車で、しばらくして四輪車を研究・生産し、ライバルのダイムラー社と合併してダイムラー・ベンツ社となった。

アインシュタイン（アルベルト・アインシュタイン）愛因斯坦

20世紀最大の物理学者

相対性理論を確立し、ノーベル物理学賞に輝きました。

ドイツ
1879〜1955年

アインシュタインはドイツでユダヤ人の両親のもとに生まれました。

そのころユダヤ人はキリストを殺した民族といわれてきらわれていました。

小学校でも仲間はずれにされていました。

また、動作がにぶいのでこうよばれていました。

のろまさん。

勉強もあまりできませんでした。

ぼく、お母さんから教わってバイオリンを弾いているときが一番楽しいや。

でも、数学だけはよくできました。それを知ったおじさんのヤコブが熱心に勉強を教えてくれました。

そのおかげで14〜15歳のころには高等数学ができるようになりました。

17歳のとき、スイスの工科大学に入りました。

物理の勉強をするぞ！

21歳で卒業した後もスイスにとどまり、特許局につとめながら物理学の研究を続けました。

ガウス
高斯
(1777〜1855年)
ドイツの数学者・天文学者で「数学の王」。18歳で正17角形の作図に成功した。最小自乗法の発見、準惑星ケレスの軌道の算出、整数や曲面の研究を行い、電磁気学にも多くの業績を残した。その名は単位としても知られる。

100

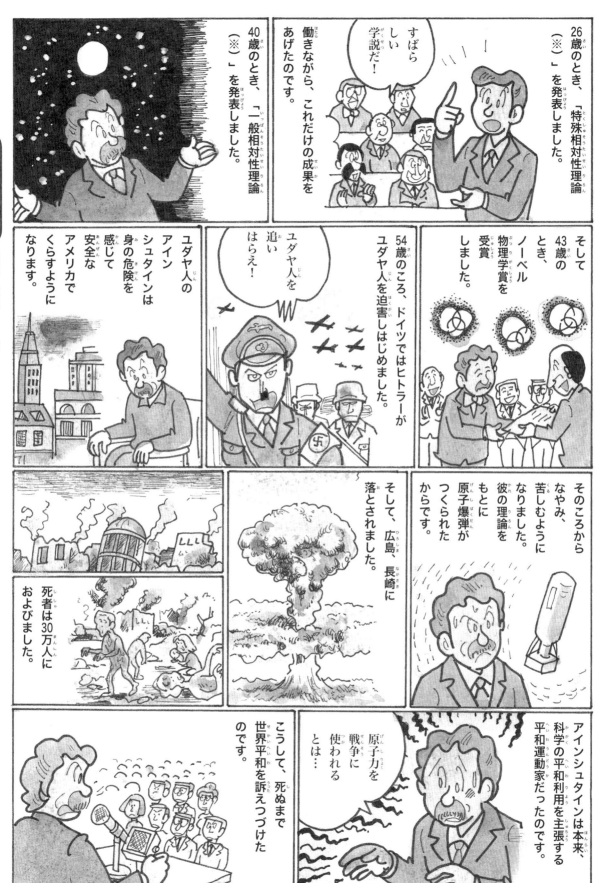

※特殊相対性理論・一般相対性理論…どちらも、時間と光についての革命的な発見。

26歳のとき、「特殊相対性理論（※）」を発表しました。

すばらしい学説だ！

働きながら、これだけの成果をあげたのです。

40歳のとき、「一般相対性理論（※）」を発表しました。

そして43歳のとき、ノーベル物理学賞を受賞しました。

54歳のころ、ドイツではヒトラーがユダヤ人を迫害しはじめました。

ユダヤ人を追いはらえ！

ユダヤ人のアインシュタインは身の危険を感じて安全なアメリカでくらすようになります。

そのころからなやみ、苦しむようになりました。彼の理論をもとに原子爆弾がつくられたからです。

そして、広島、長崎に落とされました。

死者は30万人におよびました。

アインシュタインは本来、科学の平和利用を主張する平和運動家だったのです。

原子力を戦争に使われるとは…

こうして、死ぬまで世界平和を訴えつづけたのです。

ヒラリー
希拉里
(1919〜2008年)

ニュージーランドの登山家。1953年イギリスのエヴェレスト登山隊に参加し、ネパール人のテンジンとともに世界で最初に頂上まで登った。慈善団体「ヒマラヤ基金」を作り、ネパール国内に小学校を建てるなどした。

仏教を開いた人

29歳のとき王位と家族を捨て出家し、苦行の末に悟りを開いて仏教をおこしました。

インド
生没年は諸説あるが、紀元前565～486年説、紀元前465～紀元前386年説が有力です。

シャカ（釈迦）
釋迦牟尼

シャカはシャカ族の王子として生まれ、本名は「ゴータマ・シッダールタ」といいます。

この子は白い象の夢を見たときに宿った子です。

生まれてすぐに立ちあがり、7歩歩いて「天上天下唯我独尊」（天地の間で自分よりも尊いものはない）と言ったと伝えられています。

生まれて7日後、母はなくなってしまいました。

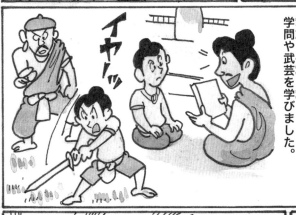

しかし、父や大ぜいの人たちによって、何不自由なく育てられました。未来の国王になるために、学問や武芸を学びました。

16歳のとき、いとこのヤショーダラーと結婚しました。こどもも生まれ、幸せな毎日をすごしました。

そのころインドは戦争がつづき、強い国が弱い国を攻めてはほろぼしていました。

孔子
孔子
（紀元前551～紀元前479年）

中国の学者・思想家。仁（他者への思いやり）と礼（社会の秩序）を軸とした儒教（儒学）という教えを広めた。孔子の死の数百年後、儒教は国家的に認められ、現在まで続く中国、韓国などの基本的な思想となった。

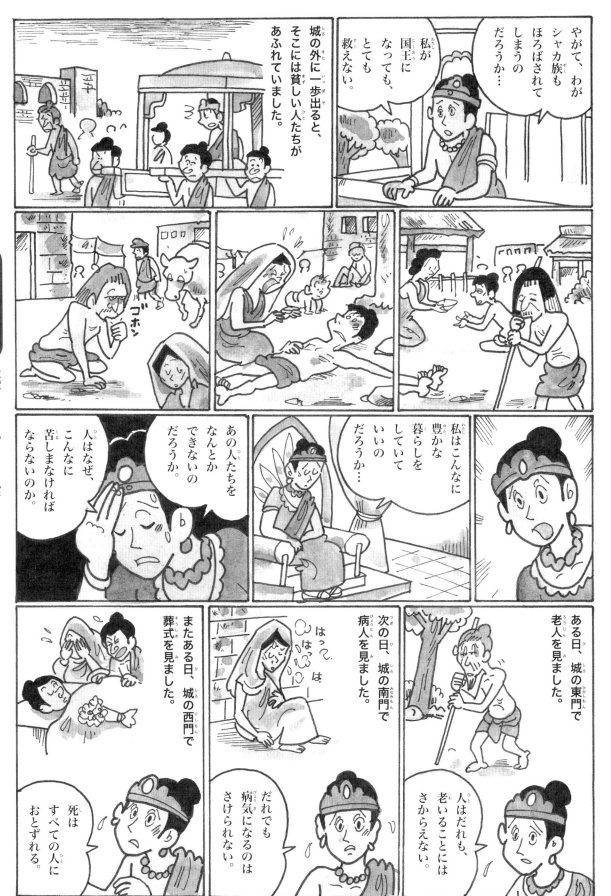

シャカ

信念をもって生きぬいた人

老子
老子
(紀元前5世紀頃)

中国の思想家。人の思惑を超えた自然の状態を最上とする道教という教えを広めた。自らの思想を記した書物「老子」は、体系的ではなく難しい部分も多いが、その深い思想は現在にも受け継がれている。

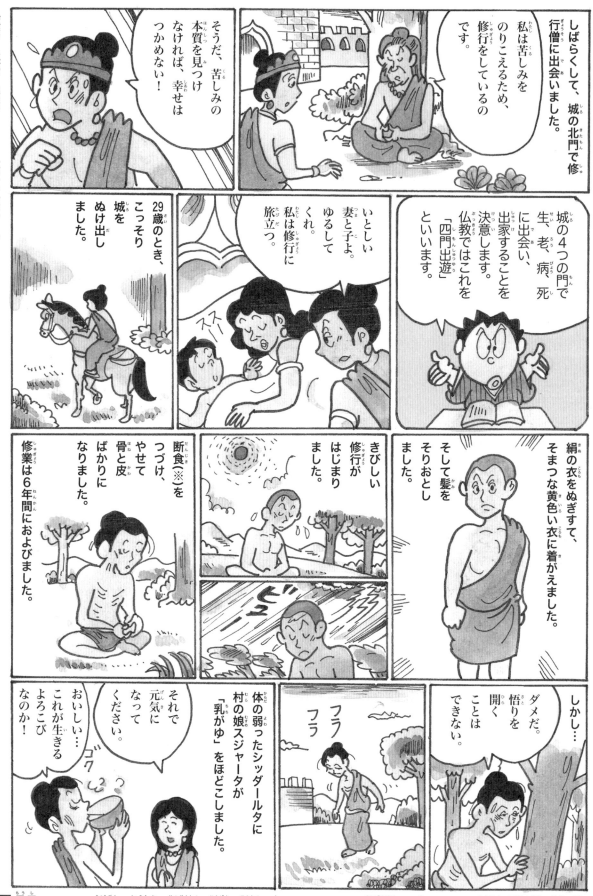

孟子
孟子
（紀元前372～289年）

中国の思想家・儒学者。人間の本質は良いものだとする「性善説」を説き、それが儒教の中心的な考え方となった。また、孔子の教え「仁」を発展させ、「仁義」（思いやりを持ち、物事に適切であること）を説いた。

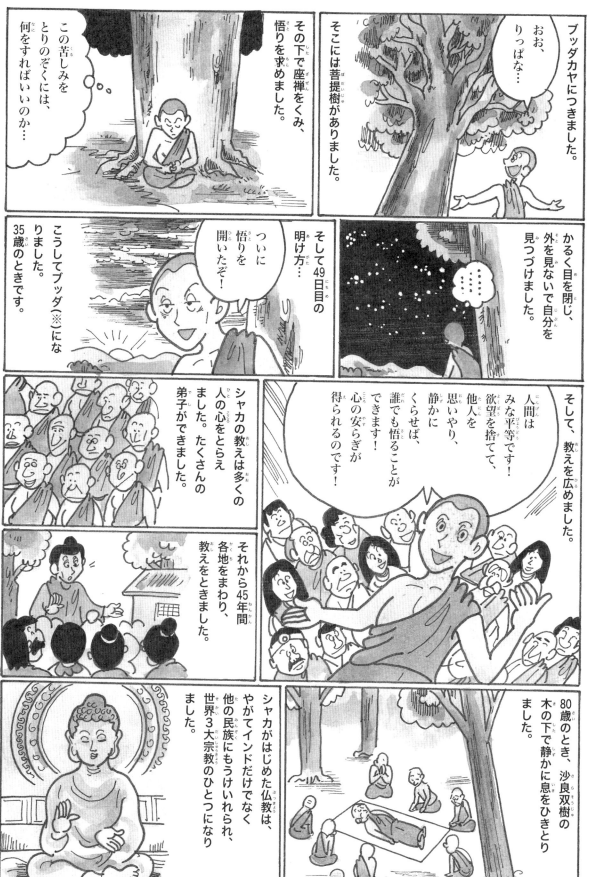

※ブッダ…「悟りを開いた人」のこと。一般には、悟りを開いた後のシャカのことをさす。

ブッダガヤにつきました。

おお、りっぱな…

そこには菩提樹がありました。

その下で座禅をくみ、悟りを求めました。

この苦しみをとりのぞくには、何をすればいいのか…

かるく目を閉じ、外を見ないで自分を見つづけました。

そして49日目の明け方…

ついに悟りを開いたぞ!

こうしてブッダ(※)になりました。35歳のときです。

そして、教えを広めました。

人間はみな平等です!欲望を捨てて、他人を思いやり、静かにくらせば、誰でも悟ることができます!心の安らぎが得られるのです!

シャカの教えは多くの人の心をとらえました。たくさんの弟子ができました。

それから45年間各地をまわり、教えをときました。

80歳のとき、沙良双樹の木の下で静かに息をひきとりました。

シャカがはじめた仏教は、やがてインドだけでなく他の民族にもうけいれられ、世界3大宗教のひとつになりました。

信念をもって生きぬいた人

シャカ

モーゼ
摩西
(紀元前14世紀頃)

古代イスラエルの民の指導者。ユダヤ教・イスラム教・キリスト教にとって最も重要な預言者とされる。エホバの神の命令で、エジプトで奴隷の扱いを受けていたヘブライ(イスラエル)人の民を救い出したと伝えられる。

キリスト教を開いた人

神の子として、人々に神の愛を教え、キリスト教をはじめました。

ローマ
紀元前4ごろ～30年ごろ

※キリスト12使徒…キリストが特に選んだ12人の弟子。

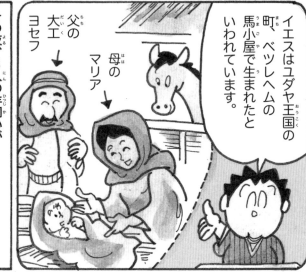

イエスはユダヤ王国の町、ベツレヘムの馬小屋で生まれたといわれています。

父の大工ヨセフ

母のマリア

その夜、3人の羊飼いがおとずれました。

天使が出てきて馬小屋で神の子が生まれ、救いの主になると言ったのです！

まあ。私もそれと同じ天使の声を聞きました！

ユダヤ王国は、ローマ皇帝につかえるヘロデ王が支配していました。

うらないによると、世界の王となる赤ん坊がユダヤに生まれました。

なにィ

ヘロデ王

ユダヤ人の男の赤ん坊はすべて殺せ！

情けようしゃのない男でした

一家はいち早くエジプトに脱出して助かりました。

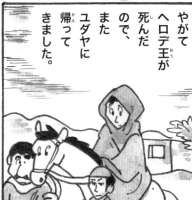

やがてヘロデ王が死んだので、またユダヤに帰ってきました。

そのころには、イエスも成長していました。

ヨハネ
約翰
(紀元前1世紀頃)

キリスト12使徒（※）の一人。兄のヤコブとガラリアで漁師をしていたが、イエスに出会い、ヤコブとともにその弟子となった。ペテロに続いて特に位の高い弟子であり、ペテロとともに初代キリスト教会の指導者となった。

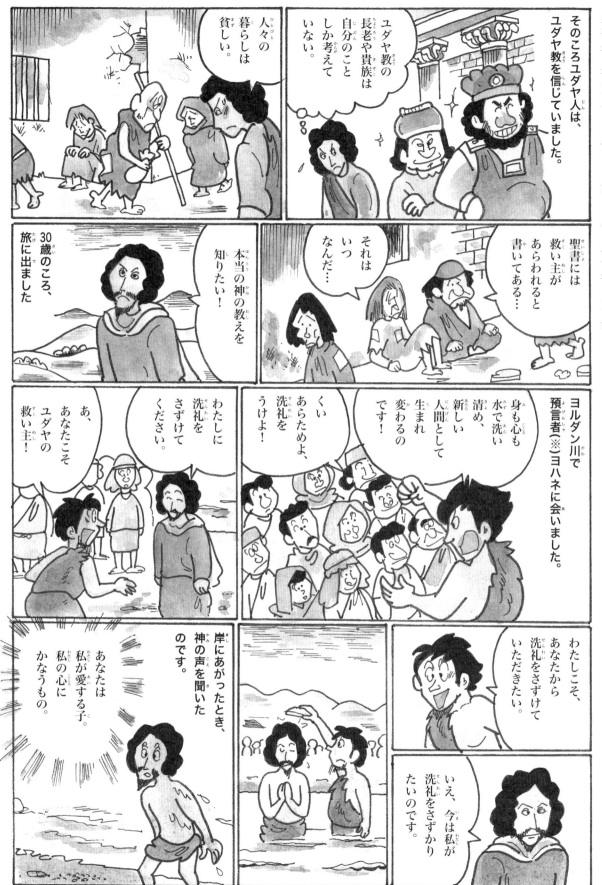

※預言者…神のおつげを伝える人のことで、予言者とはちがう。

そのころユダヤ人は、ユダヤ教を信じていました。

ユダヤ教の長老や貴族は自分のことしか考えていない。

人々の暮らしは貧しい。

聖書には救い主があらわれると書いてある…

それはいつなんだ…

本当の神の教えを知りたい！

30歳のころ、旅に出ました

ヨルダン川で預言者（※）ヨハネに会いました。

身も心も水で洗い清め、新しい人間として生まれ変わるのです！

くいあらためよ、洗礼をうけよ！

わたしに洗礼をさずけてください。

あ、あなたこそユダヤの救い主！

あなたは私が愛する子。私の心にかなうもの。

岸にあがったとき、神の声を聞いたのです。

わたしこそ、あなたから洗礼をさずけていただきたい。

いえ、今は私が洗礼をさずかりたいのです。

イエス・キリスト

信念をもって生きぬいた人

ペテロ
伯鐸
（紀元前1世紀頃）

キリスト12使徒のリーダー。弟とともにガラリアで漁師をしていたが、イエスに声をかけられて、その最初の弟子となった。キリスト昇天の後各地で教えを広めたが、ローマで皇帝に迫害され十字架に架けられた。

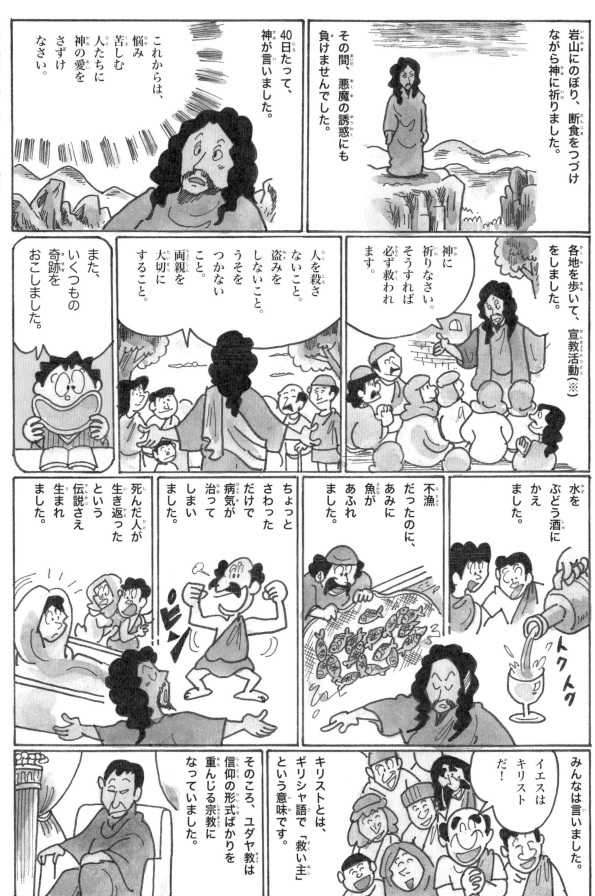

※宣教活動…神の教えを説く活動のこと。

岩山にのぼり、断食をつづけながら神に祈りました。

その間、悪魔の誘惑にも負けませんでした。

40日たって、神が言いました。

これからは、悩み苦しむ人たちに神の愛をさずけなさい。

各地を歩いて、宣教活動（※）をしました。

神に祈りなさい。そうすれば必ず救われます。

人を殺さないこと。盗みをしないこと。うそをつかないこと。両親を大切にすること。

また、いくつもの奇跡をおこしました。

水をぶどう酒にかえました。

不漁だったのに、あみに魚があふれました。

ちょっとさわっただけで病気が治ってしまいました。

死んだ人が生き返ったという伝説さえ生まれました。

みんなは言いました。

イエスはキリストだ！

キリストとは、ギリシャ語で「救い主」という意味です。

そのころ、ユダヤ教は信仰の形式ばかりを重んじる宗教になっていました。

パウロ
保羅
（1世紀頃）

キリスト教をローマ帝国に広めるのに最も活躍した伝道師（宗教などの教えを広める人）。もとユダヤ教徒で、キリスト教徒の迫害に加わったが、復活したキリストに出会って改宗したといわれる。ペテロらと並ぶ位の高い使徒である。

※祭司…神殿などでお祈りをする神主のこと。

イエスの人気が高まるにつれ、古いユダヤ教を守ろうとする人たちはイエスをにくみました。

イエスめ。ユダヤ教の祭司（※）をけなしておって。

よし！ローマ帝国に反乱をたくらんだ人物としてとらえよう！

きょうは最後の晩さん（夕食会）です。

なぜならこの弟子のひとりに裏切られ、わたしは死刑になるからです。

12使徒 → えーっ

裏切り者のユダはお金をもらってイエスの居場所を教えたのです。

パンは私の肉、ぶどう酒は私の血だと思って食べなさい。

その夜、イエスはとらえられてしまいました。

そしてゴルゴタの丘で処刑されました。

しかし3日目に復活したイエスを見て、弟子たちは本当の神を信じ、世界中にキリスト教を広めていったのです。

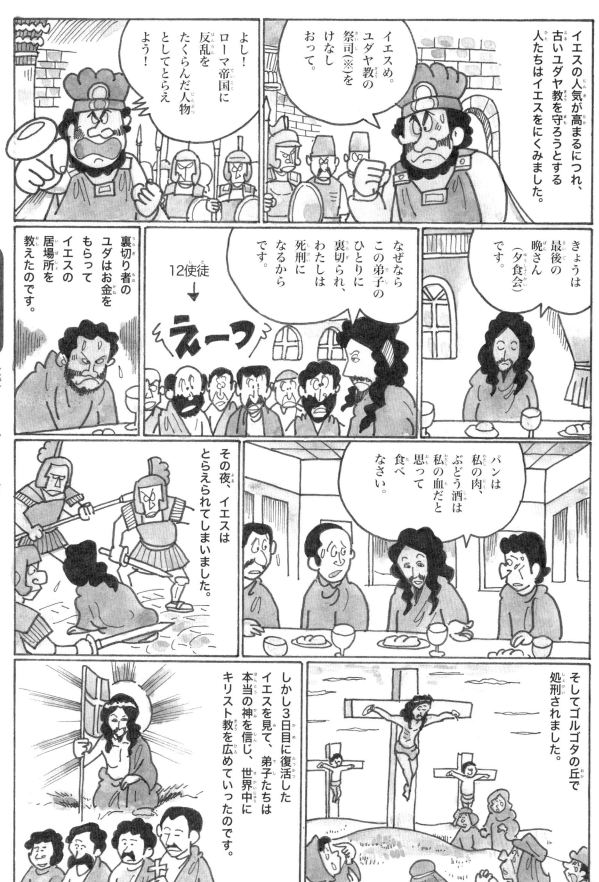

ユダ
猶大
（紀元前1世紀頃）

キリスト12使徒の一人。キリストを裏切って銀貨30枚で敵に売り渡したが、そのことで後に後悔し、自殺した。聖書にも裏切り者として記載されていて、絵画や文学など、さまざまな芸術作品に取り上げられている。

イスラム教をはじめた預言者

ムハンマド（マホメット）穆罕默徳

神のおつげでアラーの神の使いとなり、イスラム教をはじめました。

アラビア
570ごろ〜632年

※隊商…商人たちがラクダに荷物をつみ、砂漠を移動してものの売り買いをすること。

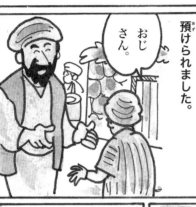

イスラム教ではムハンマドの姿を描くことはあっても、顔はベールでおおわれています。

ムハンマドはマホメットともいいます。アラビアのメッカで生まれました。

父はムハンマドが母のお腹にいるころ仕事の旅先でなくなり、母も6歳のときになくなりました。

みなしごとなったムハンマドは親類に預けられました。

おじさん。

みんなから信用されるようになり指揮者になりました。

こどものころから隊商にくわわって商売をしました。

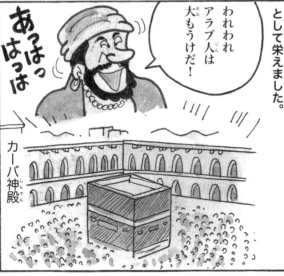

あっはっは

われわれアラブ人は大もうけだ！

カーバ神殿

このころメッカは東西貿易の中継地点として栄えました。

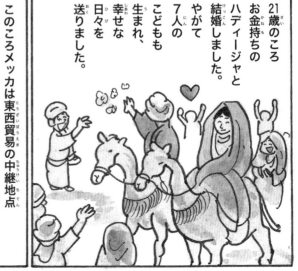

21歳のころお金持ちのハディージャと結婚しました。やがて7人のこどもも生まれ、幸せな日々を送りました。

ソクラテス
蘇格拉底
（紀元前470〜紀元前399年）

古代ギリシャの哲学者。「自分は何も知らない」ということを知ることが、真実を知る出発点だとする、「無知の知」という考え方を編み出した。また、対話を通して相手に自分の無知を悟らせる「問答法」を行った。

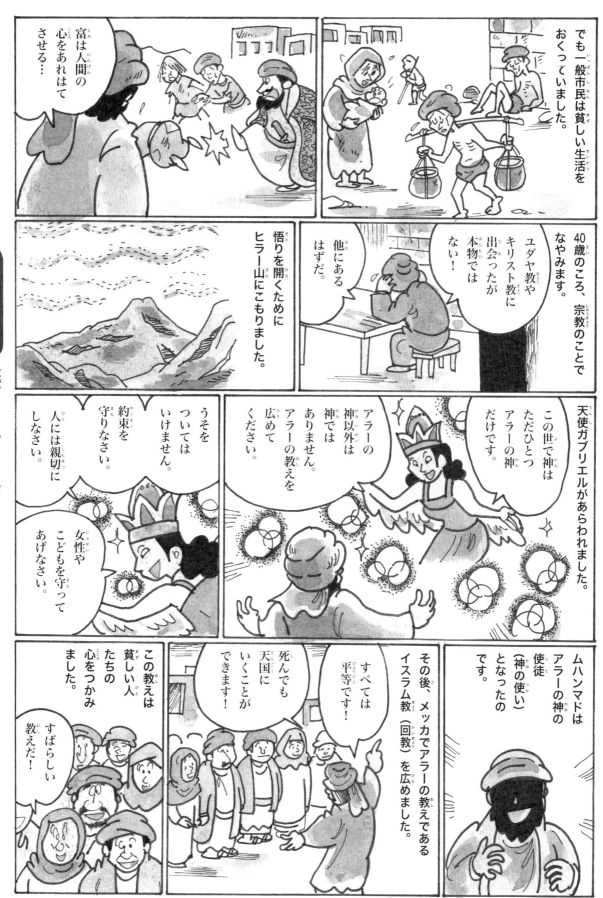

ムハンマド
信念をもって生きぬいた人

プラトン 柏拉圖
(紀元前427～紀元前347年)

古代ギリシャの哲学者・ソクラテスの弟子。肉体よりも不滅の霊魂が真の存在だとし、物事には完全不滅の本質（イデア）が存在すると唱えた。天文学・数学・政治学・哲学などを教える学校（アカデメイア）を開いた。

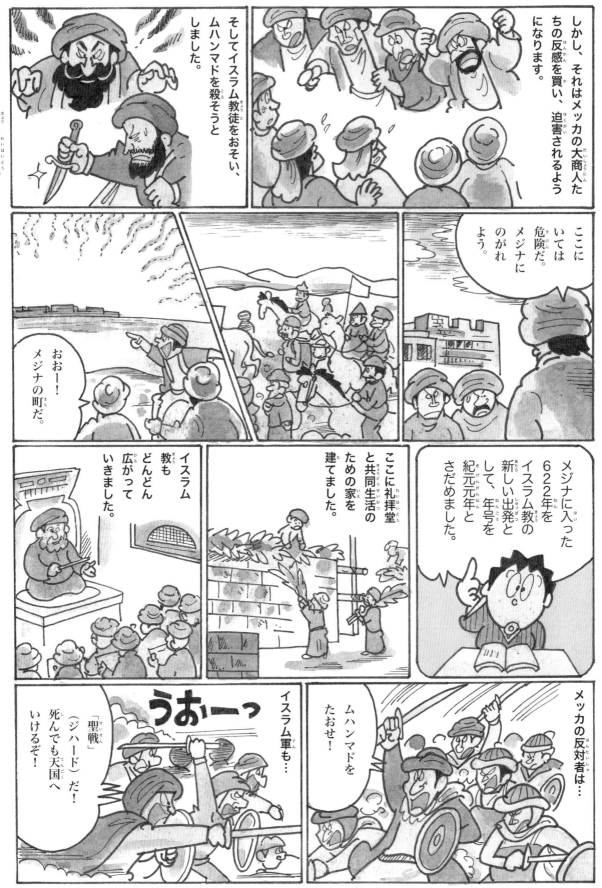

※モスク…イスラム教の礼拝堂。

しかし、それはメッカの大商人たちの反感を買い、迫害されるようになります。

そしてイスラム教徒をおそい、ムハンマドを殺そうとしました。

ここにいては危険だ。メジナにのがれよう。

おおー！メジナの町だ。

メジナに入った622年をイスラム教の新しい出発として、年号を紀元元年とさだめました。

ここに礼拝堂と共同生活のための家を建てました。

イスラム教もどんどん広がっていきました。

メッカの反対者は…

ムハンマドをたおせ！

イスラム軍も…

「聖戦」（ジハード）だ！死んでも天国へいけるぞ！

うぉーっ

アリストテレス
亞里斯多德
(紀元前384～紀元前322年)
古代ギリシャの哲学者で、プラトンの弟子。プラトンが形のないところに宿るイデアこそが真の存在だと考えたのに対し、すべての物体は形のある存在だと説いた。アレクサンドロス大王の家庭教師でもあった。

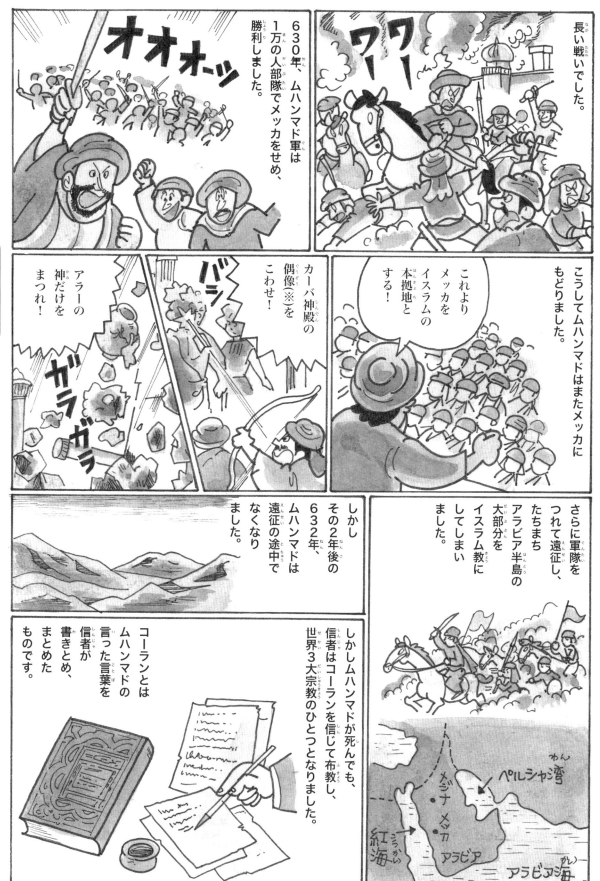

※偶像…木、石、土などで作られた神をかたどった像のこと。

長い戦いでした。

ワー ワー

オオオーッ

630年、ムハンマド軍は1万の人部隊でメッカをせめ、勝利しました。

こうしてムハンマドはまたメッカにもどりました。

これよりメッカをイスラムの本拠地とする！

アラーの神だけをまつれ！

カーバ神殿の偶像（※）をこわせ！

バリ

ガラガラ

さらに軍隊をつれて遠征し、たちまちアラビア半島の大部分をイスラム教にしてしまいました。

しかしその2年後の632年、ムハンマドは遠征の途中でなくなりました。

しかしムハンマドが死んでも、信者はコーランを信じて布教し、世界3大宗教のひとつとなりました。

コーランとはムハンマドの言った言葉を信者が書きとめ、まとめたものです。

ペルシャ湾

メジナ

メッカ

紅海

アラビア

アラビア半島

サボナローラ
薩佛納羅拉
（1452〜1498年）

イタリアの修道士（キリスト教の修行をする人）。激しい説教で人々の心をつかみ、フィレンツェ共和国で人民のための政治改革を進めていったが、敵対する政治家やローマ教皇らによって火あぶりの刑にかけられた。

フランスを救った聖少女

神のお告げで立ちあがり、フランスから
イギリスを追い出しました。

フランス
1412〜1431年

ジャンヌ・ダルク

聖女貞德

そのころ、後に「100年戦争」とよばれる戦いがフランスとイギリスの間でつづけられていました。

そしてフランスは負けつづけていました。

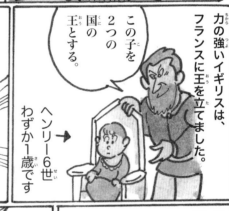

力の強いイギリスは、フランスに王を立てました。

この子を2つの国の王とする。

ヘンリー6世 わずか1歳です

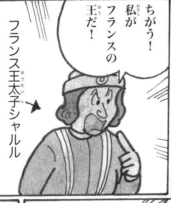

ちがう！私がフランスの王だ！

フランス王太子シャルル

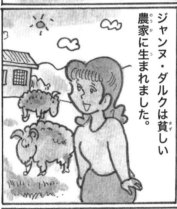

ジャンヌ・ダルクは貧しい農家に生まれました。

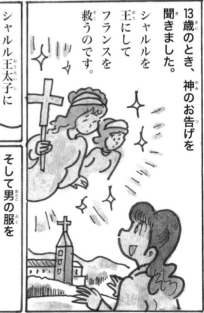

13歳のとき、神のお告げを聞きました。

シャルルを王にしてフランスを救うのです。

シャルル王太子に会いに行こう。

そして男の服を着ました。

髪をばっさり切りました。

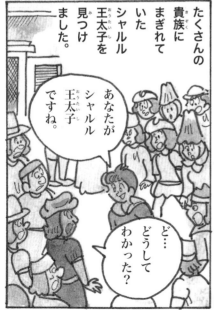

たくさんの貴族にまぎれていたシャルル王太子を見つけました。

あなたがシャルル王太子ですね。

ど…どうしてわかった？

フランシス・ベーコン イギリスの政治家・哲学者。エリザベス1世に仕えるエセックス伯の片腕を務めた。科学的な考え方と経験を重視し、ある事柄から一般的な法則を導き出す「帰納法」を主張した。「知は力なり」の言葉を残す。

法蘭西斯・培根
(1561〜1626年)

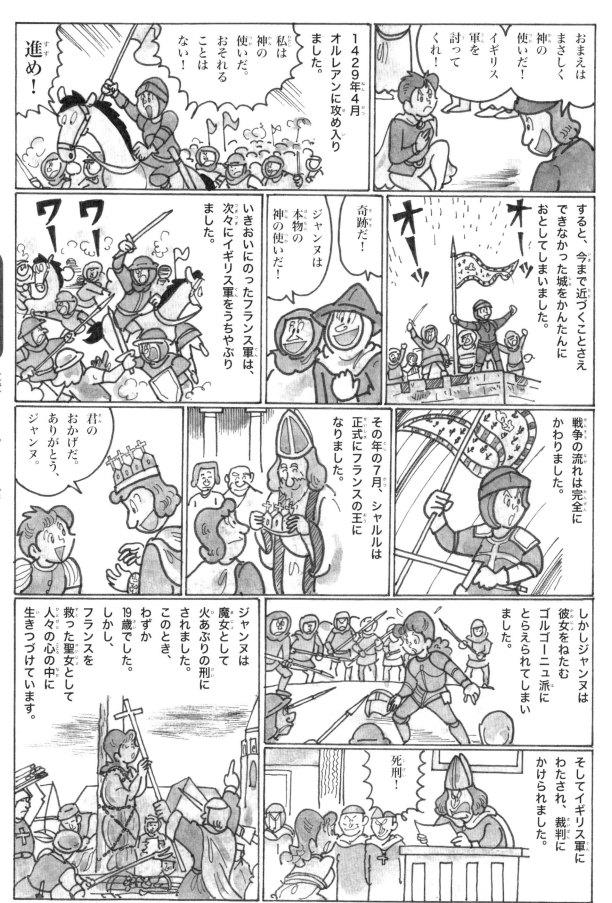

トマス・モア
湯瑪斯・摩爾
(1478〜1535年)

イギリスの政治家・思想家。古典と法律を研究しながら国会議員を務め、ヘンリー8世に仕えた。想像上の島での理想的な社会を描いた「ユートピア」を記す。ヘンリー8世の離婚に反対し、反逆罪で処刑された。

ルター（マルチン・ルター）

馬丁・路德

神学者で宗教改革の先駆者

それまでのローマ教会の教えに抗議し、新しいキリスト教のあり方をつくりました。

ドイツ
1483〜1546年

※免罪符…買うだけで罪をのがれることができるとして、ローマ教会が発行したおふだ。

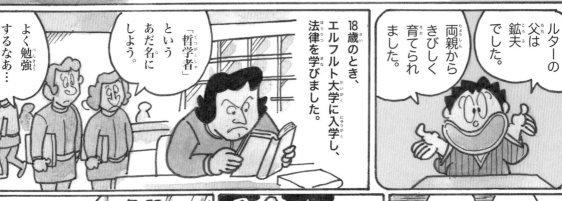

ルターの父は鉱夫でした。

両親からきびしく育てられました。

18歳のとき、エルフルト大学に入学し、法律を学びました。

「哲学者」というあだ名にしよう。

よく勉強するなぁ…

そしてなやみました。

生きるとは…？

死とは…？

神とは…？

ある日、はげしい雷雨にうたれました。

ガラガラ

ピカッ

ゴロゴロ

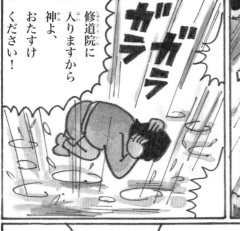

修道院に入りますから神よ、おたすけください！

やがてウィッテンベルク大学の神学の教授になりました。

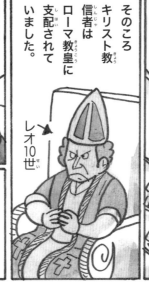

そのころキリスト教信者はローマ教皇に支配されていました。

レオ10世

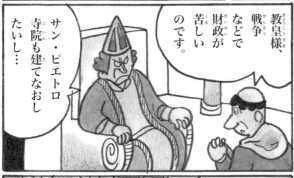

教皇様、戦争などで財政が苦しいのです。

サン・ピエトロ寺院も建てなおしたいし…

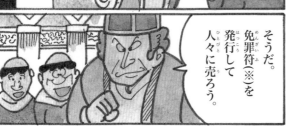

そうだ。免罪符（※）を発行して人々に売ろう。

カント
康徳
(1724〜1804年)

ドイツの哲学者。認識（物の姿を捉えること）は、物の形を正しく頭の中に映し出すことではなく、それぞれの感覚によって意識されるものだと説いた（認識論）。「純粋理性批判」「実践理性批判」「判断力批判」などを記す。

※ルターの教えは、プロテスタント（新教）とよばれ、それまでのキリスト教はカトリック（旧教）とよばれる。

どんな罪も許される免罪符だよ！

これを買うだけで、これまでの罪が消えるんだよ！

これさえあれば、どろぼうしても安心だ。

イッヒッヒ

そんなものにだまされるな！教会はくさっている！

そこで95か条の意見書を書いて、教会のとびらにはりつけました。

ガンガン

ガヤガヤ

ルター　信念をもって生きぬいた人

怒ったローマ教皇は…

ルターを破門しろ！

信仰のよりどころは教会ではなく、聖書なのだ！

破門、警告状など燃やしてやる！

ビリビリ

この事件で、ローマ教皇が正しいという考えは否定されました。

ルターがラテン語からドイツ語に訳した聖書なら誰でも読める！

もう教会の言いなりにはならないぞ！

ワーワー

ルターにしげきされて、農民たちも、1524年「ドイツ農民戦争」をおこしました。

ルターの教えはドイツばかりでなく、北ヨーロッパにも広がりました。

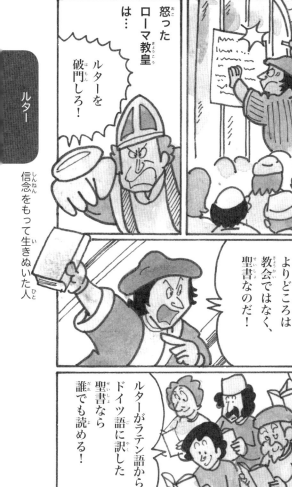
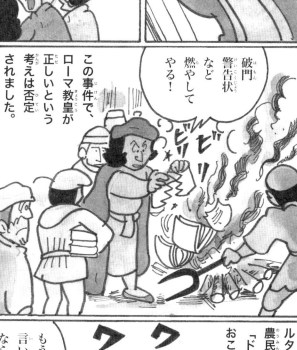

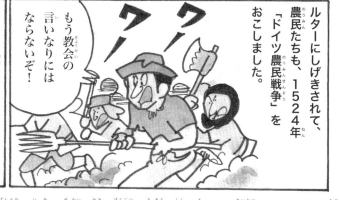

キェルケゴール　齊克果（1813～1855年）　デンマークの哲学者。人生の一番深い意味は世界と神、現実と理想、信と知などの対立にあるとして、物事それぞれの存在を重要だと考えた。後の哲学に大きな影響を与えた。「あれか、これか」などを書く。

「クリミアの天使」と よばれた看護婦

看護の新しい道を開き、国際赤十字社の設立に大きな影響を与えました。

イギリス
1820〜1910年

ナイチンゲールはお金持ちの貴族の子として生まれました。

心のやさしい少女でした。

まあ、ケガをしたの。手あてをしてあげるわ。

病気の村人にも…

たくさん食べてくださいね。

教養を身につけて、社交界のスターになるのですよ。

はい、お母さま。

私は何不自由ない恵まれた生活をしている。

でも、世の中には貧しい人や、病気の人があふれている…

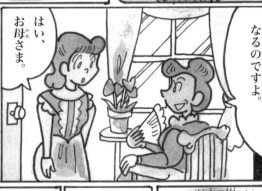

16歳のとき、神の声を聞いたのです。

自分の信じる道を進みなさい。

…でも、自分の信じる道って……

やがて社交界デビューしました。

とてもはなやかな世界だけど、なにかむなしい。

なにか人の役に立つことができないかしら…

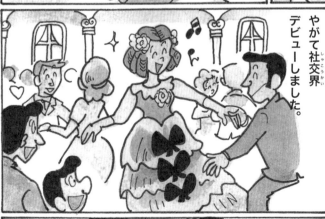

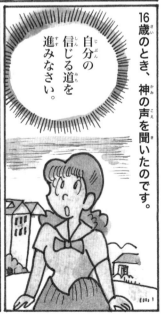

デュナン
杜南
(1828〜1910年)

スイスの実業家。戦争時のけが人や病人、捕虜を守る「国際赤十字」を創立。現在もその活動は世界中で行われている。1864年には戦争時に人々を守る決まりの「ジュネーブ条約」を成立させた。最初のノーベル平和賞受賞者。

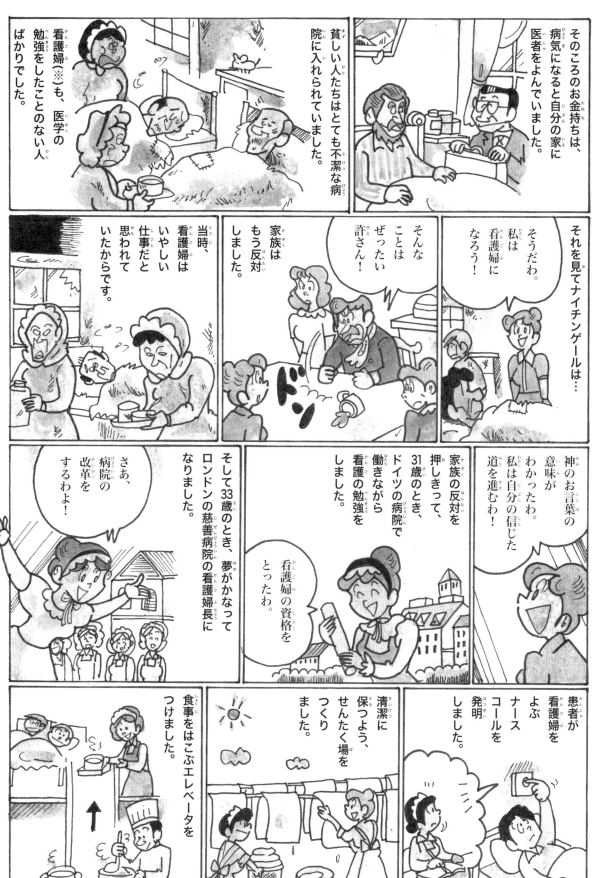

※当時、女性の看護師は看護婦とよぶのが一般的だった。

そのころのお金持ちは、病気になると自分の家に医者をよんでいました。

貧しい人たちはとても不潔な病院に入れられていました。

看護婦（※）も、医学の勉強をしたことのない人ばかりでした。

ナイチンゲール

信念をもって生きぬいた人

それを見てナイチンゲールは…

そうだわ。私は看護婦になろう！

そんなことはぜったい許さん！

家族はもう反対しました。

当時、看護婦はいやしい仕事だと思われていたからです。

神のお言葉の意味がわかったわ。私は自分の信じた道を進むわ！

家族の反対を押しきって、31歳のとき、ドイツの病院で働きながら看護の勉強をしました。

看護婦の資格をとったわ。

そして33歳のとき、夢がかなってロンドンの慈善病院の看護婦長になりました。

さあ、病院の改革をするわよ！

患者が看護婦をよぶナースコールを発明しました。

清潔に保つよう、せんたく場をつくりました。

食事をはこぶエレベータをつけました。

マルクス
馬克思
(1818〜1883年)

ドイツの経済学者・哲学者・革命家。イギリスのロンドンに渡る。エンゲルスとともに資本主義を批判し、「科学的社会主義」の立場をとって、国際的に社会主義運動のために尽くした。「資本論」などを書き、広めた。

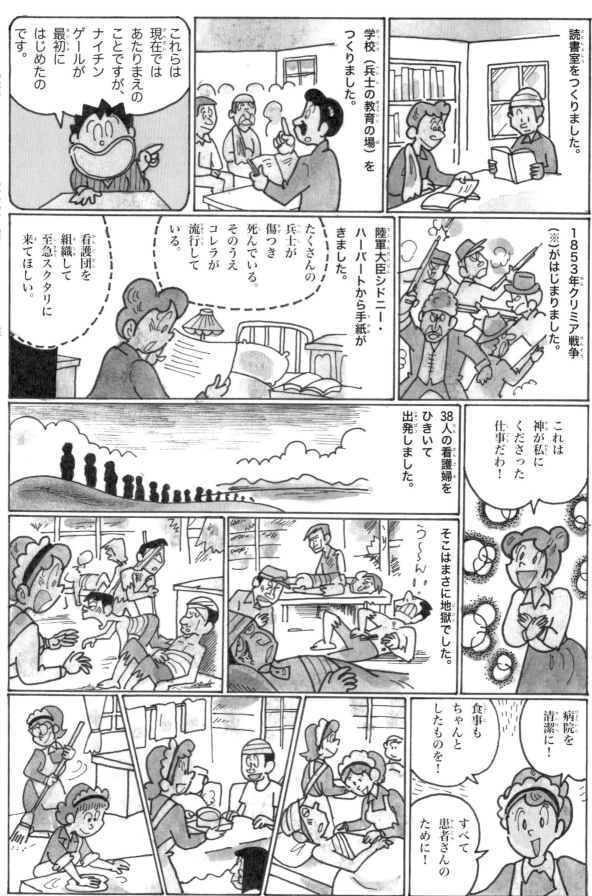

※クリミア戦争…エルサレムの管理権を争ったロシアとの戦い。

エンゲルス
恩格斯
（1820〜1895年）

ドイツの思想家・革命家。盟友マルクスとともにロンドンで活動し、「科学的社会主義」を訴え、労働者階級の人々のとるべき立場を説いた。マルクスの死後も「資本論」2・3巻を刊行するなどして後世の社会主義に影響を与えた。

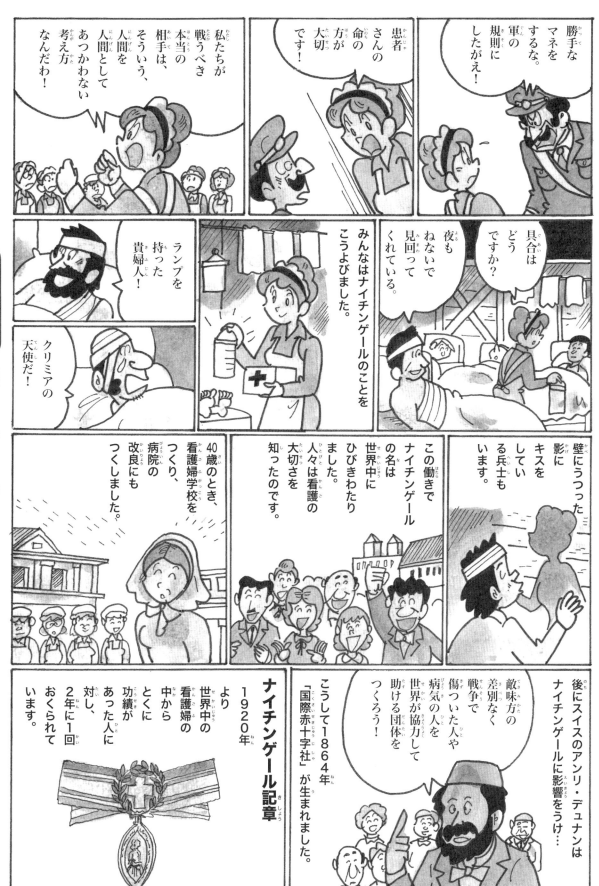

ナイチンゲール
信念をもって生きぬいた人

ニーチェ
尼采
（1844〜1900年）

ドイツの哲学者。キリスト教の道徳的な思想を、弱い者の思想だと批判し、「神は死んだ」という言葉を残す。その影響は哲学にとどまらず、文学などさまざまな分野に及ぶ。「ツァラトゥスラはかく語りき」などを書く。

黒人運動の指導者

人種差別に対して、愛と非暴力主義で戦い、ノーベル平和賞を受けました。

アメリカ
1929〜1968年

キング牧師（マーティン・ルーサー・キングJr）
金恩牧師

キング牧師はアメリカ南部、ジョージア州アトランタで、牧師の息子として生まれました。

リンカーンがどれいを解放してから100年たっても、アメリカ南部の州では人種差別が続いていました。

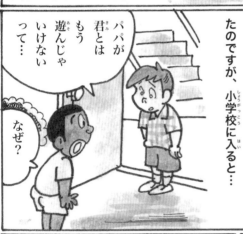

入り口もちがいます。

そんな中、黒人たちの心のよりどころは牧師の説教です。

ハレルヤ ハレルヤ

ぼくもいつかあんな説教をしてみたいな...

キングはある友達と仲良く遊んでいたのですが、小学校に入ると...

パパが君とはもう遊んじゃいけないって...

なぜ？

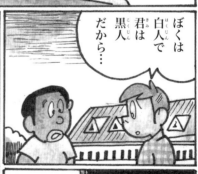

ぼくは白人で君は黒人だから...

この時、はじめて人種差別を受けていると知りました。

15歳のとき、高校の弁論大会で「黒人と憲法」というスピーチをして優勝しました。

パチパチ パチ

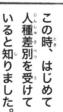

その帰りのバスの中で...

おい、黒人、立ちな！

えっ、なぜ？

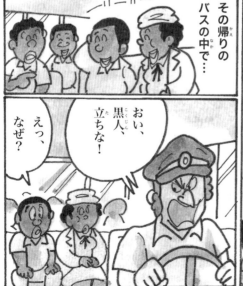

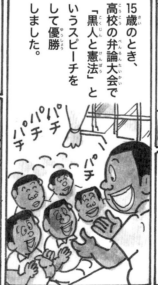

フロイト
佛洛依德
(1856〜1939年)

オーストリアの精神医学者。人間の心理を意識と無意識の2つの領域に分け、その中に押さえつけられた性的衝動（リビドー）よって心理を分析できるとした。眠りの中の夢は無意識の世界を表すとして「夢判断」を行った。

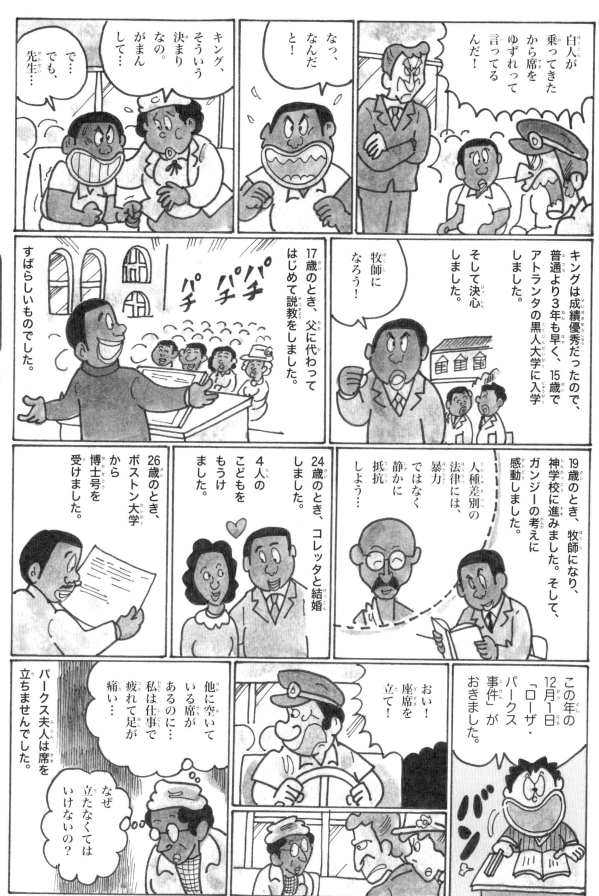

ユング
榮格
（1875〜1961年）

スイスの心理学者・精神医学者。始めフロイトに共感し、その後、無意識の世界は本能が含まれる、より複雑な構造だという「深層心理」の考えを説いた。リビドーは性的衝動を超えたすべての本能のエネルギーだと考えた。

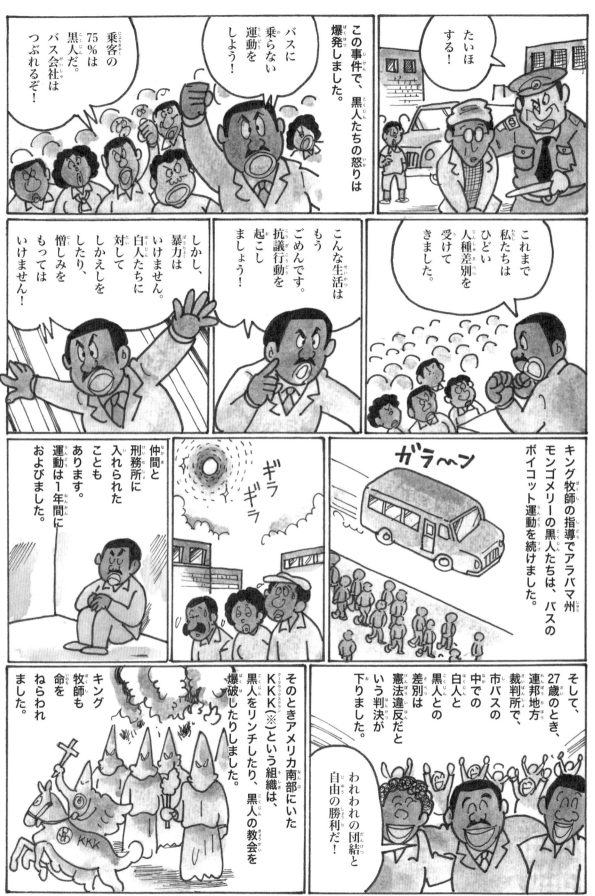

※KKK…アメリカ白人による、黒人を差別する秘密結社。白い服と白覆面が特徴。

サルトル 沙特 (1905〜1980年)
フランスの文学者・哲学者。「実存は存在に先立つ」(物体は意味をもつ前にただそこにある)と主張し(実存主義)、「人間は自由という刑に処せられている」と言った。神の存在を否定した。哲学・芸術運動に大きな影響を与えた。

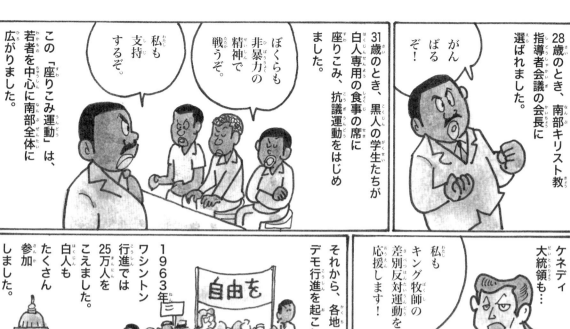

28歳のとき、南部キリスト教指導者会議の会長に選ばれました。

がんばるぞ！

31歳のとき、黒人の学生たちが白人専用の食事の席に座りこみ、抗議運動をはじめました。

ぼくらも非暴力の精神で戦うぞ。

私も支持するぞ。

この「座りこみ運動」は、若者を中心に南部全体に広がりました。

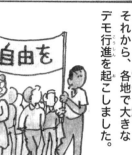

ケネディ大統領も…

私もキング牧師の差別反対運動を応援します！

1963年、ワシントン行進では25万人をこえました。白人もたくさん参加しました。

自由を

それから、各地で大きなデモ行進を起こしました。

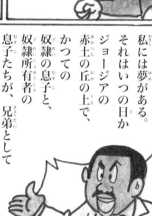

ワシントンで行われた有名な演説です。

私には夢がある。それはいつの日か、ジョージアの赤土の丘の上で、かつての奴隷の息子と、奴隷所有者の息子たちが、兄弟として同じテーブルに座ることだ。

私には夢がある。私のおさない4人のこどもたちが、いつの日か肌の色ではなく、人格の深さによって評価される国に生きられるようになることだ。

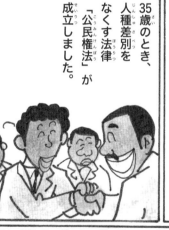

35歳のとき、人種差別をなくす法律「公民権法」が成立しました。

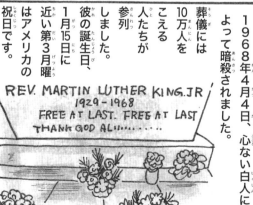

1968年4月4日、心ない白人によって暗殺されました。

葬儀には10万人をこえる人たちが参列しました。彼の誕生日、1月15日に近い第3月曜日はアメリカの第3月曜の祝日です。

REV. MARTIN LUTHER KING.JR
1929-1968
FREE AT LAST. FREE AT LAST
THANK GOD ALL………

キング牧師の墓

36歳のとき、黒人の投票が守られる黒人の投票権法を成立させました。

その年、ノーベル平和賞を受賞しました。

 キング牧師

信念をもって生きぬいた人

アンネ・フランク
安妮・法蘭克
(1929〜1945年)

ドイツ生まれのユダヤ人。第二次世界大戦中、ナチスのユダヤ人迫害から逃れて一家でオランダの隠れ家に移り住むが、捕まって強制収容所で亡くなった。隠れ家での2年間の生活を「アンネの日記」に残した。

神の愛を伝えた スラムの天使

「もっとも貧しい人々に仕えること」を決意し、生涯をスラム街にささげました。

マケドニア（旧ユーゴスラビア）
1910〜1997年

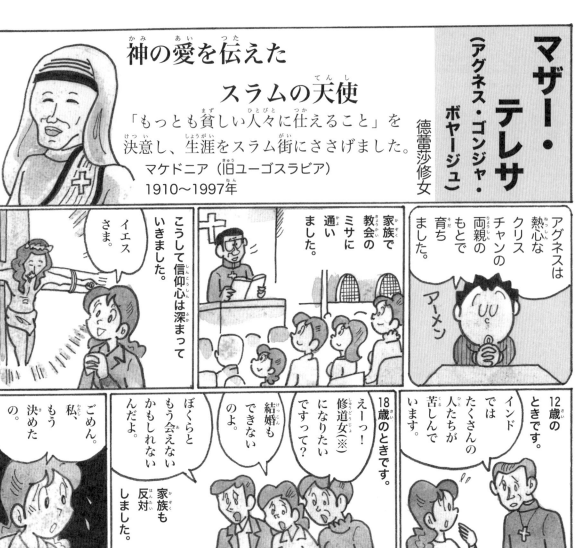

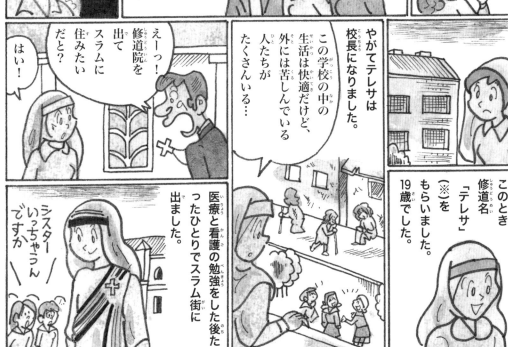

※修道女…宗教の修行をする女性のこと。／※テレサ…フランスで「小さな花」とよばれていたシスターの名をもらった。

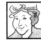

ヘレン・ケラー 海倫・凱勒（1880〜1968年）アメリカの教育家・社会福祉事業家。2歳の時高熱を出して、目・耳・口が不自由になるが、家庭教師・サリバンの助けで猛勉強し、大学を卒業した。世界各地を訪れ、身体障害者の援助・教育のために尽くした。

※ハンセン病…皮膚に炎症などが起きる病気。かつて「らい病」とよばれていた。

マザー・テレサ
信念をもって生きぬいた人

チェ・ゲバラ
切・格瓦拉
(1928～1967年)

中南米の革命家・医師。アルゼンチン生まれ。キューバ革命に参加し、カストロ大統領のもと改革を行う。
カリスマ的な指導力でボリビアなど社会主義国の革命を助け、ゲリラ軍の指揮中に政府軍に捕まり、殺された。

レオナルド・ダ・ヴィンチ

李奥納多・達文西

ルネサンス期の天才芸術家

芸術、科学、技術など、あらゆるジャンルを手がけて万能の天才とよばれました。

イタリア
1452～1519年

レオナルド・ダ・ヴィンチはイタリアの西にあるビンチ村で生まれました。

こどものころから絵を描くのが大すきでした。

父は地主で、役人をしていました。

わしのあとをつがせたいが、絵の才能を伸ばしてあげたい。

14歳のとき、フィレンツェの画家ベロッキオに弟子入りしました。

3年たつと見習いから先生の助手になり、さらに3年後「マエストロ」という高い位になりました。

そのころイタリアを中心として、ヨーロッパ全体で「ルネサンス」がさかんになっていました。

ルネサンスとは「生き返ること」を意味し、「文芸復興」ともいいます。人間性を大切にし、個性の解放をめざした運動です。

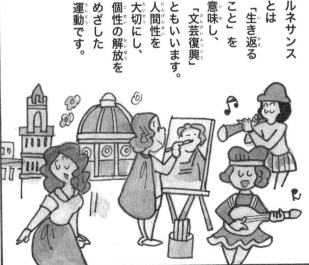

イソップ
伊索
(紀元前619～紀元前564年)

イソップ童話で有名な古代ギリシャの寓話(教えを伝える短い物語)作家。奴隷だったが、語りが上手で解放され、寓話の語り手として各地を巡ったといわれる。「アリとキリギリス」「ウサギとカメ」「北風と太陽」など。

128

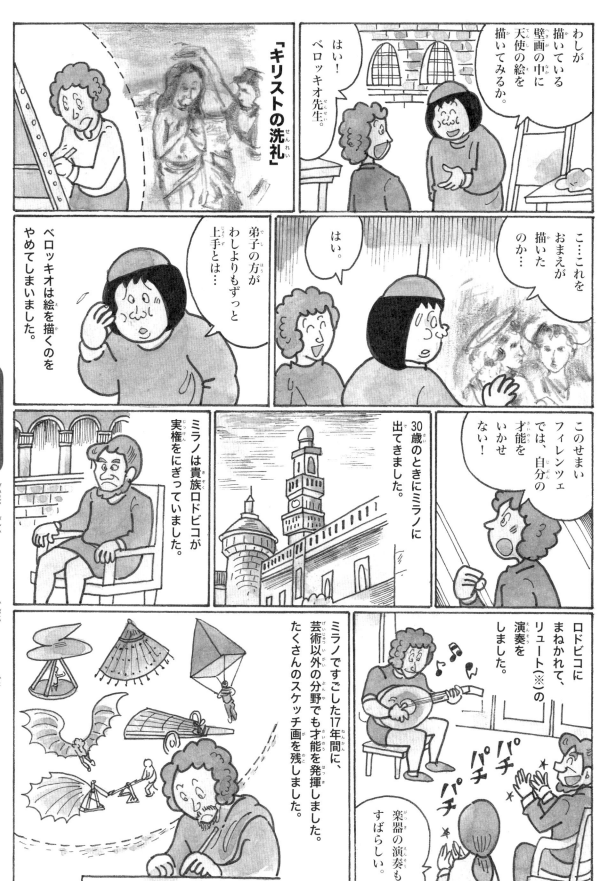

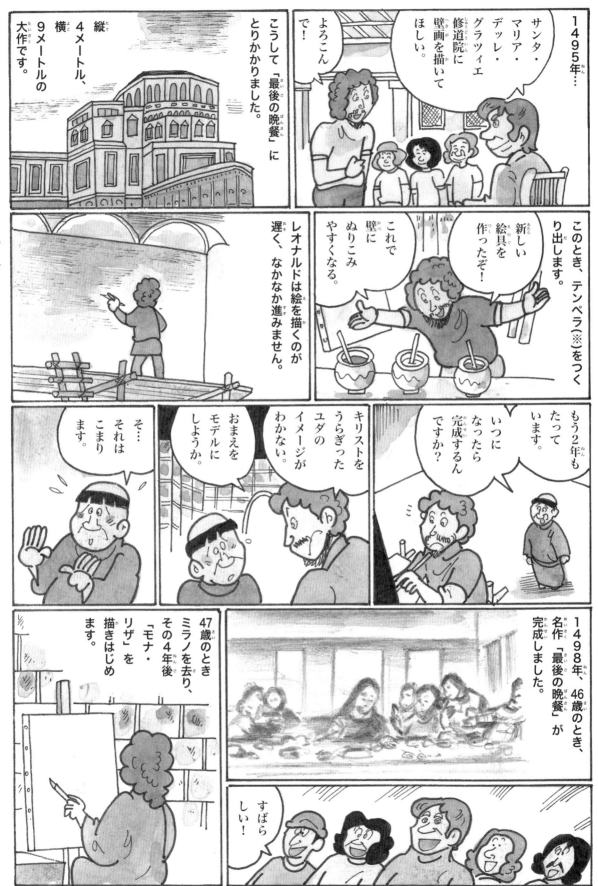

1495年…

「サンタ・マリア・デッレ・グラツィエ修道院に壁画を描いてほしい。」

「よろこんで!」

こうして「最後の晩餐」にとりかかりました。

※テンペラ…にかわ、のりなどがまざった絵の具。

縦4メートル、横9メートルの大作です。

このとき、テンペラ（※）をつくり出します。

「新しい絵具を作ったぞ!」

「これで壁にぬりこみやすくなる。」

レオナルドは絵を描くのが遅く、なかなか進みません。

「もう2年もたっています。」

「いつになったら完成するんですか?」

「キリストをうらぎったユダのイメージがわかない。」

「おまえをモデルにしようか。」

「そ…それはこまります。」

1498年、46歳のとき、名作「最後の晩餐」が完成しました。

「すばらしい!」

47歳のときミラノを去り、その4年後「モナ・リザ」を描きはじめます。

司馬遷
司馬遷
（紀元前145～紀元前86年）

中国の歴史家。戦争で敗れ敵に投降した友人をかばったため、宮刑（性器を切除される刑）に処されて宦官（宮刑を受けて皇帝などに仕える官僚）となった。その後、全精力を注いで歴史書の大作「史記」を記した。

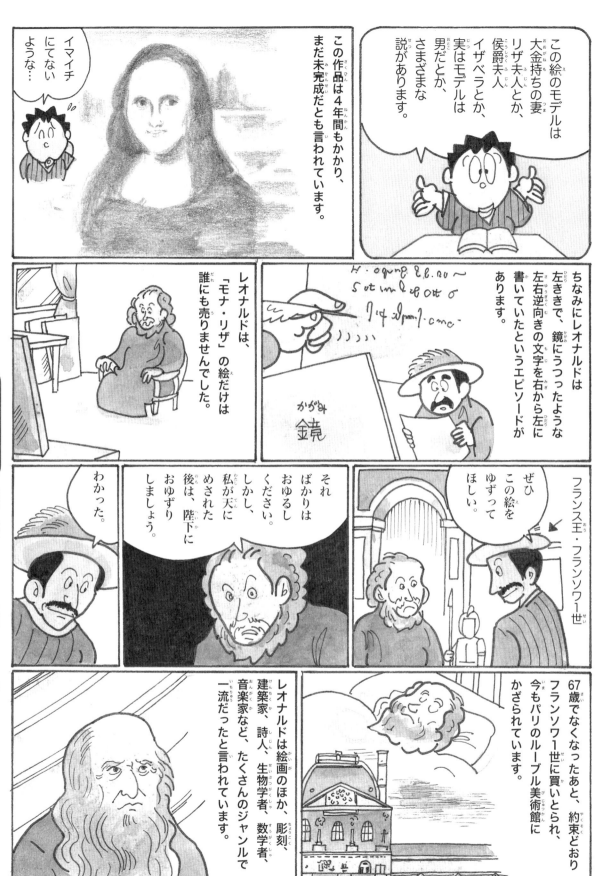

李白
李白
(701〜762年)

唐（中国）の詩人。同時代の杜甫と並んで中国詩歌史上最高の詩人といわれ、「詩仙」と呼ばれて後世までたたえられる。酒と女性を愛して自由奔放に生き、一説には酔って水中の月を捕えようとして溺死したという。

ルネサンスの芸術家たち

文藝復興時期的藝術家們

「文藝復興」是一場從13世紀末到15世紀末期，起源於義大利，之後擴展至全歐洲的文化運動。

在重視人文主義並主張個性解放的自由氣圍中，出現了許多藝術家及發明家等等，在各種領域中嶄露頭角的傑出人物。這邊要介紹這段時期中的代表人物。

ミケランジェロ
（ミケランジェロ・ブナロッチ）

米開蘭基羅
イタリア
1475〜
1564年

彫刻、絵画、建築など、幅広い分野にすぐれた才能を発揮した芸術家です。初め、画家のギルランダイオに絵を学び、その後、彫刻家のドナテルロに彫刻を学んで、神業のような技術で、まるで本物のようにすばらしい彫刻の数々を残しました。

「ダビデ」「モーゼ」などの大理石の像や、ローマのシスティナ礼拝堂の天井画、「最後の審判」などの絵画が有名です。

ダビデの像

グーテンベルク
（ヨハン・グーテンベルク）

古騰堡
ドイツ
1400ごろ〜
1468年

金属加工職人で、「活版印刷機」を発明しました。「活版印刷」とは、鋳型（金属を溶かして固めてつくる型）によって「活字」という文字の型をつくり、それを印刷機で紙に押しあてて印刷する技術です。この発明のおかげで印刷物が大量につくられるようになり、ルネサンス期の人々はたくさんの情報を手に入れることができました。初めて聖書を印刷したことでも有名です。

グーテンベルクの
発明した、活版印刷機

フラビオ・ジョヤ

佛拉維歐・喬伊亞
イタリア
1300年ごろ

航海に欠かせない用具の一つ、羅針盤を発明した人です。資料がないので、実在したかどうかは研究者の中でも謎とされているそうです。羅針盤は中国の発明とされていますが、発祥の地はイタリアのナポリ南東にある小さな村のアマルフィとされています。その中心地に手にした羅針盤を見る発明者、フラビオ・ジョヤの銅像があります。

羅針盤

マキアベリ
馬基維利
（1469〜1527年）

イタリアの政治思想家。芸術をはじめ、さまざまな分野で理想主義的なルネサンス期の中で、政治を宗教・倫理から独立した存在として現実的にとらえ、近代政治学の祖となった。著書に「君主論」、「戦術論」などがある。

ラファエロ
（ラファエロ・サンチ）

拉斐爾
イタリア
1483〜
1520年

聖母子画

画家・建築家。ミケランジェロやレオナルド・ダ・ビンチに影響を受け、温かい作風の聖母子画（イエス・キリストと母マリアの絵）などの作品を残しました。その他にローマのヴァチカン宮殿の壁画や、タピストリー（金や銀の糸で織って描く絵画風の織物）、数多くの肖像画などがあります。ルネサンスを代表する建築、サン・ピエトロ大聖堂の建築監督を務めました。

ダンテ
（ダンテ・アンギエーリ）

但丁
イタリア
1265〜
1321年

神曲

中世から近世へのさかい目となる作風を持つ詩人です。代表的な詩『神曲』は、地獄編・煉獄編・天国編の3部に分かれていて、人間の魂が、罪の世界から悟りと浄化（清められること）に向かい、さらに永遠の天国へと向かう道のりを描いた大作です。中世のキリスト教の世界観を新鮮で壮大なスケールで描きながら、社会に対する厳しい批判もおこないました。

ボッカチオ
（ジョバンニ・ボッカチオ）

薄伽丘
イタリア
1313〜
1375年

デカメロン

作家で、キリスト教の教会の権威や神中心の考え方から人々を解放し、学問の研究によって人間の尊厳を高めていく「人文主義」という運動を起こしました。恋愛物語などを書くほか、代表作『デカメロン』を残しました。『デカメロン』は十日物語ともいわれ、10人の男女が1日1つずつの物語を10日間話していく形式の中で、近代の社会の様子が語られています。

セルバンテス
（ミゲル・ド・セルバンテス）

賽凡提斯
スペイン
1547〜
1616年

ドン・キホーテ

波乱に満ちた一生を送った作家で、レパントの海戦に参加したり、捕虜となったり、牢屋に入れられる体験もしました。当時流行していた小説の形式を発展させて、今までにない新しい文学を作り上げました。代表作『ドン・キホーテ』は、妄想にひたった主人公がやせ馬ロシナンテにまたがり、従士サンチョ・パンサを連れておもしろおかしい冒険をする長編小説です。

ボッティチェリ
波提切利
（1444〜1510年）
イタリア・初期ルネサンス期のフィレンツェ派の代表画家。「ヴィーナスの誕生」や「春」などの作品が有名。大富豪のメディチ家の保護を受け、宗教画、神話画など数多くの傑作を残した。

シェークスピア（ウィリアム・シェークスピア）莎士比亞

ルネサンス時代最大の劇作家

「ベニスの商人」「ハムレット」「マクベス」など数々の名作を生み出しました。

イギリス
1564～1616年

シェークスピアの生涯についてはよくわかっていません。本当にいたのかどうかをうたがう人もいるほどです。

ほとんど教育を受けずに育ったようです。

お芝居っておもしろいなぁ！

こどものころ、ロンドンから劇団が来ました。

18歳のときに結婚し、19歳のとき長女が生まれ、21歳のとき双子が生まれました。

やっぱりぼくは演劇の世界をめざそう！

23歳のときロンドンに出てきました。

劇団に入り、舞台監督や俳優をしました。

そうだ、ぼくも脚本を書いてみよう！

こうして、最初の作品「ヘンリー6世」が上演されました。

これが大当たりしました。

それから次々と作品を発表しました。

シェリー
雪萊
(1792～1822年)

イギリスの詩人。バイロン、キーツと並びロマン派詩人として、多くの抒情詩（思いや感情を表した詩）を残した。妻は「フランケンシュタイン」の著者メアリ・シェリー。帆船の転覆事故で若くしてなくなった。

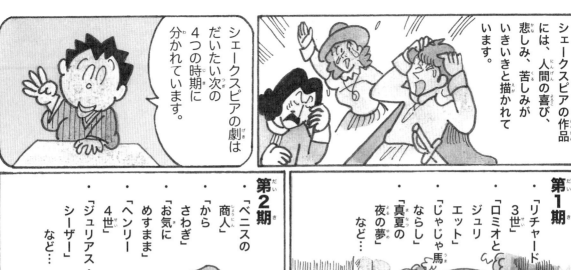

シェークスピアの作品には、人間の喜び、悲しみ、苦しみがいきいきと描かれています。

シェークスピアの劇はだいたい次の4つの時期に分かれています。

第1期
・「リチャード3世」
・「ロミオとジュリエット」
・「じゃじゃ馬ならし」
・「真夏の夜の夢」
など…

第2期
・「ベニスの商人」
・「からさわぎ」
・「お気にめすまま」
・「ヘンリー4世」
・「ジュリアス・シーザー」
など…

第3期
・「ハムレット」
・「オセロ」
・「リア王」
・「マクベス」

これは、シェークスピアの4大悲劇としても有名です。

第4期
・「シンベリン」
・「冬物語」
・「あらし」

それまでの悲劇性が消えた作品です。

名セリフです。
・世界はすべてひとつの舞台で、男も女も役者にすぎぬ。（お気にめすまま）
・恋の軽い翼で、この塀も飛び越えました。（ロミオとジュリエット）
・生きるべきか死ぬべきか、それが問題だ。（ハムレット）
・終わりよければすべてよし（終わりよければすべてよし）
・もう眠りはない。マクベスは眠りを殺した。（マクベス）

52歳のとき、誕生日と同じ4月23日になくなりました。その作品は、後の世界文学に大きな影響を与えました。

シェークスピア像

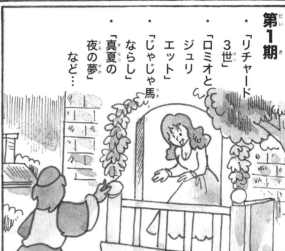

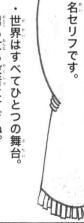

バイロン
拝倫
(1788～1824年)

イギリスのロマン派を代表する詩人。社会の偽善に対する反抗精神による、近代的自我意識を表現した。スキャンダルを非難され、シェリーとともにスイス各地を旅した。ギリシャ独立戦争に参加し、病死した。

シェークスピア
芸術・文化・スポーツで感動をあたえた人

数々の名曲を作った天才音楽家

こどものころからヨーロッパ各国を演奏旅行でまわり、神童とよばれました。オペラや交響曲、ピアノ曲までたくさんのすぐれた曲をのこしました。

莫札特

モーツァルト

（ヴォルフガング・アマデウス・モーツァルト）

モーツァルトが使っていた
小型のチェンバロ

オーストリア
1756～
1791年

※クラビコード…ピアノのもとになったけん盤楽器。

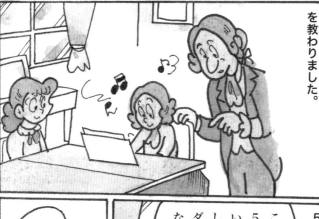

父レオポルトは宮廷楽団につとめるバイオリン奏者で、姉ナンネルとともに、小さいときからクラビコード（※）を教わりました。

モーツァルトはオーストリアのザルツブルグで生まれました。

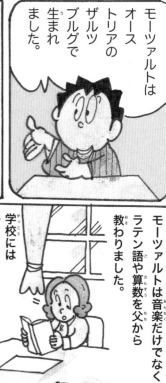

モーツァルトは音楽だけでなく、ラテン語や算数を父から教わりました。

学校には行っていませんでした。

5歳のとき…

こら。5線紙にいたずらしちゃダメじゃないか。

ん？

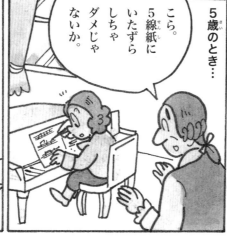

バッハ
巴哈
(1685～1750年)

ドイツの作曲家。それまでのあらゆる音楽の様式をまとめたため、「近代音楽の父」と呼ばれる。声楽、オルガンなど教会音楽を中心に、オペラ以外の幅広いジャンルにわたって作曲をした。現代音楽も大きな影響を受けている。

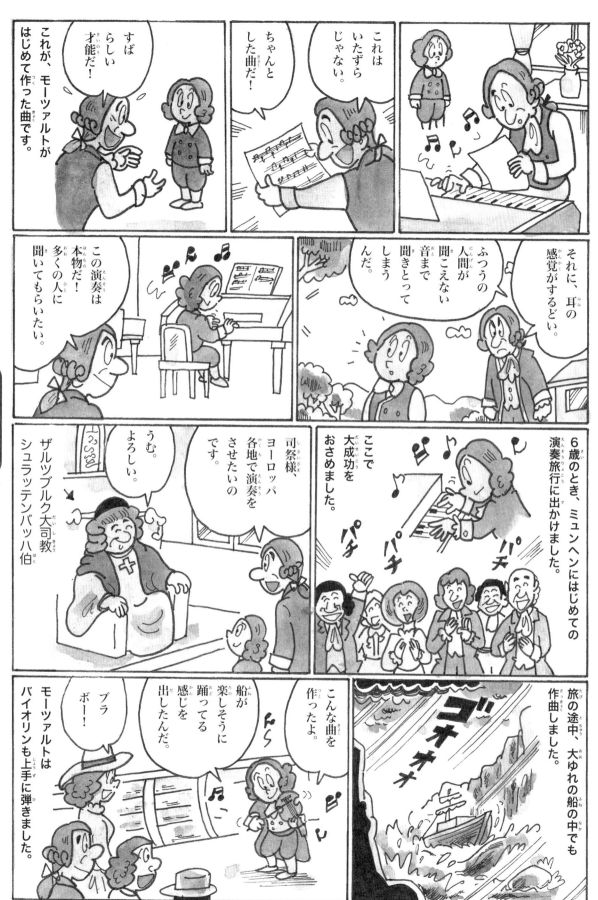

これが、モーツァルトがはじめて作った曲です。

すばらしい才能だ!

これはいたずらじゃない。

ちゃんとした曲だ!

それに、耳の感覚がするどい。

ふつうの人間が聞こえない音まで聞きとってしまうんだ。

この演奏は本物だ! 多くの人に聞いてもらいたい。

ザルツブルク大司教シュラッテンバッハ伯

うむ。よろしい。

司祭様、ヨーロッパ各地で演奏をさせたいのです。

ここで大成功をおさめました。

6歳のとき、ミュンヘンにはじめての演奏旅行に出かけました。

パチ パチ パチ

モーツァルトはバイオリンも上手に弾きました。

ブラボー!

船が楽しそうに踊ってる感じを出したんだ。

こんな曲を作ったよ。

旅の途中、大ゆれの船の中でも作曲しました。

ゴオオオオ

ヘンデル
韓德爾
(1685〜1759年)

ドイツの作曲家。後にイギリスに帰化した。バッハと並んで称され「音楽の母」と呼ばれ、オペラなど劇場用の音楽で活躍した。作品「メサイア（救世主）」の中の「ハレルヤ・コーラス」は現在でもとても有名。

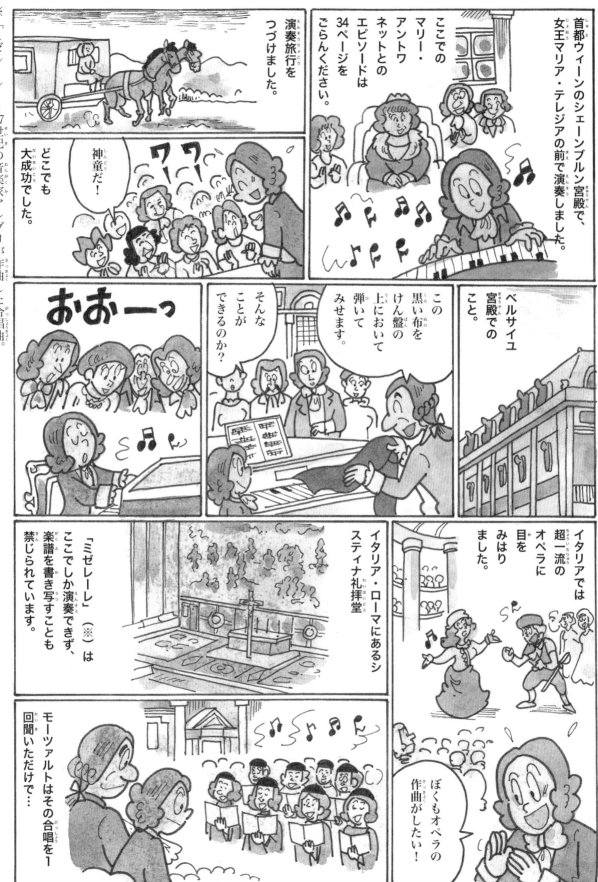

ハイドン
海頓
(1732〜1809年)

古典派を代表するオーストリアの作曲家。器楽曲・第一楽章のソナタ形式を完成させた。交響曲、弦楽四重奏曲をはじめ数多く作曲。皇帝讃歌の旋律は、現在のドイツ国歌に用いられている。ベートーベンらに作曲を教えた。

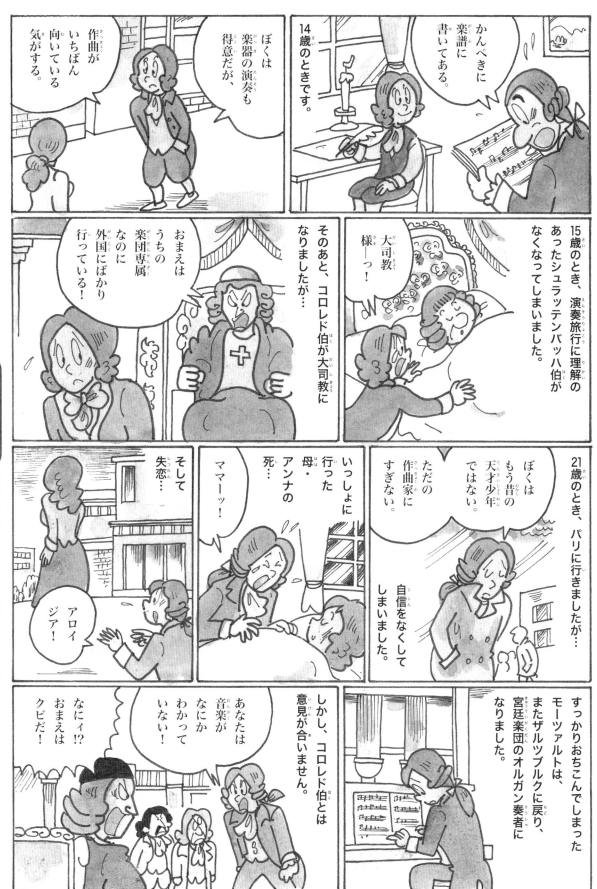

シューベルト
舒伯特
(1797〜1828年)

オーストリアの作曲家。各分野に名曲を残したが、特にドイツ歌曲の作曲で活躍した。抒情性豊かな美しい旋律で知られ、「魔王」「のばら」など600以上の歌曲と、ピアノ五重奏曲「ます」などの作品がある。

モーツァルト

芸術・文化・スポーツで感動をあたえた人

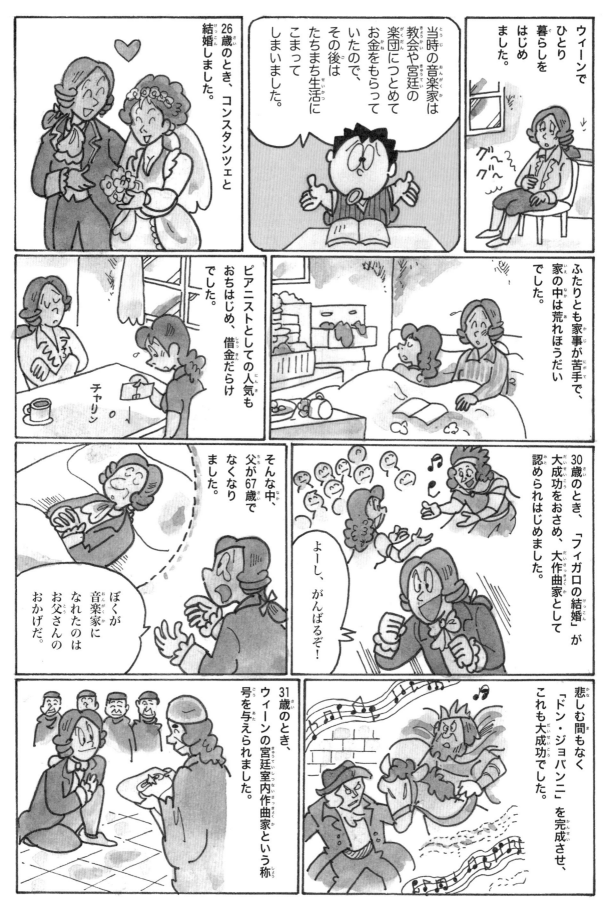

ウィーンでひとり暮らしをはじめました。

ふたりとも家事が苦手で、家の中は荒れほうだいでした。

当時の音楽家は教会や宮廷の楽団につとめてお金をもらっていたので、その後はたちまち生活にこまってしまいました。

26歳のとき、コンスタンツェと結婚しました。

ピアニストとしての人気もおちはじめ、借金だらけでした。

30歳のとき、「フィガロの結婚」が大成功をおさめ、大作曲家として認められはじめました。

そんな中、父が67歳でなくなりました。

ぼくが音楽家になれたのはお父さんのおかげだ。

よーし、がんばるぞ！

悲しむ間もなく「ドン・ジョバンニ」を完成させ、これも大成功でした。

31歳のとき、ウィーンの宮廷室内作曲家という称号を与えられました。

ルソー
盧梭
(1712〜1778年)

フランスの思想家・作家。スイスに生まれる。「人間不平等起源論」「社会契約論」などで文明や社会の非人間性を批判し、フランス革命のさきがけとなった。他に、主人公の成長を描いた教育論「エーミール」など。

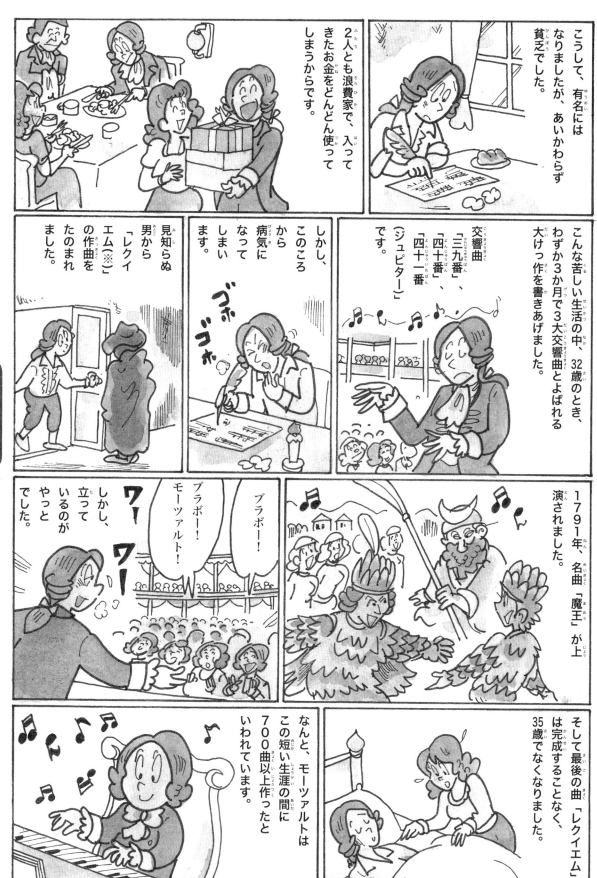

※レクイエム…死者をなぐさめるための音楽。

こうして、有名にはなりましたが、あいかわらず貧乏でした。

2人とも浪費家で、入ってきたお金をどんどん使ってしまうからです。

しかし、このころから病気になってしまいます。

見知らぬ男から「レクイエム（※）」の作曲をたのまれました。

こんな苦しい生活の中、32歳のとき、わずか3か月で3大交響曲とよばれる大けっ作を書きあげました。

交響曲「三九番」、「四十番」、「四十一番（ジュピター）」です。

1791年、名曲「魔王」が上演されました。

そして最後の曲「レクイエム」は完成することなく、35歳でなくなりました。

ブラボー！

ブラボー！モーツァルト！

ワー

ワー

しかし、立っているのがやっとでした。

なんと、モーツァルトはこの短い生涯の間に700曲以上作ったといわれています。

グリム兄弟

格林兄弟

（兄ヤーコブ：1785〜1863年）
（弟ヴィルヘルム：1786〜1859年）

ドイツの文献学者・作家。ドイツの民話を採集し「シンデレラ」や「赤ずきん」などで有名な「グリム童話」をまとめた。兄はドイツ言語学の創始者でもある。

ベートーベン（ルードヴィッヒ・ベートーベン）

貝多芬

ドイツの大作曲家

「英雄」、「運命」「田園」などを作曲し、交響曲の父とよばれています。

ドイツ
1770年～1827年

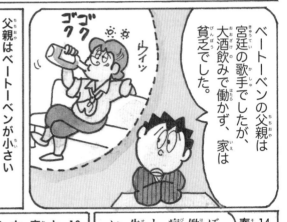

ベートーベンの父親は宮廷の歌手でしたが、大酒飲みで働かず、家は貧乏でした。

父親はベートーベンが小さいころから、音楽家としての才能を見ぬき、きびしいレッスンをつけました。

音楽家として金をかせげ！夜中でもおかまいなしです。

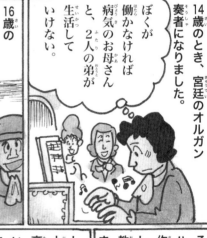

ぼくが働かなければ病気のお母さんと、2人の弟が生活していけない。14歳のとき、宮廷のオルガン奏者になりました。

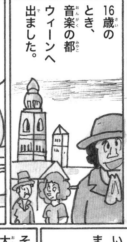

16歳のとき、音楽の都ウィーンへ出ました。

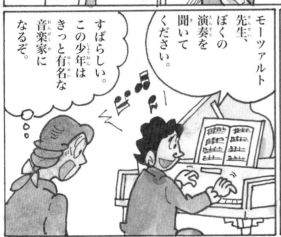

モーツァルト先生、ぼくの演奏を聞いてください。

すばらしい。この少年はきっと有名な音楽家になるぞ。

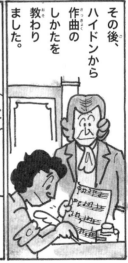

その後、ハイドンから作曲のしかたを教わりました。

しだいに人気が高まっていきました。

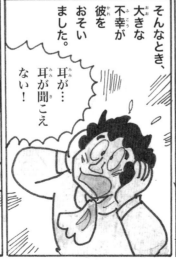

そんなとき、大きな不幸が彼をおそいました。耳が...耳が聞こえない！

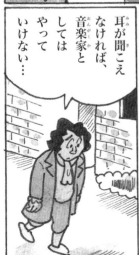

耳が聞こえなければ、音楽家としてはやっていけない...

ドストエフスキー 杜斯妥也夫斯基 (1821～1881年) ロシアの小説家。社会批判の運動で逮捕や流刑を経験。殺人などの題材で社会と人間の心の奥底を描き出し、20世紀の文学に深い影響を与えた。代表作「罪と罰」「カラマーゾフの兄弟」「未成年」など。

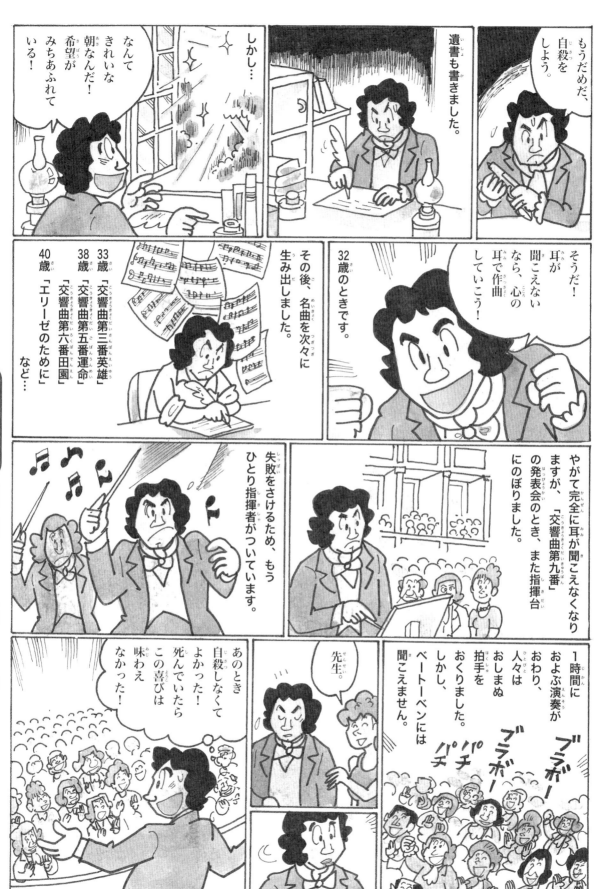

芸術・文化・スポーツで感動をあたえた人

もうだめだ、自殺をしよう。

遺書も書きました。

そうだ！耳が聞こえないなら、心の耳で作曲していこう！

しかし…なんてきれいな朝なんだ！希望がみちあふれている！

32歳のときです。

その後、名曲を次々に生み出しました。

33歳「交響曲第三番英雄」
38歳「交響曲第五番運命」
40歳「交響曲第六番田園」
「エリーゼのために」
など…

やがて完全に耳が聞こえなくなりますが、「交響曲第九番」の発表会のとき、また指揮台にのぼりました。

失敗をさけるため、もうひとり指揮者がついています。

1時間におよぶ演奏がおわり、人々はおしまぬ拍手をおくりました。しかし、ベートーベンには聞こえません。

ブラボー
ブラボー
パチ
パチ

先生。

あのとき自殺しなくてよかった！死んでいたらこの喜びは味わえなかった！

トルストイ
托爾斯泰
（1817〜1875年）

ロシアの小説家・思想家・教育家。「戦争と平和」「アンナ・カレーニナ」などの長編小説を書くかたわら、農民の教育や貧困層への援助などを行う。一方で社会批判や教会批判など社会活動もし、正教会から破門された。

ゲーテ
（ヴォルフガング・フォン・ゲーテ）

歌徳

世界３大文豪のひとり（※）

愛の詩人といわれます。「若きウェルテルのなやみ」、「ファウスト」など、世界的な名作を書きました。

ドイツ
1749年〜1832年

ゲーテはお金持ちの貴族の家で生まれました。

ゲーテの生まれた家

おおき〜い

ゲーテが勉強先からまっすぐ帰ってくるか見はるために、3階の自分の部屋に窓をつくったくらいです。

父は教育熱心で、自ら語学を教え、家庭教師をつけました。

なんておもしろいんだろう！

4歳のとき、人形劇を見ました。

ぼくも将来こんな仕事をしたいなあ！

劇…など

音楽

それから、いろいろな芸術にふれあいました。

絵画

※世界３大文豪とは、ゲーテとシェークスピア（P.134）とダンテ（P.132）をさす。

シラー
席勒
（1759〜1805年）

ドイツの作家。シュトゥルム・ウント・ドラング（疾風怒濤）という芸術運動の中で、戯曲「群盗」「ウィルヘルム・テル」など、理性より感情を追求した作品を発表。後に古典主義に転向し、歴史劇や歴史書、詩などを書いた。

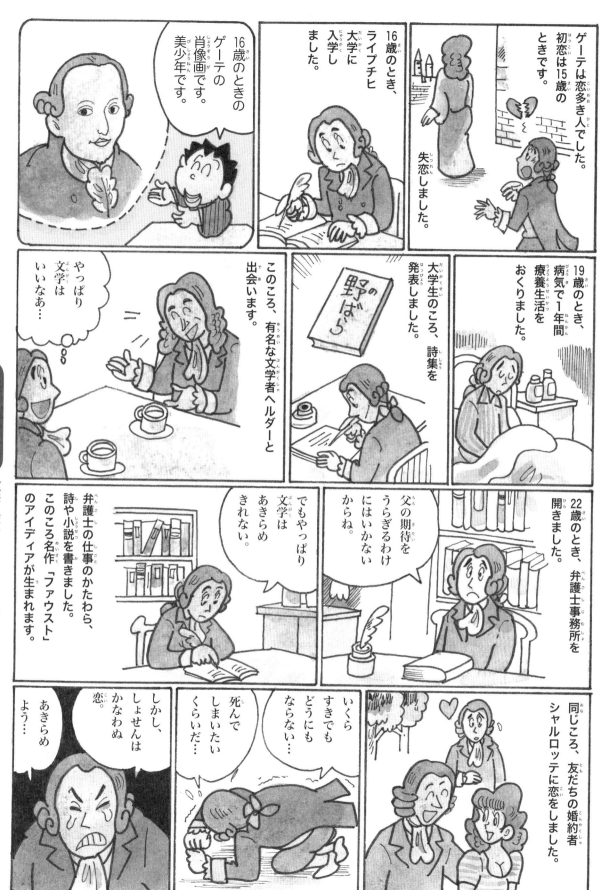

芸術・文化・スポーツで感動をあたえた人

カフカ
卡夫卡
(1883〜1924年)

プラハ（チェコ）出身のドイツ語の作家。ある朝目覚めたら虫なっていた主人公の話「変身」などで、人間の孤独や不安、絶望を描いた。他に長編の「審判」「城」、多数の短編を残したが、なくなってから世界的に有名となる。

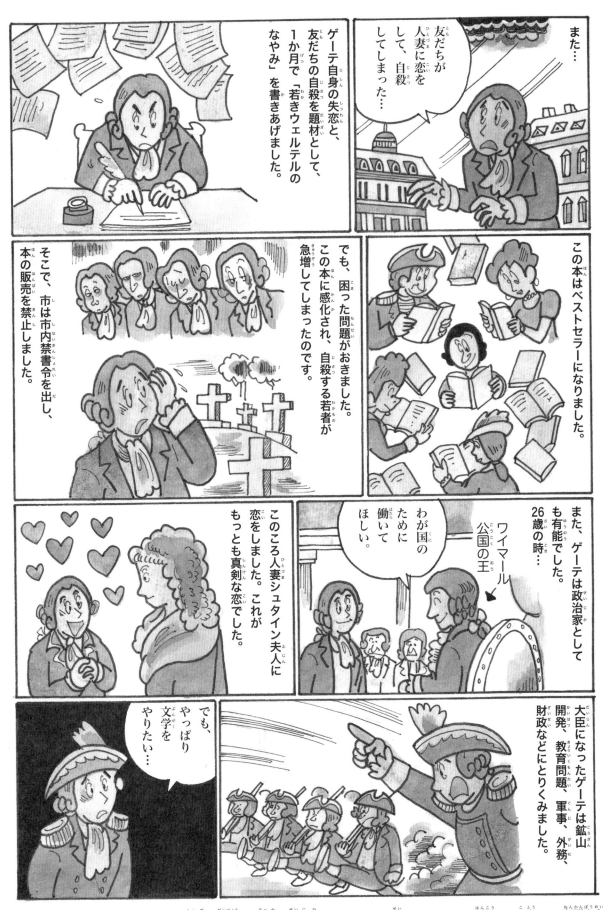

また…

友だちが
人妻に恋を
して、自殺
してしまった…

ゲーテ自身の失恋と、
友だちの自殺を題材として、
1か月で「若きウェルテルの
なやみ」を書きあげました。

この本はベストセラーになりました。

でも、困った問題がおきました。
この本に感化され、自殺する若者が
急増してしまったのです。

そこで、市は市内禁書令を出し、
本の販売を禁止しました。

また、ゲーテは政治家として
も有能でした。
26歳の時…

ワイマール
公国の王

わが国の
ために
働いて
ほしい。

大臣になったゲーテは鉱山
開発、教育問題、軍事、外務、
財政などにとりくみました。

このころ人妻シュタイン夫人に
恋をしました。これが
もっとも真剣な恋でした。

でも、
やっぱり
文学を
やりたい…

ユーゴー
雨果
(1802〜1885年)

フランスのロマン主義を代表する作家・政治家。ナポレオン３世のクーデターに反抗して孤島に19年間亡命
した。囚人から市長となるジャン・バルジャンと娘コゼットの物語「レ・ミゼラブル（ああ無情）」などを書く。

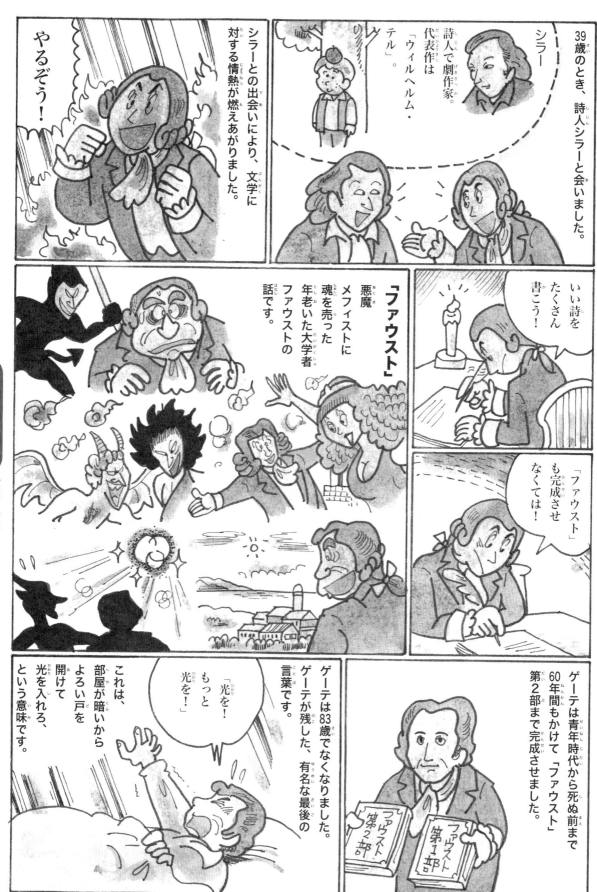

39歳のとき、詩人シラーと会いました。

シラー

詩人で劇作家。代表作は「ウィルヘルム・テル」。

シラーとの出会いにより、文学に対する情熱が燃えあがりました。

やるぞう！

いい詩をたくさん書こう！

「ファウスト」も完成させなくては！

「ファウスト」

悪魔メフィストに魂を売った年老いた大学者ファウストの話です。

ゲーテは青年時代から死ぬ前まで60年間もかけて『ファウスト』第2部まで完成させました。

これは、部屋が暗いからよろい戸を開けて光を入れろ、という意味です。

「光を！もっと光を！」

ゲーテは83歳でなくなりました。ゲーテが残した、有名な最後の言葉です。

ブロンテ姉妹
勃朗特三姐妹

（長女シャーロット：1816〜1855年）
（二女エミリー：1818〜1848年）
（三女アン：1820〜1849年）

イギリスの作家姉妹。長女は「ジェーン・エア」、二女は「嵐が丘」、三女は「アグネス・グレー」などを発表し、イギリスの文壇に大きな影響を与えた。

アンデルセン

（ハンス・クリスチャン・アンデルセン）

安徒生

童話の父

「みにくいあひるの子」、「マッチ売りの少女」など、こどもたちのためにたくさんの童話を書きました。

デンマーク
1805〜1875年

アンデルセンはデンマークの町オーデンセで生まれました。お父さんは貧しいくつ職人でした。

トントン

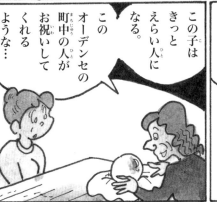

お父さんは文学がすきで、いろいろな話をしてくれました。

しかしお父さんは12歳のときなくなってしまいました。

お前は手先が器用だから、仕立て屋になっておくれ。

ぼくは俳優になりたいんです。

じゃあ、占い師にみてもらいましょう。

この子はきっとえらい人になる。

このオーデンセの町中の人がお祝いしてくれるような…

14歳のとき、大都会コペンハーゲンに出て、王立劇場に行きました。

お前に俳優は無理だ。

うちでもいらないよ。

シッシッ

あちこち行ったけど、全部だめだ。

ぼくには俳優の才能はないのだろうか…

よーし、作家になるぞ！

ハイネ
海涅
(1797〜1856年)

ドイツの詩人・ジャーナリスト。抒情詩「歌の本」や、紀行、文学や政治について執筆。鋭い社会批判をしたため弾圧されてパリに亡命した。大学でヘーゲルに教わり、若い頃のマルクス（P.119）らとも交流があった。

148

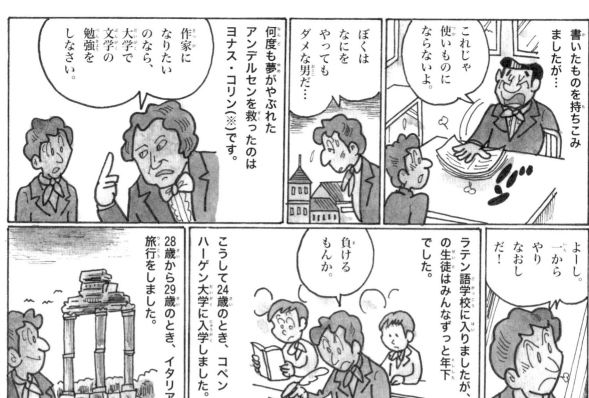

※ヨナス・コリン…王立劇場の支配人で、政治家。

書いたものを持ちこみましたが…

これじゃ使いものにならないよ。

ぼくはなにをやってもダメな男だ…

何度も夢がやぶれたアンデルセンを救ったのはヨナス・コリン（※）です。

作家になりたいのなら、大学で文学の勉強をしなさい。

よーし。一からやりなおしだ！

負けるもんか。

ラテン語学校に入りましたが、他の生徒はみんなずっと年下でした。

こうして24歳のとき、コペンハーゲン大学に入学しました。

28歳から29歳のとき、イタリア旅行をしました。

この体験をもとに、30歳のとき小説「即興詩人」を発表しました。

これが大ヒットしました。

あなたも読んでみたら？

すばらしい。

その翌年から、美しい童話を次々に発表しました。

占いは当たりました。62歳のとき、オーデンセの名誉市民に選ばれ、町中が盛大にお祝いしてくれたのです。

アンデルセンは70歳でなくなるまでに63編もの童話を書きました。

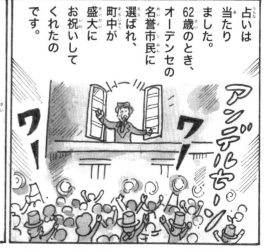

アンデルセン
芸術・文化・スポーツで感動をあたえた人

ガウディ
高第
(1852～1926年)

スペインの建築家。幻想的な造形の建築を残した。自然の中に最高の形があるとして、一生の内に建てられないほど壮大な構想で設計した教会・サグラダ・ファミリアは、120年以上たった今もなお建造途中という超大作。

パリにある記念碑

ショパン
（フレデリック・ショパン）

蕭邦

ポーランド
1810〜
1849年

「ピアノの詩人」とよばれる
ポーランドの作曲家

「小犬のワルツ」や「別れの曲」など、美しいピアノ曲を数多くつくりました。またピアニストとしても有名です。

ショパンは小さいころからピアノの天才ぶりを発揮していました。

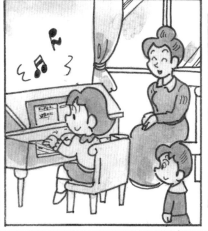

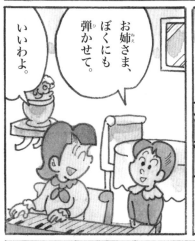

いいわよ。

お姉さま、ぼくにも弾かせて。

えーっ！教わってもいないのに。

見ておぼえたんだ。

この子は音楽の才能があるかもしれない。

このときわずか4歳でした。

父ニコラ

母ユスティナ

ジョルジュ・サンド フランスの女流作家・男爵夫人。初期のフェミニスト（女性の権利を訴える人）として活動。リスト、ショ
喬治・桑
（1804〜1876年）　パンと恋仲になる。文学作品を書くかたわら、政治運動にも参加し、マルクスやユーゴーとも友情を結んだ。

ショパンはジゴニイ先生のもとで勉強をはじめました。

モーツアルトやバッハなどを多く学びました。

えっ！フレデリックが作曲を？

そうです。ピアノだけじゃない、あらゆる音楽の才能があります！

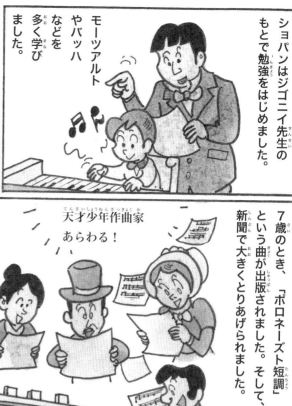

7歳のとき、「ポロネーズ短調」という曲が出版されました。そして、新聞で大きくとりあげられました。

天才少年作曲家あらわる！

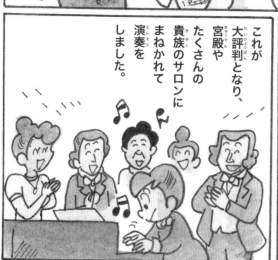

これが大評判となり、宮殿やたくさんの貴族のサロンにまねかれて演奏をしました。

当時、ポーランド一の音楽家といわれるエルスナー先生の指導をうけました。

すばらしい！

ショパンは体があまりじょうぶではありませんでした。また、妹のエミリアも肺結核と診断されていました。

13歳のとき、首都ワルシャワにあるワルシャワ高等中学に入学しました。ここでは、ふつうの少年のような、楽しい生活をおくりました。

2人でライネルツ温泉に療養に出かけたこともあります。

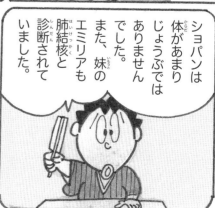

メンデルスゾーン
孟德爾頌
（1809～1847年）

ドイツの作曲家・指揮者。それまで新しい楽曲しか演奏しなかった音楽界に、バッハとシューベルトの古典音楽を復興させた。作品に劇音楽「真夏の夜の夢」などがある。作家のゲーテとは親友だった。

16歳のとき、ワルシャワ音楽院に入学しました。

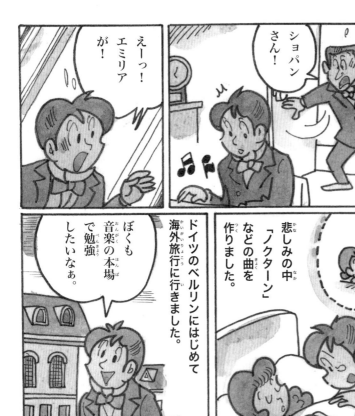

ショパンさん！

えーっ！エミリアが！

なつかしい日々…

悲しみの中「ノクターン」などの曲を作りました。

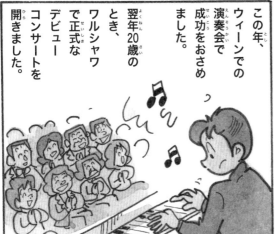

ぼくも音楽の本場で勉強したいなぁ。

ドイツのベルリンにはじめて海外旅行に行きました。

19歳のとき、同級生のコンスタンツィヤに恋をしました。

彼女のために曲をつくりました。

でも、初恋は実りませんでした。

この年、ウィーンでの演奏会で成功をおさめました。

翌年20歳のとき、ワルシャワで正式なデビューコンサートを開きました。

ところで当時のポーランドは国の力がおとろえ、領土の大半をロシアに支配されていました。

フランスでは七月革命がおこり、ベルギーが独立したりしていました。ポーランドでもロシアから独立しようとする動きが出てきました。

シューマン 舒曼 (1810～1856年)　ドイツ・ロマン派の代表的な作曲家。歌曲集「詩人の恋」やピアノ協奏曲などの多くのピアノ曲、交響曲を作曲。妻クララ・シューマンも著名なピアノ奏者で、作曲家としても活躍した。

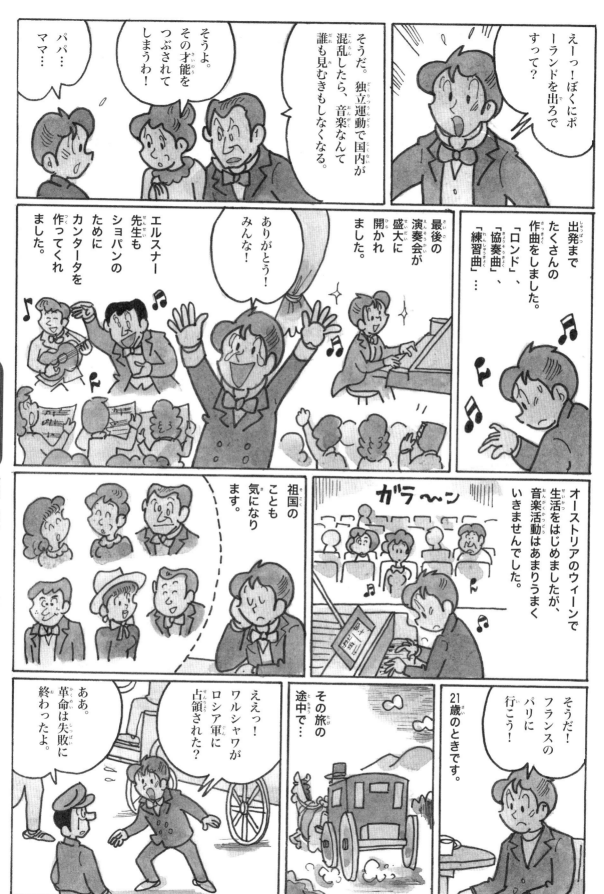

芸術・文化・スポーツで感動をあたえた人

えーっ！ぼくにポーランドを出ろですって？

そうだ。独立運動で国内が混乱したら、誰も見むきもしなくなる。

そうだ。その才能をつぶされてしまうわ！

パパ…ママ…

出発までたくさんの作曲をしました。「ロンド」、「協奏曲」、「練習曲」…

エルスナー先生もショパンのためにカンタータを作ってくれました。

ありがとう！みんな！

最後の演奏会が盛大に開かれました。

オーストリアのウィーンで生活をはじめましたが、音楽活動はあまりうまくいきませんでした。

ガラ〜ン

祖国のことも気になります。

21歳のときです。

そうだ！フランスのパリに行こう！

その旅の途中で…

ええっ！ワルシャワがロシア軍に占領された？

ああ。革命は失敗に終わったよ。

ブラームス 布拉姆斯 (1833〜1897年)

ドイツの作曲家・ピアニスト・指揮者。念入りな構想と重厚な作風を確立し、バッハ・ベートーベンとともにドイツ音楽の「三大B」と呼ばれる。交響曲・ピアノ協奏曲・ヴァイオリン協奏曲などの名作を数多く作曲。

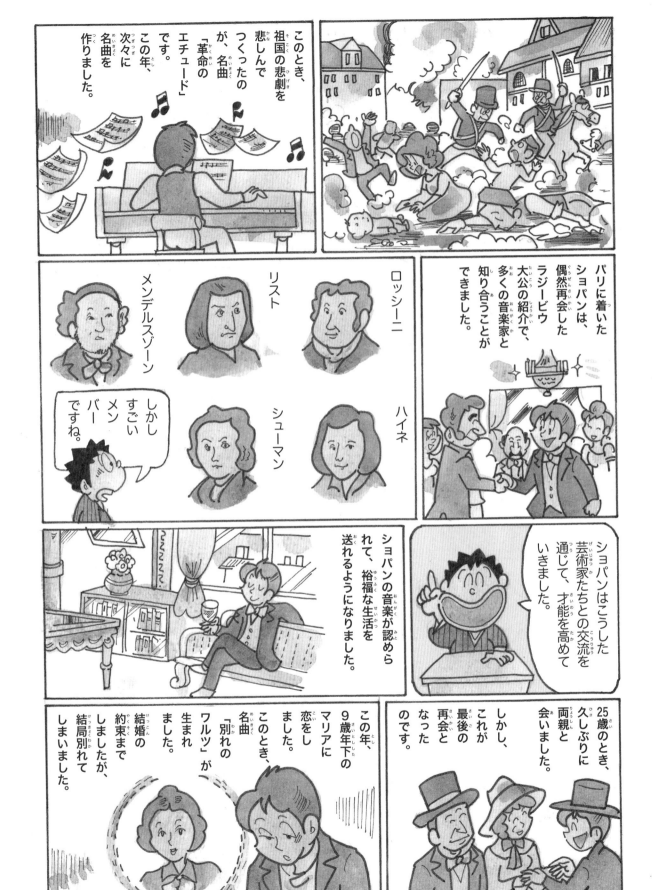

リスト
李斯特
(1811〜1886年)

ハンガリーの作曲家・ピアニスト。交響曲（タイトルを持つ独立した単楽章の楽曲）の形式を確立した。肉体・精神・魂の超越というテーマのピアノ練習曲「超絶技巧練習曲」や「ファウスト交響曲」などを作曲。

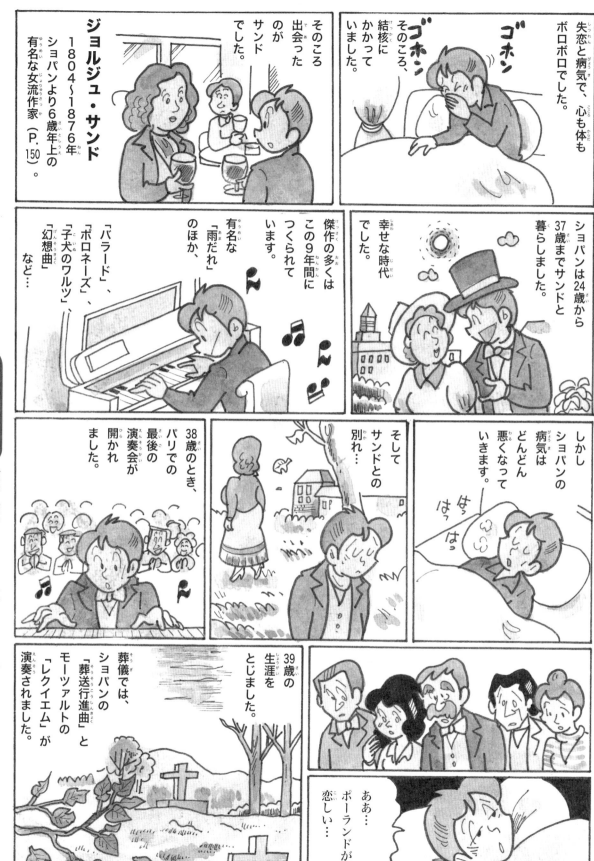

失恋と病気で、心も体もボロボロでした。

ゴホン ゴホン

そのころ、結核にかかっていました。

ショパンは24歳から37歳までサンドと暮らしました。

幸せな時代でした。

しかしショパンの病気はどんどん悪くなっていきます。

はっ はっ

ジョルジュ・サンド
1804〜1876年
ショパンより6歳年上の有名な女流作家（P.150）。

そのころ出会ったのがサンドでした。

傑作の多くはこの9年間につくられています。

有名な「雨だれ」のほか、

「バラード」、「ポロネーズ」、「子犬のワルツ」、「幻想曲」など…

38歳のとき、パリでの最後の演奏会が開かれました。

そしてサンドとの別れ…

39歳の生涯をとじました。

葬儀では、ショパンの「葬送行進曲」とモーツァルトの「レクイエム」が演奏されました。

ああ…ポーランドが恋しい…

ショパン

芸術・文化・スポーツで感動をあたえた人

チャイコフスキー
柴可夫斯基
（1840〜1893年）
ロシアの作曲家。繊細で情熱的な曲調で、交響曲「悲愴」や、バレエ音楽「白鳥の湖」「くるみ割り人形」、歌劇などを作曲。その功績にちなんだチャイコフスキー国際コンクールでは、著名な芸術家が誕生し続けている。

「ひまわり」を描いた情熱の画家

後期印象派の大画家で、「ひまわり」、「アルルのはね橋」など、力強い絵を描きました。

オランダ
1853～1890年

ゴッホ
（フィンセント・ウィレム・ファン・ゴッホ）

梵谷

ゴッホはオランダ南部フロート・ズンデルト村で、牧師の長男として生まれました。

そして、キリスト教の教育をうけて育ちました。

ゴッホは気の短い性格でした。学校でも…

ちょっとしたことに腹をたててケンカをしてしまいます。

友だちや両親からも見放されました。

ぼくって、どうしてこうなんだろう…

こどくな少年でした。

でも、4歳年下の弟テオとは大の仲良しでした。

16歳のとき、セントおじさんの紹介で、グーピル商会という有名な画商の店員になりました。

ここでたくさんの美術作品に接しました。

おこりっぽい性格も、しだいになおっていきました。

ゴーギャン
高更
(1848～1903年)

フランス後期印象派の代表的な画家。一時ゴッホと共同生活をするが争いが多く別れる。西洋文明に絶望し、南太平洋のタヒチで暮らすが病気や貧困のため帰国し、自殺未遂の末、晩年はマルキーズ諸島に移り住んだ。

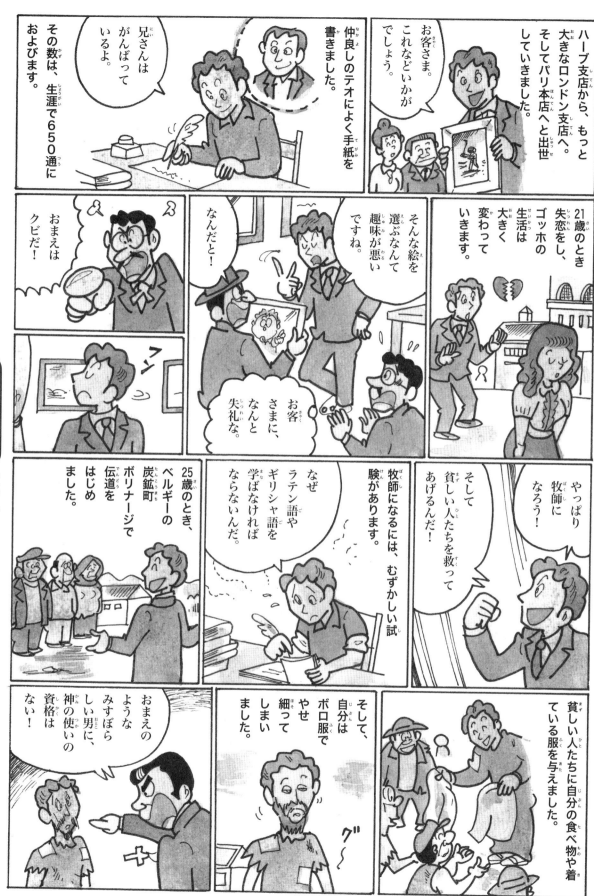

ゴッホ

芸術・文化・スポーツで感動をあたえた人

ゴヤ
哥雅
(1746〜1828年)

スペインの宮廷画家。ベラスケスとともにスペイン最大の画家と呼ばれる。肖像画・風俗画・宗教画や幻想的な絵を描き、銅版画も製作した。代表作「カルロス４世の家族」「裸のマハ」など。

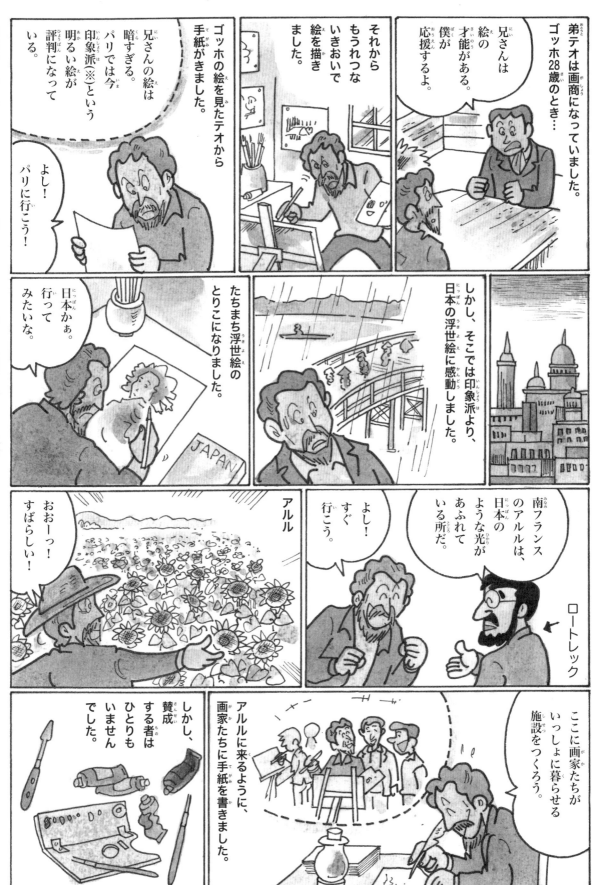

弟テオは画商になっていました。ゴッホ28歳のとき…

兄さんは絵の才能がある。僕が応援するよ。

それからもうれつないきおいで絵を描きました。

ゴッホの絵を見たテオから手紙がきました。

兄さんの絵は暗すぎる。パリでは今印象派（※）という明るい絵が評判になっている。

よし！パリに行こう！

※印象派…目に見えるものをそのまま描くのではなく、受けた印象を絵にする手法。

しかし、そこでは印象派より、日本の浮世絵に感動しました。

たちまち浮世絵のとりこになりました。

日本かぁ。行ってみたいな。

JAPAN

南フランスのアルルは、日本のような光があふれている所だ。

よし！すぐ行こう。

ロートレック

ここに画家たちがいっしょに暮らせる施設をつくろう。

アルル

おおーっ！すばらしい！

アルルに来るように、画家たちに手紙を書きました。

しかし、賛成する者はひとりもいませんでした。

ロートレック
羅特列克
(1864～1901年)

フランスの画家。ダイナミックな作風で、数多くのポスターや石版画を残す。14歳の頃の骨折が原因で身長が止まり、差別を受け、踊り子など身分の低い人達に共感を寄せた。作品「ムーラン・ルージュにて」など。

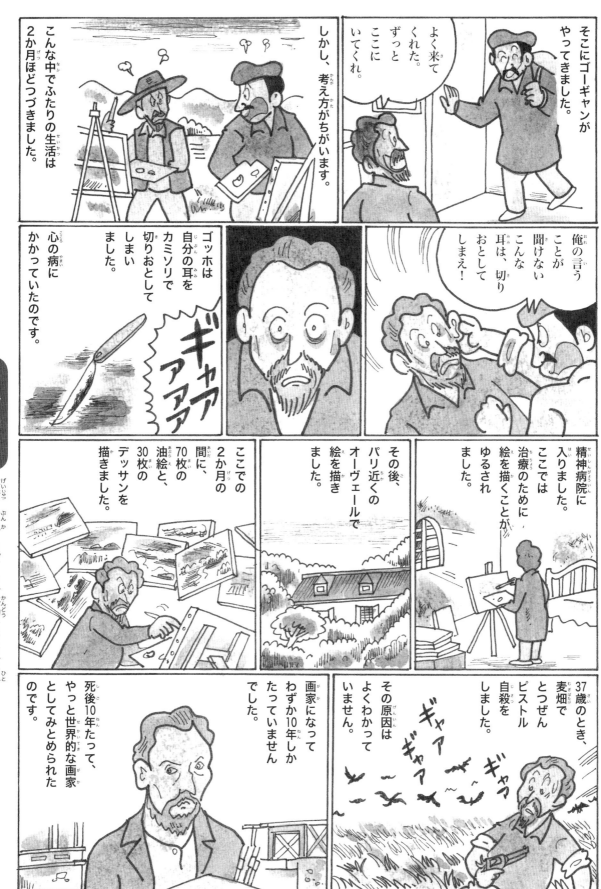

ドガ
竇加
(1834～1917年)

フランスの印象派の画家。ルネサンスなどの古典の画風を引きつぎながら、バレエの踊り子や競馬場の風景など、都会生活の中の人間を多く描いた。日本の画家・葛飾北斎などの影響も受けていた。

史上最強の大リーガー

少年時代はわんぱくでしたが、野球のすばらしさを知り、ホームラン記録をつくったスター選手です。

アメリカ
1895〜1948年

ベーブ・ルース
（ジョージ・ハーマン・ルース）

貝比・魯斯

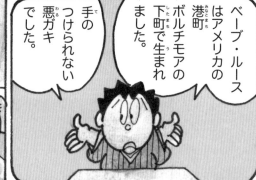

ベーブ・ルースはアメリカの港町ボルチモアの下町で生まれました。

手のつけられない悪ガキでした。

どろぼーう

両親は小さな酒場の仕事でいそがしく、ルースにかまってやれませんでした。

そこで、神父さんに相談をしました。

しかたがありません。

セントメリー学校という少年院に入れたらどうですか？

おいら、さみしくなんかないぞ。

そこで…

へーえ。これが野球かあ。はじめて見た。おもしろそーう！

野球を指導したのはマシアス先生でした。

ダリ
達利
（1904〜1988年）

スペインの画家。シュールレアリスムという、無意識や非現実的な世界を表現する手法で、とろけた時計が横たわる絵「記憶の固執」などを描く。奇抜な格好と奇妙な行動で有名だが、実際はとても繊細な性格だった。

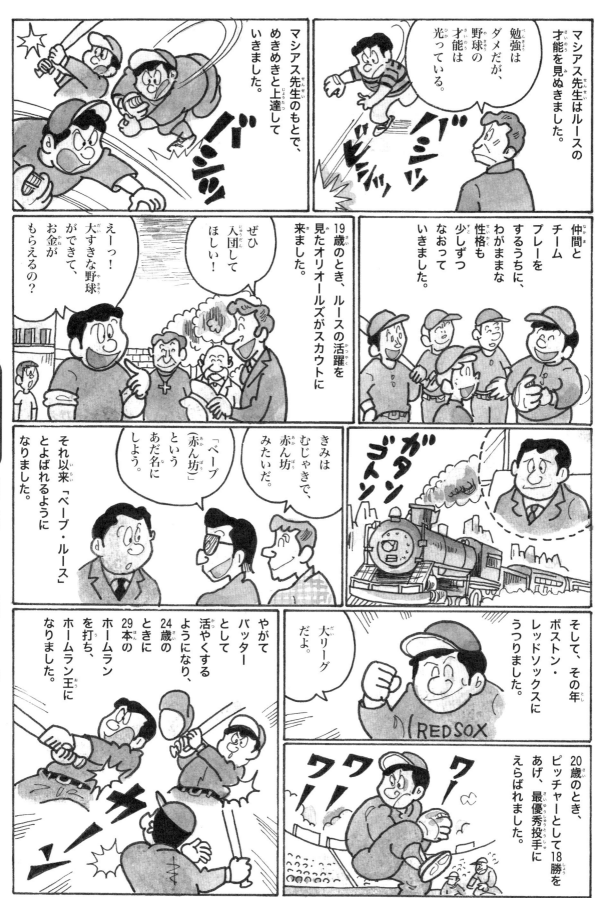

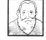

モネ
莫内
(1840～1926年)

フランスの印象派を代表する画家。「光の画家」と呼ばれ、同じ景色の中で時間や季節によって移り変わる光と色彩の変化を追求した。晩年、自宅に睡蓮の池を作り、視力が悪くなる中『睡蓮』の連作を描き続けた。

ルースは毎年シーズンオフになるとセントメリー学校をおとずれました。

「がんばっているね。」

「これもマシアス先生のおかげです！」

こどもたちと野球をしました。

野球道具はすべてルースが寄付したものでした。

「わーいホームランだ王さ」

ルースはこどもが大すきでした。

「ぼくはこどもたちのためにホームランを打ちつづけるよ！」

大ぜいの人たちからサインを求められましたが、こどもたちから先にしました。

お金がなくてチケットを買えないこどもたちに、自分で買って配ったこともあります。

自分の少年時代を思い出してね。こどもたちには希望をもたせてあげたいんだ。

25歳のとき、ニューヨークヤンキースにうつりました。

生活がみだれ、成績がおちこむこともありました。

しかし、スランプからぬけだし、目を見はる活やくがまたはじまりました。

ヘミングウェイ 海明威 (1899〜1961年) アメリカの小説家。「ハードボイルド」と呼ばれる客観的で簡潔な文体で、『老人と海』や、スペイン内戦・第一次世界大戦を背景にした『誰がために鐘は鳴る』・『武器よさらば』を書いた。ノーベル文学賞を受賞。

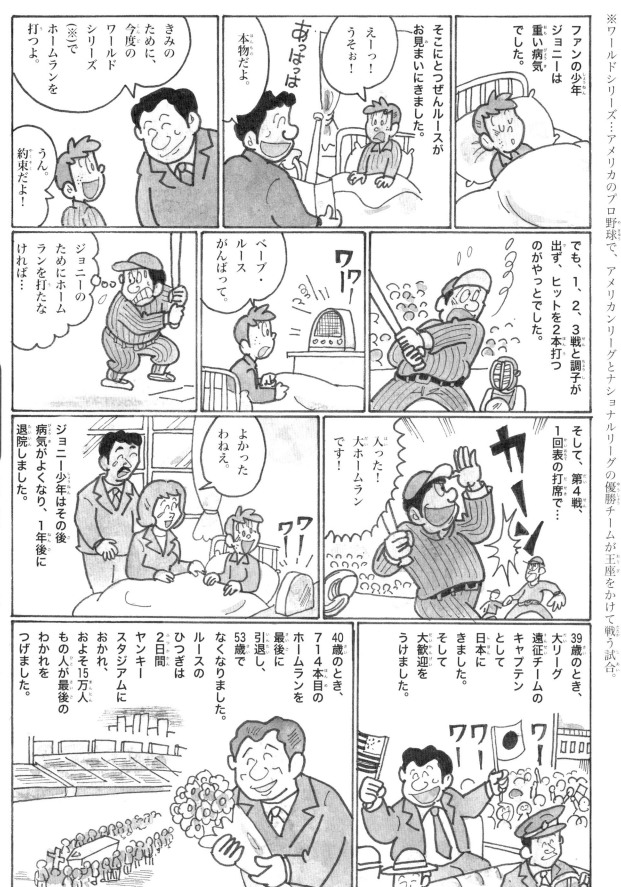

ベーブ・ルース
芸術・文化・スポーツで感動をあたえた人

ジャン・コクトー
尚・考克多
(1889～1963年)
フランスの芸術家。非常に才能豊かで、作家・詩人・画家・劇作家・映画監督・音楽家・舞踏家などとして広く活躍した。ココ・シャネルやピカソなどとも交流した。小説「恐るべき子供達」、映画「美女と野獣」など。

世界の喜劇王とよばれた俳優

コメディアン、映画監督として名画を世におくりました。

イギリス
1889〜1977年

チャップリン（チャールズ・スペンサー・チャップリン）

卓別林

ピカソ
畢卡索
(1881〜1973年)

スペインの画家・フランスで活動。キュビズム（物の形を分解し、点・線・面で再構成する芸術）の創始者の一人。さまざまな技法を経ながらも常に斬新な作風で、生涯、意欲旺盛に膨大な数の作品を作り続けた。「ゲルニカ」など。

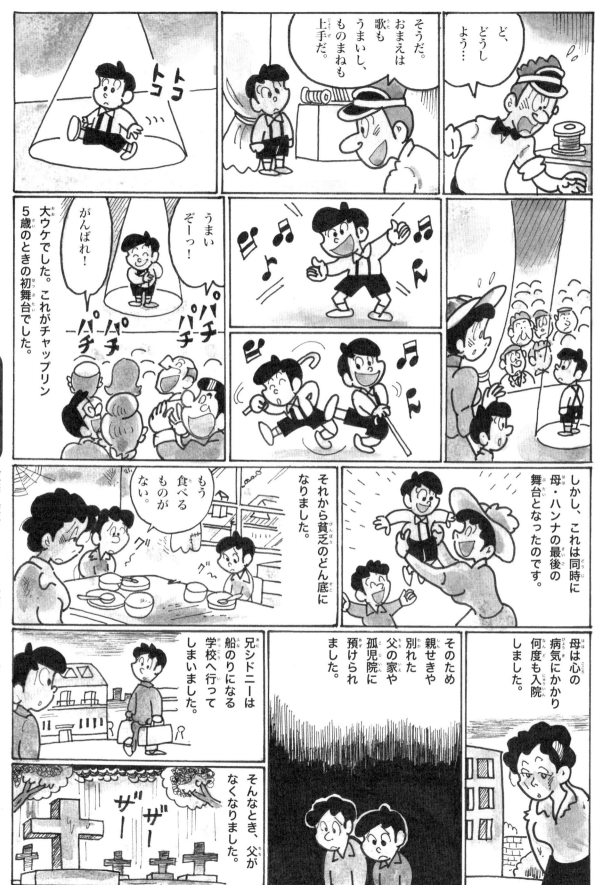

マリリン・モンロー
瑪麗蓮夢露
(1926〜1962年)

アメリカの映画女優。セクシーな魅力で、世界中をとりこにした。幼少時代は恵まれず、孤児院生活や里子を経験。ジョン・F・ケネディ大統領との恋などで世間を騒がせた。36歳の時、自宅で謎の死を遂げた。

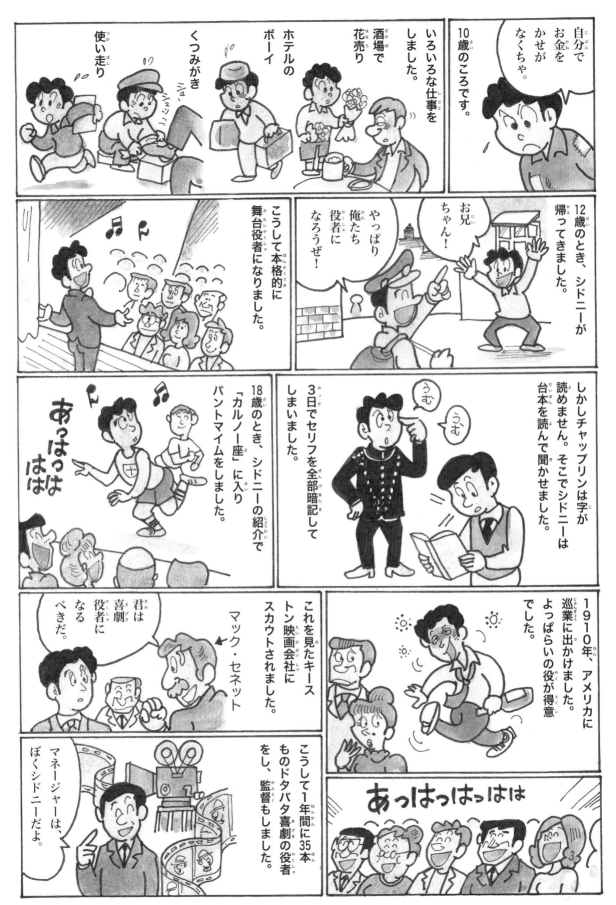

自分でお金をかせがなくちゃ。

10歳のころです。

いろいろな仕事をしました。

酒場で花売り

ホテルのボーイ

くつみがき

使い走り

12歳のとき、シドニーが帰ってきました。

お兄ちゃん！

やっぱり俺たち役者になろうぜ！

こうして本格的に舞台役者になりました。

しかしチャップリンは字が読めません。そこでシドニーは台本を読んで聞かせました。

うむ

うむ

3日でセリフを全部暗記してしまいました。

18歳のとき、シドニーの紹介で「カルノー座」に入りパントマイムをしました。

あっはっはは

1910年、アメリカに巡業に出かけました。よっぱらいの役が得意でした。

これを見たキーストン映画会社にスカウトされました。

マック・セネット

君は喜劇役者になるべきだ。

マネージャーは、ぼくシドニーだよ。

こうして1年間に35本ものドタバタ喜劇の役者をし、監督もしました。

あっはっはっはは

ジョン・レノン イギリスの音楽家。ロックバンドのザ・ビートルズのメンバーとして活躍。数々のヒット曲を生み出し、後の音楽シーンに大きな影響を与える。解散後、愛と平和をテーマに活動をするが、皮肉にもファンに銃殺された。
約翰・藍儂
(1940～1980年)

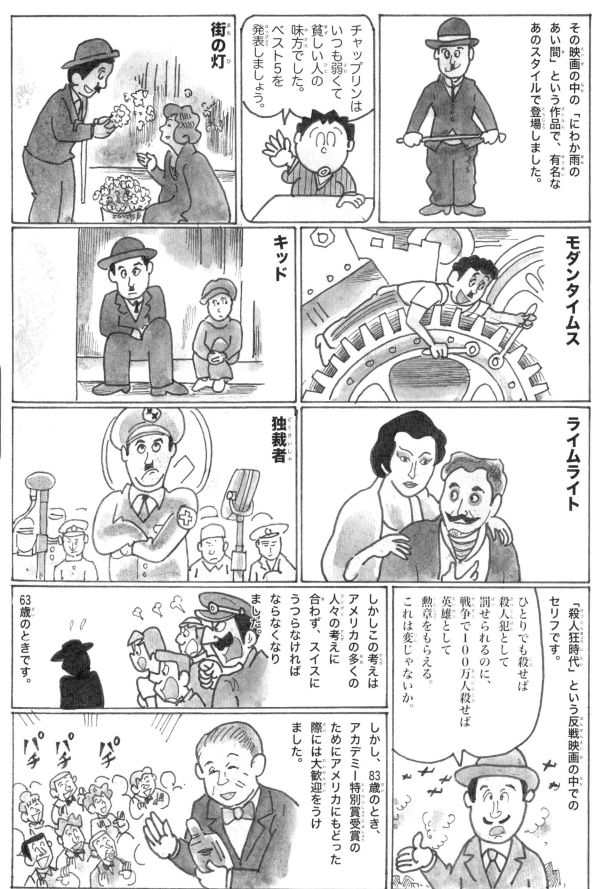

オードリー・ヘプバーン
奥黛麗・赫本
(1929〜1993年)
オランダ出身・アメリカの映画女優。「ローマの休日」で世界的に人気となる。少女時代、第二次世界大戦中に反ドイツ運動に参加。晩年はユニセフ（国連児童基金）親善大使として貧しいこども達を支援した。

ショパンではなく
ショクパンを持つ著者

「依田秀輝農天記部落格」

網址：http://yodahideki.exblog.jp/

著者紹介　よだひでき

本名・依田秀輝。自稱半農半漫畫家。昭和28年3月4日出生於日本山梨縣。目前住在日本神奈川縣。在各種報章雜誌上刊載四格漫畫、插圖等。同時也以農家及PTA家長協會等各種團體為對象，在全國各地舉行演講會。著作有「看漫畫了解蔬菜種植入門」「看漫畫了解週末菜園12個月」「看漫畫了解美味蔬菜種植」「看漫畫了解100個種植蔬菜的秘訣」「看漫畫了解花卉栽培100」「看漫畫了解花卉栽培12個月」等園藝相關書籍，以及「看漫畫了解日本的行事12個月」「看日文漫畫了解職業形形色色150種」「看漫畫了解日本的冠婚葬祭」「看日文漫畫了解50位偉人的故事」（以上、鴻儒堂出版）等等適合親子一同閱讀的書籍也在熱賣中。

日文漫畫偉人傳

轉動世界巨輪200人

定價：300元

二〇一三年（民一〇二）八月初版一刷

本出版社經行政院新聞局核准登記

登記證字號：局版臺業字二二九二號

編　著：依田秀輝

發行所：鴻儒堂出版社

發行人：黃成業

門市地址：台北市漢口街一段35號3樓

電　話：02-2311-3810／傳　真：02-2331-7986

管理部：台北市懷寧街8巷7號

電　話：02-2311-3823／傳　真：02-2361-2334

郵政劃撥：01553001

E-mail：hjt903@ms25.hinet.net

※ 版權所有‧翻印必究 ※

法律顧問：蕭雄淋律師

本書凡有缺頁、倒裝者，請逕向本社調換

鴻儒堂出版社設有網頁，歡迎多加利用
網址：http://www.hjtbook.com.tw